時報出版　生活事典

# 太極導引

## 新身體空間

◎張良維 著

廣袤如大地，柔弱似水流
不息如火，綿綿若風

是你的身體
雖近實遠　似親密實疏離
只被任意取用
未曾真正擁有

與你的身體空間重相逢
太極導引

# 目錄

鬆　身

引體基礎

## 引體功法

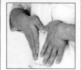

導 氣

# 舞者的感覺——推薦序

◎柏楊（作家）

先說一個我們家的小故事。

我的妻子香華，是一個有名的夜貓族，晚上遲睡，早上遲起，和養生之道早睡早起，恰恰相反。有時，她答應我，明天一早一定陪我散步，可是第二天一早，卻怎麼叫她都不肯起來，而且聲明：「寧死毋起！」

想不到，去年九月間，她害了一場疑是「退伍軍人症」，住進醫院，高燒不退，抗生素完全失效，送進加護病房，醫生用最後的殺手鐧──類固醇，才挽回她一命。然而，很多肺泡已纖維化，有嚴重的哮喘。醫生命她服用治療哮喘的藥，就是支氣管擴張的藥，而服用這種藥後的副作用，是發生心悸。幾度試圖停止，心悸雖然也跟著停止，但哮喘再度復發，使她的生活品質以及體力，都每下愈況，我們卻束手無策。就在這個時候，一位我們非常信賴的朋友，介紹香華參加「太極導引」。

「太極」兩個字人人皆知；「導引」兩個字，卻有點神祕莫測。這是道教用語，使我想到：一隻小白兔，在深山峻嶺中，每小時都要向天地神明，拜上二十四拜，口中念念有詞，吸收日月精華。十年修煉，就可脫胎換骨，變成美麗的大姑娘，或雄健的帥哥，然後遊戲人間，顛倒眾生。

我不認爲香華會去參加這類聚會，可是她信賴朋友，仍然去了，而且回來之後，精神勃勃，告訴我她參加的實況。第二次參加回來，她又做了更多的描繪。我雖然半信半疑，但這個跟我結婚二十三年，始終堅持「寧死毋起」的妻子，卻每週二次，黎明就起來，開一個小時的車，練習兩個小時以後，再開一個小時的車回來，竟使香華如此認真的身體力行。我雖質疑，不過她的健康，在兩個月之後，確實大有進步，既不哮喘也不心悸了，這是我親眼看到的事實。而且有一次，她邀了朋友，是一位知名的女藝術家，前去參觀她練習。那個女藝術家，在事後說了一句：「那種肢體運作的線條，真美！」那時，我決心拜望香華學習「太極導引」的老師張良維先生。

　　事先，我預期這位「大師」，一定會保證，他這一套是萬能的，可以「醫治百病」（「醫治百病」是許多傳統江湖醫師常用最膚淺的推銷術），而我看到的是一位年輕的朋友，交談之後，他也教我一、二個姿勢，我了解到，我遇到的是一位雖然年輕，但卻是真正的良師——「太極導引」的良師。

　　一想到健身術，人們就想到「太極拳」或「八段錦」。但它們最大的特點是姿勢固定，招式刻板，枯燥乏味，不容易普及。張良維先生從小體弱多病，父親希望他藉著練拳習武鍛鍊身體；但是他在接觸到「太極導引」後，從身體的鬆柔到心靈的鬆柔，才真正得到身心的健康。張良維先生所推廣的太極導引，是綜合過去他所學的功法，又加上自己的體驗，整個顛覆了傳統肢體運動的傳授法則。比方說他教導學生掌握全身九大關節（踝、膝、胯、腰、椎、頸、腕、肘、肩）的靈活運轉，不必堅持規格，就可以自由發揮，把身體當作創作的素材，又可以運動健身。我覺得這是中國肢體運動的一個新天地。

　　「導引」是一個古老的養生方法，我們也可以把它解釋爲修煉，看起來神祕莫測，其實一句話就可以說明白，就是「搖筋骨、動肢節」的方法。《史記・張良傳》上載，張良退隱後，就是

修煉導引術，而不食五穀（大麥、小麥、稻米、小豆、芝麻）。問題在於怎麼樣的「搖筋骨、動肢節」？太極拳是一種方法，八段錦也是一種方法；現在醫院裡的復健運動，也是一種方法。這些方法，都同樣的使你有被動的感覺，你雖然可能做這些事，卻不一定喜歡這件事。

　　太極導引不然，它姿勢優美，動作自然，隨時都可以做，而且每一個動作，幾乎關照了身體的全部關節，你只會感到運動出汗，但不會感到勉強痛苦，而且會自然的愛上它。它教給你的是一種舞者的靈活感覺。香華曾經是一個拒絕運動、寧死毋起的人，我是一個厭惡鬼魅文化、故弄玄虛的人，但我們可以為「太極導引」做一個見證，而且藉著張良維先生出書之便，寫出我認識這個健身運動的經過，我認為讀者朋友，有權利知道這個健身運動。

柏楊

2000.3.12 台北

# 走出自己的路子——推薦序

◎熊衛（太極導引十二式創始人）

　　良維學習太極導引的時間並不長，跟我的許多學生比起來，他算是接觸得晚的。當時他在社會大學擔任副執行長，我上課的時間，他就跟著來動一動。不過，他從小學武，有深厚的外家底子，加上聰明，領悟力強，很快就有成就。他的眼光很準，行動力也很強，由他來推廣太極導引，我覺得很合適。我還清楚記得，當初他來找我，跟我說二十一世紀是中國人的世紀，中國的肢體運動內含豐富，一定可以超越西方運動，領導新世紀的運動風潮；他願意全力推廣太極導引。我生平最大的夢想，就是把太極導引推向全世界；過去也不斷有學生表明推廣的意願，都沒成功。良維的能力跟熱情是有目共睹的，他願意推廣，我當然很高興，對他寄望也很深。

　　不過，這真是一件吃力不討好的工作，一方面因為文化事業本來就不是短期內可以看到成果的，要怎麼說服社會大眾，這是一項挑戰；另外，推廣工作勢必要站在檯面上接受來自各方的挑戰跟檢驗，格局要夠大，才承擔得起。其實我也時常勸他，以他過去經營事業的表現，如果能把推廣太極導引當作公餘之暇的副業，也許穩當一點，壓力也可以減輕許多。他現在把自己的事業放下了，拿全副精神來做文化推廣，這個精神很傻、很單純，我很佩服他。我看他推廣太極導引，有步驟、有毅力，又懂得跟易經、中醫結合，證明他是有思想、有見地的人；現在太極導引

在社會上有聲有色，良維功不可沒。

　　良維在《中國時報》發表專欄的時候，不時有我過去的學生拿著剪報來問我說，怎麼良維發表的功法跟我教的不太一樣？我跟他們說，練拳最要緊的是依規矩而擺脫規矩，拳架套路只是入門功夫，最後都要拋開，自己走自己的路子。良維有自己的體驗跟發現，這是對的。良維還年輕，我希望他能接受更多磨練，尤其是推廣工作勢必會遇到很多阻礙，切莫因此而限制了發展的空間。遇到瓶頸，不斷設法突破，才能不斷開展新的境界。此外，我也希望他在練拳與推廣工作之餘，在修為上更用心。他過去是個急性子，現在改掉很多了。我不敢說是太極導引把他剛銳的稜角給磨得圓潤了，不過，我希望他能藉著自己的不斷進步，向社會證明：太極導引的確是最好的身心修煉法則。

熊衛

# 全民健康運動——推薦序

◎梅翔（中華民國傳統醫學會理事長）

中醫最早的經典《黃帝內經》就有關於導引治病的記載。如《靈樞·病傳篇》中說：「余受九針於夫子，而私覽於諸方，或有導引行氣、喬摩、灸、熨、刺……飲藥之一者，可獨守耶，將盡行之乎？」《素問·異法方宜論》中說：「故其病多痿厥寒熱，其治宜導引按蹻，故導引按蹻者，亦從中央出也。……聖人雜合以治，各得其所宜，故治所以異而病皆愈者，得病之情，知治之大體也。」說明古代已把導引明確地作為重要療法之一，並且根據辨證而採用不同的治療方法。關於導引，張介賓在注解時說：「導引，謂搖筋骨、動肢節，以行氣血，病在肢節，故用此法也。」張隱庵云：「氣血之不能疏通者宜按蹻導引。」說明這種療法遠在周秦時代已成為治療疾病的一個重要手段。

漢代名醫華佗，繼承了《呂氏春秋·季春篇》中「流水不腐，戶樞不蠹，動也，形氣亦然，形不動則精不流，精不流則氣鬱」及「舞以宜導之」的理論，進一步指出：「人體欲得勞動，但不當使極耳，動搖則穀氣得銷，血脈流通，病不得坐，譬如戶樞，終不朽也，是以古之仙者，為導引之事，熊頸鴟顧，引挽腰體，動諸關節，以求難老。」（《三國志·華佗傳》）並根據前人經驗，在「二禽戲」的基礎上創立了一套「五禽戲」，作為預防治療與養生的運動方法。

隋《諸病源侯論》中收集了大量的「養生方」、「導引法」，唐《千金方》中所載的「老子按摩法」與「天竺國按摩法」是兩套成套的方法，實際上也是應用導引與自我按摩相結合的鍛鍊法，以求「百病除行，補益延年，眼睛輕健，不復疲乏」。

　　歷代醫家在不斷的臨證實踐中積累了豐富的經驗，並逐步充實提高而將導引發展成為一種獨特的練功療法。練功療法豐富多彩，包括了傳統的五禽戲、八段錦、易筋經、功、太極拳等，而太極導引更是結合了以上各種療法的作用。

　　臨床證明透過太極導引的練功運動可以有以下作用：

1. 促進全身血液循環

2. 增強新陳代謝

3. 活化細胞

4. 提高內臟功能

5. 強化肢體軟組織強度

6. 增強骨質

7. 延後老化

　　太極導引實為集預防、養生、治療、復建於一體的運動練功法，再加上簡單易學，沒有場地限制，故實為全民健康運動的良法。

# 其旋元吉——推薦序

　　初識良維，似乎在七、八年前社會大學的易經講堂上。學生不多，那時的課程內容也欠缺系統性，僅爲一些觀念的啓發和實例的推演。而良維起立發言時，那種自信得有些莽撞的氣勢給我印象頗深，他那時還在做模具的生意，大有在那一行上進軍世界的期許，甚至，基於對易理的興趣，還跟我提過開發占具的構想。之後，他打消赴大陸的念頭，全心全意投入社大的工作，在易經課程的規劃和維續上有了長期而深入的接觸。除了整理並聽完所有的錄音帶外，前年七月，彼此還共同帶領一團人赴大陸做「易經溯源之旅」。

　　到曲阜的那天晚上，一行人出去逛街，良維透露了內心的想法——年輕的生命又有了轉進的衝動！原來追隨熊衛先生習藝，心領神會，有意跳出來專門弘揚太極導引的絕學，身體力行東方文化思想的神髓。聽著他娓娓訴說未來，人生的際遇眞是奇妙莫測，這一步跨出去，究竟是吉是凶呢？

　　在行程中最長的一次夜車討論，從河南鄭州到甘肅天水，我啓用了羑里文王廟購置的蓍草，布卦細占。軟臥的包廂隨著車行的節奏晃動，燈光很暗，而榻上縱橫錯落所顯示的卦象，卻明確的不容置疑：「明兩作，離。大人以繼明照於四方。」「明出地上，晉。君子以自昭明德。」離

卦象徵文明的薪盡火傳，晉卦代表少壯生命的自性開悟，離中有晉象，師父領過門，修行在個人啦！

返台後，良維迅即採取了行動。籌辦道場的過程中，當然有割捨、掙扎、調適、協商種種辛苦，大體上仍稱順利，不久便在東區崇德大樓的現址打開了旗號，紅紅火火地幹了起來。而我也在他的敦促和力勸下，懷著志忑畏難的心情，開始進道場習藝——這可真是幾十年也未邁過的門檻啊！

導引的世界確如預期：致虛守靜，吾以觀復。熊衛先生昔年生死關頭的歷練所開創的這一套功法，很可能已真正觸及道家文化的核心，後繼者悟性若夠，發揚光大，成就不可限量。而我更感興趣的，則是年來的觀摩學習，在在皆應證了易理易象「近取諸身」的智慧。中華古哲對各層次大、小宇宙的透悟，竟是如此深邃！

去年七月起，欣然受邀，就在道場為導引的同參們講授易經。這一遍的重點，自然擺在所謂「身體易」的探索和演證上。隨著一卦一卦的推演，愈有大道無窮、深入寶山的驚喜。

易經六十四卦的卦序錯綜複雜，渾然天成。上經三十卦顯天道，闡明宇宙演化的順序；下經三十四卦重人事，剖析人際的恩怨情仇。研易多年，我已深知個中奧妙，卻沒想到修習導引由淺入深的程序，竟也若合符節。

《繫辭傳》中提及「憂患九德」，選了九個卦，作為人處亂世須加意修持的功夫，依序分別是上經的履、謙、復三卦，以及下經的恆、損、益、困、井、巽六卦。履為德之基，強調腳踏實地的修行，以柔履剛，和平致祥。謙為德之柄，卑以自牧，與世無爭。復為德之本，反復其道，七日來復，不斷呈螺旋形上升的運動方式，正是宇宙及生命演化的基本規律。履的字義即為「主於復」，為自然修行的起點，依反復的旋轉而提升層次，終至探及生命的基本奧祕。

履卦六爻一陰五陽，最弱處在第三爻，若以卦象人全身，則三爻正當胯的部位。導引的基本功首在鬆腰坐胯，履卦修煉的重點即在胯，而緊接在前的小畜卦則在練腰勁——其最弱處在第四爻。《易傳》有云：「三多凶，四多懼。」三、四兩爻銜接內外，承上啟下，為全卦運轉的樞紐，人體的腰、胯部亦然，為練功者必須打通的難關。履卦卦辭稱：「履虎尾」，小畜云：「密雲不雨」，可見歷程的艱苦。

　　履卦若通過試煉，上爻「其旋元吉」，往下進入全體通暢的泰卦，剛柔互濟，往來俱亨。泰卦之後不久，即出現謙、豫兩卦。謙卦一陽五陰，最強處在第三爻，豫卦則為第四爻，表示腰、胯部已轉弱為強，足以支撐全身運轉自如了。

　　履、謙兩卦在易經中為六爻全變的錯卦關係，卦性徹底對反，卻又有深層的共通性。履以行禮，按部就班，從師學習；謙以制禮，自悟機要，可以自由發揮了。至於復卦，則是創生一切的更深的心法，一陽復始，萬象更新。這三卦之間的關聯，真令人體悟不盡。若依此深想，則下經由恆至巽的六卦，必然符合練功的層次：恆為持久不懈的終身學習，巽為無形無相、從心所欲的至高境地，其間的細膩精微，就不再詳述了。

　　良維要出書，書名扣人心弦：「太極導引新身體空間」。在這跨世紀之交的台灣社會，政經亂象頻仍，民眾神生不定，我很希望這本書的努力，能提醒大家回歸身心的基本面，體悟美在其中，而暢於四肢，發於事業。

# 人的事業──自序

◎張良維（作者）

　　這本書對我而言是個大膽的嘗試。我一方面把我對生活、處世、教育的一點淺見，拿來跟運動功法結合；一方面又強調所有功法招式到最後都必須被推翻。這個做法，其實也不是我的創見，歷代的養生觀念，都把肢體運動當作是養生的基本功，功夫熟了，變成生活的一部分，就可以把它丟開、徹底忘了。真正高明的養生法則，還在行住坐臥之間與世相應的態度。我只是把老祖宗的觀念用具體的形式表現出來罷了。

　　跟熊老師學太極導引，熊老師也常說，練拳必須依規矩而擺脫規矩，以有形練其無形，以無形而生其有形。我從小就對傳統功法抱著濃厚興趣，但很長一段時間，只在肢體形貌上用心，苦思如何才能把招式表現得漂漂亮亮；接觸太極導引，我才發現，肢體不只是肢體，肢體與心靈、意念有極為玄妙的連結與互動。我於是丟開功法，往內在修為的路子上探索。我因為工作關係，不斷有機會跟各行各業最頂尖的人才學習，加上過去也曾在企業界馳騁，因此，我對社會的節奏脈動也有些粗淺的觀察；所以，我才會思考怎樣擷取傳統養生運動功法的精髓，成為平易近人、簡便有效，而且符合現代生活需求的全民運動。

　　於是，我在近三十年學習傳統功法套路的基礎上面，以熊老師所創的太極導引十二式作為主

幹，再加上中醫經絡學的理論，與易經卦象對身體小宇宙的解析，以及過去跟隨聶秀藻先生學習禪修的體驗，作爲我推廣太極導引的素材，而這本書，就是我的推廣教學記錄。當然，這本書裡面所記錄的是一套套有固定模式的運動方法，我必須再次提醒讀者的是，得魚而忘筌，入了門，就要把功法拋開，然後，肢體才能回復嬰兒一般的鬆柔、單純、自由。所以，讀者首先必須依「由外而內、由內而外、內外合一」循序漸進的三個階段，掌握「旋轉、延伸、開闔、絞轉」四大要領，熟悉「踝、膝、胯、腰、椎、頸、腕、肘、肩」九大介面的運動原則，達到舉手投足無非導引的境界；到那時，人人都可以隨心所欲自創拳路，愛怎麼動就怎麼動，而且一動一靜皆可健其身、也可以表現肢體之美。

幾經思索，書名定爲《太極導引新身體空間》，除了希望藉此跳脫過去對功法拳術的刻板印象，也希望能凸顯運動與身體開發的重要關係；甚至希望以更開闊的「太極」——在互動之中保持平衡——的態度，導引大家進行身體小宇宙的開發之旅。在氣血通暢、骨健筋強的條件之下，藉由肢體功能的不斷提升，對「其大無外、其小無內」的身體空間，亦即所謂的身體虛無，體驗是非常眞實的；當肢體表現達到無所不能至的自由酣暢之感時，那種難以言詮的無邊法喜，也是眞實不虛的。當然，這在長期被僵硬綁架的現代人看來，恐怕還是難以想像。然而，就一個自得其樂、又有幾分野人獻曝一般傻氣的肢體工作者而言，這本書的出版，就算是我盡一個社會人的努力吧！

不入寶山，不知道肢體空間的幅員如此遼闊，我相信只要我願意繼續往前探索，就不斷會有新的發現跟體會。這本書只是總結我在四十歲以前的心得，並嘗試做觀念的拋磚引玉，期待能引起更多有心人加入這個行列，好爲新世紀的身體思維，注入更多活力。

本書在成書過程中，感謝恩師熊衛先生對我的無盡包容，我才敢斗膽在他所創的太極導引十

二式功法原型上，增添我自己的體會，並以追求肢體自由的理念鼓動社會；同時，我的易經老師劉君祖先生、中醫老師梅翔先生、禪修老師聶秀藻先生，他們都是德業兼修的君子，我從他們受益最深的不是知識技術，而是人格品質的薰習。此外，柏楊先生的不吝賜序，香華女士的不恥下問，都是我深深敬服的。而《中國時報》文化生活新聞中心所有朋友對我這個初生之犢的鼓勵與協助，讓我有機會在《中國時報》先行發表部分篇章，時報親子版主編鄧美玲小姐對我的文章指正尤多，我對他們的感激，是難以言說的。當然，如果沒有我的父母與妻子秋燕無怨無悔的承擔與支持，我也無法放下牽絆，把全副精神拿來推廣太極導引。

做「人的事業」，才發現這個社會到處充滿溫暖的「人味」。這一路上，我得以結識許多可愛的朋友，得到許多默默付出的支持。我能回報給大家的，只有對中國傳統文化始終不改初衷的使命感罷了！

張良維

# 身求動，心求靜—太極導引導論

## 太極導引與現代文明病

太極導引的運動方式強調身體的旋轉、開闔、延伸、絞轉，再配合大量呼吸，使身體四肢的內側（爲陰）與外側（爲陽）不斷交錯運轉。這種陰陽更替互換，如同扭毛巾一般的旋轉與纏絲絞轉，會使身體達到深層的活動。練習時往往會產生劇烈的酸楚；一段時間後，酸楚的現象漸漸消失。等到進入更深層的運動，又會產生更深層的體內酸楚。這種生理痛楚的生滅變化，除了可以刺激肌肉筋骨的新陳代謝，增強免疫功能，更可以激發潛在的生命力。所以我時常說，太極導引爲二十一世紀提供高效率、高品質的運動。

現代人常見的健康問題，我稱它爲非病之病。例如肥胖，再如身體僵硬引起的不快，如腰酸背痛，或莫名的肢體疼痛等。此外，快速的社會變遷又以蠶食鯨吞之勢摧磨人類的身體與精神，於是，各種生理與心理病變就一一浮上檯面，如精神官能症、憂鬱症、厭食症；以及間接由壓力引起的臟腑病變，都是現代人揮之不去的夢魘。這些問題已經嚴重干擾生活品質，現代醫療即便有日新月異的技術，也趕不上壓力對健康的摧折速度。

現代人已經意識到運動對健康的重要性，但是，強調大肢體、大關節的運動除了給人浮淺的

身心悅樂，並不能徹底解除現代生活的身心危機。所以太極導引是現代人必備的健康錦囊。就舉「雙併旋轉」為例，透過身體的立體旋轉，帶動全身關節乃至微血管做深度旋轉，可以排除淤積在關節處的濁氣。就「旋腕轉臂」而言，透過一次又一次的丹田內轉與氣沈丹田，再配合大量呼吸，帶動身體反復絞轉，能促使全身經脈通暢，五臟得到按摩，並保持呼吸舒暢，解除胸悶的現象，要消除長期累積的贅肉也是很容易的事。同時，因為體內組織受到絞轉，就可以順利排除長期積壓而無法自然排出的毒素。

再就「弧線升降」而言，藉由身體的前俯後仰而充分運動到身體兩側的肌理與經脈，如陽維、陰維與陽蹻、陰蹻、少陽經脈等，並深達背部的命門、長強穴與脊椎部分，也可以立即消除腹部脂肪。而「旋轉升降」藉由身體重心的左右轉移，搭配身體九大關節的旋轉，對增加身體的靈活度，是最好的訓練法則。

導氣動作可以蓄積生命能量、促進氣的通暢。在練習過程中，又特別強調心理的專注安舒。除了使全身經絡舒暢，更能紓解壓力，進入高度安定鬆靜的狀態。將引體與導氣的原則與精神融合，可促進生理通暢、心理寧靜。達到物我兩忘，身心節拍同步一致的層次。

按照太極導引這套身體操作程式來保養身體，才有本錢面對現代生活所造成的身心壓力，這完全是一套完善的預防醫學。我時常開玩笑說，身體是練來糟蹋的。這實在也是有感而發的由衷之言。

## 太極導引與氣功

在二十世紀興起的氣功熱，大多帶著神祕色彩，一般民眾仰之彌高，覺得望塵莫及，甚至落入不切實際的魔覺幻想。事實上，自古以來，有關氣功的練習方法雖然討論極多，但不外乎對呼

吸方法的發揚。也就是如何藉由大量吸入空氣中的清氣，引動體內的先天之氣，而達到大宇宙與小宇宙的交感現象。

太極導引並不強調氣功，但是太極導引的導氣與引體動作，就是配合呼吸的肢體運動。當我們透過引體動作纏絲絞繞的原理，鬆透至深層的肌理經脈及筋骨百骸，加上無限延伸的動作，可讓身體達到鬆柔、自由的情境；配合導氣動作，將意念貫注於動作中，再以慢、勻、細、長的吸氣與吐氣，即可全身鼓漲、眞氣盪然；在鬆與靜之中，進入天人合一的境界。練習過程中，會促進腎液產生，腎液就是唾液，或稱津液；將津液嚥入再送至丹田，經由丹田內轉，可滋潤、暢通全身的微血管與經絡；並且促進後天之氣與先天之氣相養相生的互助現象。剛開始練習導引時，因爲是由外而內，先求外形的整齊，因此不論動作或呼吸，因爲是大量活動與深層呼吸，都會有些不自然；一段時間之後，深層的動作與大量呼吸也會變成自然。這就是所謂由不自然而自然，以達到深層運動的效果。

不管是肢體活動或呼吸方法，太極導引特別強調用意不用力與以意導氣，以快速進入極靜的層次、無爲的境界。此時，內心的寧靜與喜悅交錯而生、法喜自現，身體的環境乾淨了，就能達到極度自由，正所謂「專氣致柔，能嬰兒乎」。

早在春秋戰國時代，導引術就是配合呼吸的運動，直到兩晉以後才開始出現「氣功」的字眼。氣功是中國傳統養生功法極爲特殊而且非常科學化的學問，我們要以敬謹之心發揚這門學問，首先就要打破虛玄，幫助社會大眾以平常心學習。

## 練習導引術的訣竅與條件

時常有人問：身體不好、全身僵硬、年紀大、工作忙、資質又差，或是精神有問題，能不能

練太極導引？

　　導引是平易近人、淺顯易學的運動，基本上，從十二歲到八十歲，每個人都可以學習這套運動。其差異只在動作的層次與深度，會因個人的身體條件而有不同；不過，也正因為如此，每一個人都可以在自己的身體條件上，一步一步慢慢進行自我改造。

　　我家裡三代以打棉被為生，家族的呼吸系統都不好，常有咳嗽咳血的現象。我從小好動，有很長一段時間因為喜歡剛猛的運動，而造成各種運動傷害。後來進入社會工作，又因為長期的壓力，飲食不正常，造成胃潰瘍。我又有多發性膽結石，我的膽裡面有兩、三百顆小石頭，加上膽折疊這種罕見的症狀，常讓我痛到必須撞桌角才能紓解疼痛，嚴重干擾我的生活及工作。每次就醫，醫師都叫我馬上開刀，否則立刻會有病變危機；幾經考慮，我沒有接受開刀，而與結石共存到現在。

　　十二年前，也就是一九八九年左右，我長期的咳嗽問題已經惡化到無以復加的地步；每次一咳，就驚天動地，聲震四鄰，因此我不敢上電影院、更不敢參加音樂會；長期服藥，又造成腎臟的負荷。我從基隆中學畢業時，因為報考軍校，體檢時因為有高血壓的問題，還以為是過度緊張的關係；經多次反復檢查，血壓都在一百六左右，最後就被放棄了。諸位想想，我的肝、心、脾、肺、腎都有問題，而現在，我好像換了一副新的五臟，血壓正常、膽也不再痛了，這就是我練習導引的條件。

　　所以，不論身體條件如何，是良田沃土，還是不毛之地，只要能掌握下面幾個原則，每一個人都可以藉由太極導引找回健康；因為太極導引是一種從身體到心靈、從方法到態度的生命耕耘法則。

## 壹、鬆與靜

導引的動作強調綿綿不絕的意與體的結合，所以學習導引的先決條件，就是放鬆。從身體的放鬆開始，循序漸進，以纏絲的旋轉，由外到內、由內到外，最後使身軀如流體浪潮般波動。然而這全然鬆透的境界，需要在生理、心理及哲理上同時下功夫。身體要鬆，心理才能入靜。讓生理能夠處於動靜合一的狀態。透過對動作的專注，將心理引入安定的層次；解除妄念、心神專一，如老子所言：「見素抱樸，少思寡欲」；如此乃能入靜，並且循序進入《大學》：定、靜、安、慮、得的層次。

總之，身求動，心求靜；從身體的鬆，導引心理的靜，此為養生之首要。然而鬆靜皆無止境，必須藉由層層深入的過程，才能體會鬆中還有鬆、靜中還有靜的境界。

## 貳、循序漸進

對於初學者而言，必須依動作招式一招一式循序學習，務求每個動作的關鍵要領都能做到精確；這就是由外引內的階段。藉由一層深一層的絞轉，由腕、肘、肩、到鎖骨、到肩胛骨，而深入心肺；由踝、膝、胯、到腰隙，再轉入腎臟；由腰椎、胸椎、頸椎、整個脊柱的旋轉，而深及五臟六腑。待動作熟練自然之後，熟能生巧、巧能生精、精能生勁，體質產生改變，身體筋骨也進入高度鬆拓之後，體內自然會產生氣感。再由內部的身體組織引動至肢體外形、末梢，如此隨意、隨氣而動，就進入由內而外的階段。此一階段是隨氣機之動而動，所有外形皆可拋開；所謂「唯變所適，不可為典要」，依規矩而擺脫規矩。時間一久就能感覺到入定虛無、物我兩忘、內外合一的高層次階段。但每個過程皆須按部就班，循序漸進，不可操之過急而揠苗助長，以免造成運動傷害。

## 參、持之以恆

　　練導引最重要的條件就是恆心。常有人會要求快速與立即性的效果，練了一段時間，感覺不到效果就退縮。有的甚至只上一、兩次的課，因為酸痛辛苦就找許多理由逃避。有一位學員告訴我們，每到上課，他總要在回家或參加聚會應酬，與到會館來接受身心磨練之間猶豫掙扎。可是每次下定決心練完導引而覺得精神奕奕時，又忍不住要求每星期多加一節課。其實，一星期上課一次就很足夠了，平時有心不妨在家定時練習。細水長流，日積月累之功才是驚人的；憑一時興致求速效的密集學習，反而不能持久。

　　當然，學習過程中，切莫因為身體未曾出現氣的現象，或疾病未能治癒而中途放棄。持之以恆，身體必有合理的回饋；而且，練習太極導引是老老實實只求一分耕耘、一分收穫，對自己的身體誠懇，而非對老師誠懇。在練習過程中必然會不斷經歷不同層次的高原與瓶頸，能突破這些瓶頸，靠的就是恆心毅力。所謂「入愈深、行愈難，其所見愈奇」。

## 肆、平常心

　　任何一種運動，無非是為了求得身心健康，但是，天下沒有百日可成的神功，也沒有一蹴可幾的武功密笈。練功最忌錯誤的觀念，與不切實際的預期。任何一種運動，都只是一種對待身體的態度；欲速則不達，走捷徑必入魔道，求助外力更是緣木求魚。練習導引，只要相信導引的好處是無窮盡的，並決心終生力行，它就果真可以成為我們一生的倚靠。不要以為自己練了幾年稍有成效就自滿，更不必困在練多久才能練得好的算計之中。若因此而造成焦慮緊張，那就是因小失大、本末倒置；原為求鬆，卻應之以緊；越求慢越急躁，此養生大忌。以平常心處之，效果必彰。

## 鬆身與暖身的重要

　　太極導引每個動作雖然舒緩寧靜，但因為鼓盪之勢深透每個筋骨關節，所以充分的暖身運動，可使身體做初步程度的放鬆，讓心情漸漸平靜下來。在暖身運動中，我們會將手心搓熱，蓋住膝蓋或兩腎命門處。因為手心勞宮穴是心火之竅，膝蓋是腎水之竅；腎水之竅常有冰冷之感，將手心搓熱摩擦膝蓋，可促進該部位氣血循環，強化軟骨組織；再放於兩腎命門處，而達到心腎相交、水火既濟，所以暖身運動對練功者非常重要。人體有些關節軟骨組織非常脆弱，練習時不宜操之過急，動作務必鬆柔緩慢，依自己的身體情況，而調整自己的高低程度與練習次數。適可而止，以免造成運動傷害。一段時間後再慢慢加深動作的程度與次數。

## 太極導引與攻擊防守

　　練習導引時間一久，身體會鬆到體內深層的骨縫關節，而產生由摩擦發生的清脆響聲；鬆到氣能在體內運行而無窒礙。將人體視為兩條平行線交叉纏繞成螺旋狀，這跟人體DNA的形狀完全一樣；與一般的拳法、運動只訴諸表象的四肢活動不同。藉由旋轉、延伸、開闔、絞轉，與大量呼吸，形成身體內部強大的「掤」勁；再將身體重心落於湧泉，將氣蓄積於丹田，以腰為軸，自然產生防禦外力的本能。彼剛我則剛，彼柔我即柔；一切無形無相、無招無式，自能隨機產生無窮的變化，可攻可守。誠如熊老師常引古人的一句話說：「大守不守，所以有守；小守力守，所以不守。」養生最終訴求的還是身體實際的狀況，待筋骨韌性增強，體能增加，氣機騰然，鬆拓到一定程度時，猝然面臨剛猛的外力，自然就有面對的本錢。身體靈敏自如，而能發勁於未動之機、將收未復之際，達四兩撥千金的功效。這就是所謂「柔弱勝剛強」、「柔能克剛」的道理。

　　然而，太極導引真正的訴求，並不在面對有形敵人的攻擊與防守，而在追求健康的過程中，

與自己的內在狀態真實相對。在求鬆求靜的過程中，除了肢體的濁氣可以排除乾淨，隱匿在心靈底層的塵想雜念，也會被逼上檯面，好讓自己重新面對。所以，太極導引所談的「攻擊」，是攻擊自己不斷生起的妄念；所謂「防守」，則是把慾望與行為約束在合於「道」的法則裡。這是重新整理自己的身心環境，也是一種修行。

## 湧泉無根腰無主　力學到老終無補

所謂功夫，講的就是時間。要讓身體跟功法紮實，就要長時間的投入與練習。腰是身體靈活的關鍵所在，所謂「活似車輪」，指的就是腰部靈活運轉的現象。但腰部的靈活，又要以腳底紮實為根基。《拳論》裡也談到：「有不得機得勢處，身便散亂。其病必於腰腿求之。」又說：「其根在腳，發於腿；主宰於腰，行於手指。」《十三式行功新解》也說：「心為令，氣為旗，腰為纛，氣如車輪，腰似車軸。」在在都說明湧泉之根與腰部靈活，是練身體與練功夫的重要目標。

在太極導引的練習過程中，隨時隨地將全身的力量藉由身體的放鬆下沈，落到腳底的湧泉穴；藉由旋轉的練習，使腳底湧泉穴與地面緊密接著，久之即可產生本能而自然的反作用力；就像子彈射不穿旋轉中的木棍。一般人只靠腳跟著地，全身重心是分散的，身體飄然輕浮，僵滯而無根。透過如引體中「旋轉升降」及「雙併旋轉」，氣沈丹田、重心落在湧泉穴的訓練，即能將身體訓練成如楊柳樹般立根穩健。引體中的「弧線升降」，可強化腹肌及腰部的韌性，加上「鬆腰坐胯」等練習，促進腰胯的靈活，身體就可以如風吹楊柳般的輕靈自由。

## 不藉外力的自我按摩

現代生活壓力大，活動少，許多朋友長期藉助外力按摩，以達到身心放鬆、紓解壓力的目

的；甚至以爲藉此即可取代運動，倚賴之深，已到不可自拔的地步。其實，不適當的按摩，不但長期造成身體副作用，也形成纖維肌（肌肉組織纖維化），使身體越來越僵硬；明明是費而不惠，卻趨之若鶩，實在是因爲大家對自己的身體都不夠瞭解所致。有些長期按摩的朋友第一次與我見面，我一摸他們的肩膀，就可以推估他們花多少時間按摩。身體是非常誠實的，你用什麼方式生活，身體外形就會留下完整的記錄。

太極導引透過深層鬆柔的運動，開發身體的本能，提供一套不假外力的自我按摩，從肌肉關節到經脈臟腑，並深及骨髓；不只是外部肌肉筋骨的僵滯獲得紓解，同時可紓解五臟六腑的壓力。許多人不明白所謂的「不隨意肌變成隨意肌」與「臟腑的自我按摩」如何進行？這是透過導氣動作的大量吸氣，使肺部漲大而擠壓橫隔膜，往下推至小腹，造成氣聚丹田；再藉由逆呼吸法提會陰、收小腹，配合含胸拔背的動作，而達到內臟按摩的效益。這是很眞實的過程，而且，透過一次又一次的練習，每一個人都可以做得到。

## 太極導引的虛實與陰陽

練習太極導引，初步是大虛大實的動作，例如兩腿前屈後弓時，重心的比例與移動很明顯，很容易看出虛實變化。在這個階段，身體的旋轉動作是大開大闔、由外而內，可以有效幫助身體進入鬆柔的程度。漸漸由外而內，再進入由內而外的階段，便形成有虛實而不見虛實的境界。此時，身形與步伐的活動範圍縮小，身體完全鬆沈，虛實交替僅以意念帶動；藉由湧泉穴的旋轉，緩緩帶動九大關節運轉，以致引動全身做極爲細膩的開展與活動，並形成以腰爲軸，蘊含強大內勁的體內流動現象。不動則寂、微動則轉，練習時兩足甚至可以合併，身體上下前後左右裡外既成陰陽，可試著將身體漸漸往單足鬆沈，力量慢慢增大而落至該足的湧泉穴。此時另一足的湧泉

穴貼於地面，待單足無法負荷時，即由另外一足接替。其陰陽在內部變化極為明顯，但外形看不出有若何變化；其過程極為細緻，動作弧度極小，外表幾乎看不出明顯招式；形成「外不有相，其相在內」的狀態。雙手一前一後，進退相參；出手為陽，往前極度延伸，以致引動身體兩側的經脈；收回之手為陰，收至腰隙之間，帶動全身旋轉。形成渾身是手手非手的情境。

## 君子先難而後獲

　　剛練習太極導引不久，首先面臨的問題，都是筋骨酸痛不已；稍假時日，甚至會出現身體異狀，或疼痛不已的現象。現代人平時運動量不足，太極導引可以運動到平時動不到的身體內部。開始的酸楚在所難免；頭昏無力、手腳冰冷等現象，則是臟腑功能不足的反應。久之慢慢進入身體更深層部分，會引動過去未曾復原的舊傷及其他生理疾病。有這些現象，必須問老師，不要因為恐懼害怕而退縮，喪失舊傷重新癒合的契機，或是延誤病情。待身體毛病逐一去除，即可享受身體舒暢的喜悅。如果遇到困難就退縮，為山九仞、功虧一簣，豈不遺憾？倘能再撐下去，衝破這些關卡，境界自然往上提升。

　　練習太極導引，面對酸楚疼痛與忐忑不安的身心焠鍊，是破除身體僵硬、拔除宿疾，導引心理入靜的必要過程。而且，每一個階段都會有新的疼痛體驗，鬆的程度也會逐漸加深。在不斷面對自我考驗的過程中，同時也學會面對困難的正確態度，在無窮盡的挑戰當中，體會知難行易的道理。

## 體內環保與體內民主

　　練習太極導引的過程中，流的每一滴汗，都帶著身體的濁氣。但每一滴汗水每一分酸痛，身

體都會給你合理的回饋。多流汗則少流血，多酸痛則少病痛，這就是最合乎理想的公平法則了。我時常覺得，近世紀以來，人類不斷追求自由民主，卻忘了最好的民主學習就在對待身體的態度上面。人們侈談民主，對待自己的身體卻極為專制；為了滿足眼耳鼻舌身意種種快感，而以身心健康為交換的籌碼；為了逞口腹之慾，大吃大喝，任意增加身體的負荷；為了滿足娛樂的需求，打網球造成網球肘、打棒球卻引起諸多肩膀後遺症；為了追求登高臨遠的暢快之感而去爬山，卻不斷傷及膝蓋，造成關節磨損。我說這不是養生而是殺生、是害生。正如老子所說的：「五色令人目盲，五音令人耳聾；五味令人口爽；馳騁田獵令人心發狂；難得之貨，令人行妨；是以聖人為腹不為目。」芸芸眾生，為了滿足動物性的需求，靈性的斲傷已到駭人的境地；人心狂蕩，從古至今，直如江河日下。

　　太極導引的運動方式，可以導引我們藉由細數身體內部的每一個幽微處，而達到收視反聽的效果。在玩賞體內小宇宙的過程中，身體就是最高尚的藝術品，所以它沒有馳騁慾望的後遺症。而且，它是藉由燃燒脂肪所產生的動能，透過活動，蓄積新的能量；是一種全身參與而全身獲益的運動，所以它是最符合身心健康的體內環保運動。

## 健康是基本人權

　　人類的歷史進程都在爭自由與人權，可是我們卻忽略了最根源性的問題：健康是基本人權；活動肢體，讓身體靈活自由，是我們對待身體的基本義務。過去人類為爭自由領土而經歷無數戰役；今日人類為了爭名奪利，也不斷點燃科技文明發展的經濟戰火，把每一個人推上戰場，活生生拿著自己的身體當燃料，導致知識不斷進化，身體卻不斷退化。這種不協調的矛盾現象，往往要等到百病纏身，躺在病床上動彈不得時才能覺悟。然而，人們積極追求外在有形的權力，卻疏

於善盡養生的義務；捨本逐末，莫此為甚，試想躺在病床上的植物人，即使有再大的權力，又有何用？

太極導引是一把開啓身心靈密碼的萬能鎖，藉著擺脫身體的僵滯，進而達到寧靜虛無的心靈層次。對失去方向感的現代人而言，是最好的依歸。

## 運動選手與太極導引

太極導引是體育，其內涵卻遠超過體育的範圍。它將人體的訓練過程，由物理性的變化到化學性的變化；培養肢體突破生理機能瓶頸的超越能力，加大了身體活動的範圍，使身體在原有空間裡延伸出更大的空間。不斷從潛能的激發中，讓潛能變成常能。在練習過程中，由於是結合深層的心理掘鑿，使身體的速度交由意識掌控，可以讓心靈的作用，帶動身體產生超越性的爆發力，是一般體育運動所訓練不到的範圍。就一般運動員來說，會影響臨場表現的，往往是身體以外的因素，如緊張、恐懼、得失心、自信心及過度的泛肢體思考。對一個在競技場上的運動員來說，心靈的沈著與安定非常重要，然而這卻是一般運動所忽略的訓練。

太極導引從細膩的外在肢體組織到深層的五臟六腑功能，可以讓人體的韌性均衡發展；透過旋轉開闔的訓練，可讓一般人的手臂在運作時增長十五公分。同時每個訓練過程中，不但不會消耗運動員的能量，而且有激發與蓄積能量的效果。所以，運動員更應該把太極導引當作賽前訓練的重要項目。

# 精氣神與養生

　　關心傳統體育的朋友一定常聽到「氣」與「精氣神」的說法。尤其這幾年社會上流行氣功，「氣」的概念甚至被渲染得有些玄奇了。大家一定會問：中國人講氣講了幾千年，「氣」到底是什麼？跟運動養生又有什麼關係？為了讓大家對這些問題有更清楚的概念，我想趁機在此談一談。

　　一般氣功家講的氣，與中醫講的氣不盡相同，我們談養生而不談神功，所以採用中醫的觀點，希望能幫助大家從根源處瞭解氣在人體內的具體現象，並據以作為理性選擇養生法則的參考。

　　按照中醫的理論，人有先天之氣與後天之氣，前者來自父母遺傳，指臟腑組織的運動功能，如臟腑之氣與經脈之氣等；後者來自水穀精微與空氣等維持生命動能的精微物質，如水穀之氣與呼吸之氣等。先天之氣與後天之氣又在身體裡邊以極為繁複細密的分工合作，相輔相成，成為我們賴以生存活動的能量來源。

　　根據《素問‧經脈別論》的說法：「引入於胃，游溢精氣，上輸於脾，脾氣散精，上歸於肺。」又說：「食氣入胃，散精於肝，淫氣於筋。食氣入胃，濁氣歸心，淫精於脈。脈氣流經，經氣歸於肺，肺朝百脈，輸精於皮毛。毛脈合精，行氣於府，府精神明，留於四臟，氣歸於權

衡。」也就是說，食物由口腔、食道攝入之後，經過脾、胃、小腸消化吸收而形成的營養精微，就是水穀之氣；這水穀之氣由脾入肺，再與肺氣相合而注於心；又在肺氣與心氣的作用下，由經脈輸送到全身，內而五臟六腑，外而經絡皮毛。另一方面，透過小腸分別清濁的功能，而將糟粕下傳到大腸，經大腸吸收其中部分的水分，最後形成糞便排出體外。在這個消化吸收的過程裡，脾胃發揮很大的作用。但脾胃要具備這些功能，必須仰賴肝氣的疏泄和腎氣的溫煦為動力。而腎氣也需要後天水穀之氣的滋養。脾腎相依相助，這就是先天之氣與後天之氣「以先天生後天，後天濟先天」的合作模式。

瞭解氣的來源與形成，再來看看氣在人體之內到底扮演哪些功能：

1.推送作用：人體的生長發育、臟腑、經絡、血液、津液的輸布。

2.溫煦作用：藉由氣的熏蒸溫煦，人體得以維持正常體溫。

3.防禦作用：氣能護衛肌表，防禦外邪入侵。

4.固攝作用：氣除了能推動血的順利流行，並能控制血液不使溢出脈管，控制尿液與汗液，使其有節制的排泄，並可固攝精液等。

5.氣化作用：氣化有兩個意義：一是指精、氣、津、血之間的相互化生，如氣化則生精，精化則生血，練氣生津等；二是指強化臟腑功能，如肝之藏血主筋，藏魂，開竅於目；心之主血，藏神，開竅於舌；脾之運化升清，主肌，藏意，開竅於口；肺之呼吸宣發，主皮毛，藏魄，開竅於鼻；腎之泌尿生殖，主骨，其榮在髮，藏精，開竅於耳及二陰。五臟六腑互為表裡關係，如腎與膀胱互為表裡，故氣化過程中，除指腎臟功能之外，也包括膀胱的排尿功能。

由於氣在人體分布於不同部位，又各有不同的來源與功能，故有不同的名稱：

1.元氣：主要由腎臟先天之精化生而來，又需後天水穀精微的滋養和補充，分布全身，無處不到，

是人體生命活動的原動力，故又稱為「原氣」、「眞氣」。元氣越充足，則臟腑功能越健旺，身體免疫力越強。

2.營氣：主要由脾胃中的水穀精微化生，分布於血脈之中，成為血液組成部分，營運周身，發揮營養作用。由於營氣與血同行脈中，二者關係密不可離，故常以營血並稱。

3.衛氣：主要由水穀之氣化生，是人體陽氣的一部分，故有衛陽之稱。其活動能力強，行動快速；其分布不受脈管約束，行於經脈之外；外達皮膚肌肉，內達胸腹臟腑，遍及全身，能護衛肌表，抗禦外邪，司控汗孔的開闔，調節體溫，溫煦臟腑，潤澤皮毛等。

4.宗氣：宗氣是由肺吸入之清氣，與脾胃運化之水穀之氣結合而成，聚集於胸中，推動肺的呼吸和心血的運行，以及視聽言動各種機能；所以宗氣又稱為「動氣」。

　　人體的氣是一種活動力很強的精微物質，在人體內藉著「升、降、出、入」四種活動形態，流行全身、貫通臟腑。例如：

1.肺司呼吸，肺吸入自然界的清氣，呼出體內的濁氣；肝氣主升，肺氣主降；此一出一入、一升一降，互相制約有序，而完成人體基本的升降出入運動。

2.腎司氣化，腎為水火之宅，水為陰，火為陽，腎陽能使水液蒸發為氣而騰於上；濁而不能化氣者，經膀胱形尿液排出，此為水液代謝的升降出入作用。

3.肺主呼吸，腎主納氣，一呼一納，互相配合，才能使體內濁氣充分排出。另外心火下降，腎水升騰，心腎相交，也是一種升降活動。

4.脾升胃降：水穀經胃的消化後，精微部分由脾氣吸收運化，上輸於肺，氣化成血入於心，斂注於脈管，送達全身臟腑。糟粕部分經由大腸傳導，形成糞便，排泄於外。前者是脾氣上升作用，後者為胃氣下降作用。此升清降濁，是人體在消化方面的升降出入運動。

人體的氣透過「升降出入」的活動形式與臟腑之間的協調配合，就可以維持正常的生理功能。如果氣的運行阻滯，升降失調、出入不利，便會影響五臟六腑，而發生種種中醫學上的病變，諸如肝氣鬱結、胃氣上逆、脾氣下陷、肺失宣降、腎不納氣、心腎不交……等氣虛、氣滯病症。

　　我們花了這麼長的篇幅來談「氣」，主要是因為氣是人之三寶——精、氣、神的總源頭。精、氣、神本為一體，是由同一種物質化生為不同的形貌，而有不同的名稱；而這化生的能源即是氣。精跟氣的差別，一為氣體，一為液體；神則是精氣在人體表現出來的精神狀態。精氣充足，人體能量與活動力即可健旺；氣足精飽，自然炯炯有神。

　　精、氣、神雖同源一體，但還是有些差異的。基本上，我們可以說精、氣是人體物理性、化學性的作用；神則是心理性、精神性的表現。《莊子·秋水》：「夫精，小之微也。」《管子·內業篇》：「精，氣之極也。精也者，氣之精也。」老子又說：「骨弱筋柔而握固，未知牝牡之和而全作，精之至也。」精是構成人體的原始物質，以及生育繁殖之精，兩者皆藏於腎。《素問·上古天真論》說：「腎者主水，受五臟六腑之精以藏之。」所以腎為藏精之府。腎水是指津液及臟腑組織利用後的水液，在心為汗，在肝為淚、脾為涎、肺為涕、腎為唾，五者合稱「五液」。津液是組成血液的重要元素，血液中滲出脈外的部分，就成為津液。

　　氣、血、津液都來自水穀精微與腎中的精氣。氣屬陽，有推動、溫煦的功能；津液與血屬陰，有營養與滋潤的作用。氣能生血、氣旺生津，都有賴肺、脾、腎等臟器的功能活動。氣行則血行，氣不能離開精血、津液而存在；個別相分而又相成，並維持相對的平衡。心主血，血又是神智活動的物質基礎，故有「神為血氣之性」的說法。《素問·八正神明論》說：「血氣者，人之神。」氣血充盈，才能神志清晰、精神充沛。精、氣、神與中醫學理的血、氣、津液有密切的

主客關係，並繫於臟腑的協調運作。

我們瞭解精、氣等人體內錯綜複雜而又井然有序的物理與化學現象之後，就可以對許多導引動作的原理原則有更進一步的認識了；此外，也可以明白，所謂養生，就是老老實實透過有效的運動與健康的飲食，在臟腑功能的先天基礎上，把從五穀精微與空氣而來的後天之氣鍛練起來；再以後天之氣，滋養先天之氣，強化臟腑，使身體產生質變。氣飽精足，自然有神。此所以養生者再三強調練精化氣、練氣化神的道理。

總之，不論從何種觀點來詮釋精、氣、神的意涵，就新世紀人文學的角度來看，我個人認為，「精」指的是健康的身體；「氣」指的是寬闊的胸襟；「神」指的是崇高的智慧。有健康的身體乃能有健康的心理度量；身心平衡，才能培養高度的智慧。所以，我們推廣正確的養生態度，就是提醒大家從生理入手，把身體鍛鍊好了，心理自然就健康起來了。

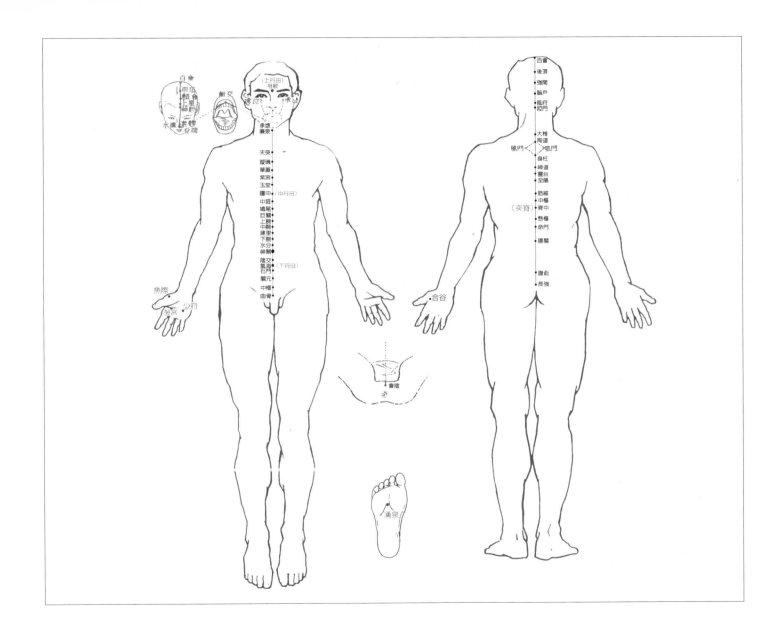

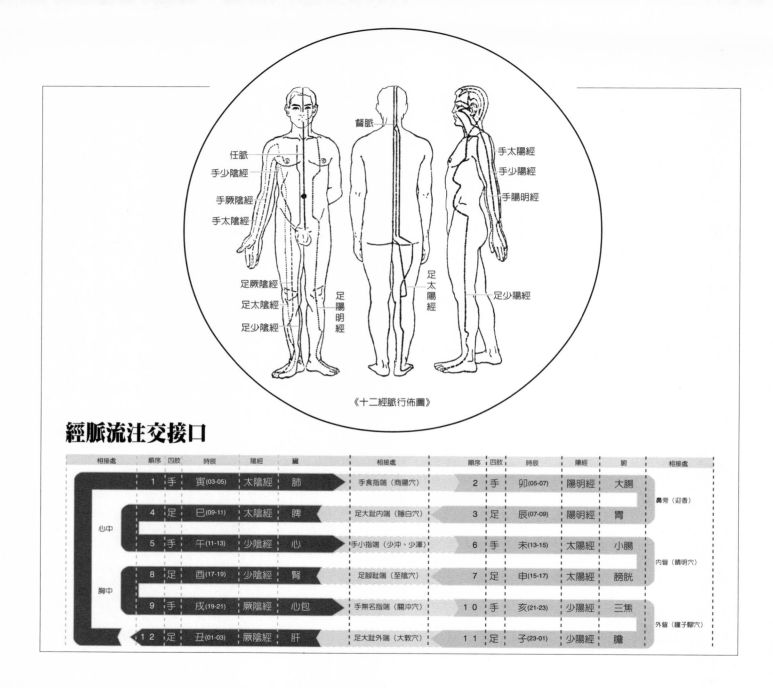

《十二經脈行佈圖》

# 經脈流注交接口

| 相接處 | 順序 | 四肢 | 時辰 | 陰經 | 臟 | 相接處 | 順序 | 四肢 | 時辰 | 陽經 | 腑 | 相接處 |
|---|---|---|---|---|---|---|---|---|---|---|---|---|
| | 1 | 手 | 寅(03-05) | 太陰經 | 肺 | 手食指端（商陽穴） | 2 | 手 | 卯(05-07) | 陽明經 | 大腸 | |
| | | | | | | | | | | | | 鼻旁（迎香） |
| 心中 | 4 | 足 | 巳(09-11) | 太陰經 | 脾 | 足大趾內端（隱白穴） | 3 | 足 | 辰(07-09) | 陽明經 | 胃 | |
| | 5 | 手 | 午(11-13) | 少陰經 | 心 | 手小指端（少沖、少澤） | 6 | 手 | 未(13-15) | 太陽經 | 小腸 | |
| | | | | | | | | | | | | 內眥（睛明穴） |
| 胸中 | 8 | 足 | 酉(17-19) | 少陰經 | 腎 | 足腳趾端（至陰穴） | 7 | 足 | 申(15-17) | 太陽經 | 膀胱 | |
| | 9 | 手 | 戌(19-21) | 厥陰經 | 心包 | 手無名指端（關沖穴） | 10 | 手 | 亥(21-23) | 少陽經 | 三焦 | |
| | | | | | | | | | | | | 外眥（瞳子髎穴） |
| | 12 | 足 | 丑(01-03) | 厥陰經 | 肝 | 足大趾外端（大敦穴） | 11 | 足 | 子(23-01) | 少陽經 | 膽 | |

# 經絡學與養生

　　經絡學說是中國醫學基本理論的精華，最早出現在春秋戰國。從西漢馬王堆出土帛書看到的足臂十一脈灸經、陰陽十一脈灸經及養生導引圖，可以證明早在兩千多年前，老祖宗就懂得利用配合呼吸吐納的肢體運動，並結合經絡學原理，而創造肢體治療的各種方法；同時也說明透過合宜的養生運動，確實可以促進經絡氣脈暢通而獲得健康。這也是我們不惜大費周章，而將經絡學基本概念提供給讀者的主要目的。

　　由春秋戰國初年扁鵲用灸的記載，以至漢初的《黃帝內經》，經絡學說已建構完整的面貌。所謂經絡，就是人體運行氣血、連絡臟腑、溝通內外、貫串上下的經路；將人體五臟六腑、四肢百骸、五官九竅，以及皮肉、筋脈、毛髮等組織器官，連接成一有機的整體。經絡是經脈和絡脈的總稱。經脈是經絡中直行的主幹，貫通人體上下；絡脈為經脈的分支，如同網路，縱橫交錯，遍佈全身。兩者緊密連繫，彼此銜接。經絡系統中有經氣循環傳注，對全身組織、器官功能，產生動力作用。扁鵲《難經‧二十三難》說：「經脈者，行氣血，通陰陽，以榮於身者也……；別絡十五，皆因共源，如環無端，轉相灌溉。」這種運行轉注的動力，稱為經氣。其來源為臟腑之氣，故臟腑功能的強弱，攸關經絡運轉的盛衰。經絡上分布著許多溝通臟腑的敏感點，即經絡之

氣通達於體表部位的敏感點，稱爲穴位。刺激這些穴位，人體就會產生酸、麻、脹、重的特殊痛感，並沿經絡的途徑傳導。

經絡系統是由十二經脈、奇經八脈、十五絡脈和十二經別、十二經筋、十二皮部及難以計數的孫絡等構成。其中「經」包括十二經脈、十二經別、奇經八脈等；「絡」包括十五絡、絡脈、孫絡等。至於十二經筋是十二經脈氣結、聚、散、絡於筋肉關節的體系，是十二經脈的附屬部分。除了針灸專業醫師外，一般養生家探討最多的還是經脈系統。

十二經脈中，手足陽經行於四肢外（前）側及身體背（後）面，分手足三陽經（即陽明、太陽、少陽）。手三陽經一律從手走頭；足三陽經一律從頭走足。手足陰經行於四肢內（後）側，及身體前腹面；分手足三陰經（即太陰、少陰、厥陰）。手三陰經一律從胸走手，足三陰經一律從足走腹胸。陽經與陽經交接於頭面，如手足陽明通於鼻旁，手足太陽經通於目內眥，手足少陽過於目外眥。陰經與陰經交接於心胸中，如足太陰、手少陰通於心中，足少陰與手厥陰通於胸中，足厥陰與手太陰通於肺中。十二經脈即手足三陰三陽經，屬臟爲陰經，屬腑爲陽經。其運行始於肺經，終於肝經。終而復始，周行不殆。

奇經八脈即任、督、沖、帶、陰陽蹻脈、陰陽維脈，不直接歸屬於臟腑，但與奇恆之腑有密切關係，故稱奇經，是十二經脈傳注的紐帶。其中任、督二脈又有明顯體表穴位，故與十二經合稱爲十四經脈。奇經的主要功能是調節和蓄溢正經脈氣；其次，對連繫十二正脈，更有分類和統率的意義。它將十二經脈中性質相同或相近的經脈聯合起來，組成一個統一的系統，並有主導十二正經脈的作用。任、督二脈行於軀體正中一前一後，分司身體陰陽，與沖脈同出而異名，爲十二經脈之海。督爲陽脈之海，任爲陰脈之海，沖則爲血海。帶脈如束腰帶，圍腰一周，統屬縱行諸十二正經。陰蹻、陽蹻二脈是主宰一身左右之陰陽。陰維、陽維二脈是維絡一身表裡之陰陽。

經脈之中，最受醫學家及養生家重視的是任、督二脈，認為它們是人體中最重要的經脈，故有打通任、督二脈，通此二脈則百脈皆通，而能長生久視之說。此所以丹家養生的大小周天氣功，可以蔚為養生界之典要。不過，對一般初學者言，我個人認為不必對此有過多的期望，畢竟養生還是以樸實有恆為尚，不必汲汲於追求各種神功奇效，否則很容易走火入魔，養生而害生，是為不智。

# 【解釋名詞】

## 【 六字訣呼吸法 】

　　六字訣呼吸法是眾多呼吸方法的一種。我們時常強調呼吸時宜慢、勻、細、長，這是為了增加呼吸的深度與質量，使新鮮的氧氣大量灌注在身體內部。六字訣呼吸法則是在這個深度呼吸的基礎上，再用「噓、呵、呼、呬、吹、嘻」六個字的發音口形來緩緩呼氣，因為會牽動相關的五臟六腑與經脈系統，再配合導引動作，就能用來治病。

　　有關六字訣呼吸法的療效，有錯綜複雜的討論，我們在此不做贅述，只要總其結論，給大家一些基本的認識即可。例如，屬肝的疾病如頭痛、眩暈、煩躁易怒，可用「噓」字法；屬心的疾病如口舌爛痛、心煩不安或失眠等，可用「呵」字法；屬脾的疾病如食慾不振，可用「呼」字法；屬肺的疾病如咳嗽痰多、胸部悶痛，可用「呬」字法；屬腎的疾病如排尿功能障礙，可用「吹」字法；屬於三焦（亦即從嘴、食道、胃到大小腸與膀胱的整個消化系統）的疾病可用「嘻」字法。

## 【 含胸拔背 】

　　將兩肩微微往前內捲，開後肩胛骨而延伸到前方的鎖骨，頭頸自然擺正，使心肺系統似有貼

背之感。含胸拔背的動作若能配合丹田內轉與氣沈丹田，透過大量吸氣，可以增強身體內在的彈性與「掤」勁；也可以改善氣積胸口的氣悶現象。配合提會陰的動作，而協助氣沿尾閭、夾脊、玉枕而上百會，促進督脈的通暢。

## 【 氣沈丹田與丹田內轉 】

丹田在皮表的位置大約是指下肚臍神闕穴處。呼吸時配合意念的放鬆與集中，將體內的內氣沈聚於丹田處，就是所謂的「氣沈丹田」。吸氣時配合提會陰、收小腹，透過氣的內部擠壓現象，促使氣貼背部經由尾閭而夾脊、玉枕，沿督脈而上百會；吐氣時腹部鼓大，由百會沿任脈沈入丹田而至會陰的過程，就是「丹田內轉」。

「丹田內轉」與「氣沈丹田」通常是相配合的動作。丹田內轉時，氣沿督脈而上，所以為陽；氣沈丹田時，氣沿任脈而下，是為陰；這一上一下、一陰一陽的腹部收放活動過程，一方面可促使任督二脈循環暢達，一方面也可以使五臟六腑透過腹部的鼓脹收縮而受到擠壓，產生內臟按摩的保健效果。

## 【 意守 】

古代養生家為了使心境保持單純愉悅，而提出了「意守」或「存想」的概念。這是在行住坐臥之間，將意念集中在身體某個具體的點上，例如丹田、膻中、靈台等穴位；或是觀想宇宙自然界一些美好的情境，而達到精神貫注，心念專一的效果。

心猿意馬，是養生的大忌，所以「意守」、「存想」基本上都是為了收攝散亂的心思，至於用什麼方法，只要簡便易行，就是好方法。意守的概念後來經過擴大增添變得十分艱深複雜，非

但不易實行，甚至有過當之慮，反而有違簡易澄淨的養生原則。我們練習太極導引時，把意念專注在肢體動作上，收視反聽，以意導氣，就是最簡易的意守了。

## 【 氣感 】

練功練到一段時間之後，體內會出現熱、麻、脹、癢、重、痛、涼等氣感現象，這是練功時因為調心、調息、調身，使得五臟氣血運行通暢而出現的正常反應。等到更深一層的入靜放鬆，又會產生不自主的抖動現象，那就是氣動。不論是氣感或氣動，都是練功過程中伴隨出現的身體現象，有時候也會因體質或其他環境因素而有不同的反應。身體產生氣感現象並不是練功的目的，更不是評斷練功成效的指標，不必拘執或刻意追求。

## 【 燃燒脂肪 】

人體不論休息或運動都會消耗能量，而身體的能量來源是碳水化合物、脂肪與蛋白質。一般的運動主要是消耗人體內的甘醣（即熱量），以供應身體所需的能量。太極導引是藉由鬆柔緩慢、用意不用力的運動原則，加上大量呼吸，增加身體含氧量而促進脂肪燃燒以產生能量，所以能幫助身體去除脂肪，因此是最好的減肥方法。

## 【 三門緊閉 】

所謂「三門」是指兩陰及丹田處。我們在導氣的動作中，吐氣吐到無法再吐時，透過三門緊閉的動作（亦即將此三點縮至一點），增加身體內部空間的壓力，而將體內的餘氣擠壓出來，就可以徹底排除體內濁氣，而達到吐故納新的功效。

## 【沈肩墜肘】

「沈肩墜肘」不是動作外形的描述，而是一種身體空間的表現層次。經過長時間的旋轉與絞轉之後，肩背之間的關節鬆拓開來，經絡疏通，肩膀軟骨間的空間也慢慢增加了；在極度放鬆時，配合身體自然下沈的動作，使肩膀與兩肘保持鬆沈，可以幫助氣的運行流通。藉由垂直升降與旋腕轉臂的動作導引，可以慢慢使肩肘到腰隙的空間加大，對於沈肩墜肘的訓練，有很好的成效。

## 【鬆腰坐胯】

練功時腰隙腹部之間整個放鬆，微微將髖骨彎曲下坐，如同坐在椅子上，就是鬆腰坐胯。坐胯的先決條件是鬆腰，如此才能增加胯的靈活度。坐胯時必須將胯兩側的環跳穴盡量張開（隨時保持兩腳趾尖朝內即可）。腰胯是掌控全身動靜的樞紐所在，能練到腰胯鬆活，才能增加身體的彈性，並保持身形輕靈、反應敏捷。

在肌表下功夫，渾身皆是濁力，經絡氣血容易滯塞，關節轉動不易靈活。因為⋯⋯不自然的，容易造成運動傷害。太極導引的運動方式講究舒緩鬆沈的肢體活動，⋯⋯中執行動作，以意導氣，以氣運身，將意念集中在肢體的動作上而非藉由蠻力。如此用意⋯不用力，意到氣到，經脈貫通，氣血毫無窒礙，並經由通暢的經絡，滋潤周身微血管，彷如小宇宙受到豐沛的雨量灌溉。這種運動方式可使身體自然產生內勁與能量，而且能使身心充滿活力，身形輕盈靈活。

## 【由外而內 由內而外 內外合一】

　　「由外而內，由內而外，內外合一」是練習太極導引的三個循序漸進的層次。第一個層次是先求肢體外部形式的表現，以求外在形式的整齊；再慢慢將肢體引到身體內部，以有形練無形，這就是所謂的「由外而內」。

　　經過長期的旋轉絞轉訓練，筋骨漸次由表層肌理而鬆拓至身體內部，體內障礙會慢慢消除，呼吸量擴增，漸漸就會藉由吸入的後天清氣，而引發體內先天之「炁」。而藉由體內的真氣騰動，再運行到身體外形的四梢末端。此過程即是第二層次的「由內而外」。

　　所謂「內外合一」，是練習太極導引的最高層次，目的在達到天人合一的境界，讓人體內的真氣與大自然之氣互相交通。身體藉由導引術的長期練習，經絡疏通，四肢百骸之氣皆暢行無阻，心境也進入極度嫻靜的狀態，身心解放，此時人身頭頂的百會穴通天，腳底湧泉穴接地，掌心勞宮穴亦與大自然相通而為門戶。宇宙之間的能量磁場取之不盡用之不竭，由四面八方納入體內、導入丹田，可蓄積人體備用的能量。這種宇宙之氣與大自然同步相生、互相感應的現象，即是內外合一。

## 【虛靈頂勁】

　　虛靈頂勁是一種練氣已成的現象。大致上的練習形貌，是將身體保持自然垂正，脊柱打直，微收下顎，後頸部與背部保持在一直線上。意念配合頭頂微微上提，使百會與會陰自然成一直線。以虛靈頂勁配合逆呼吸法提會陰的深長吸氣，可促進氣由會陰經身體中心的沖脈直上百會，頭部會產生熱、脹、麻、癢等現象，有充分提神醒腦的功能。這個動作練習純熟之後，體內真氣會與後天之氣相融而使氣灌於全身。

鬆身

# 運動是人生最終課題

一位過去在政府機構擔任高階公務員的老先生告訴我說，他寧可一個人在台灣孤單過日子，也不願到美國靠兒女。這位老先生性情恬淡，人也很和氣，不是那種讓晚輩為難的老人家。可是，他的這個堅持，倒讓他的兒女左右為難。他說，不是他不體貼兒女的心意，實在是安穩慣了，不想去他鄉異地寄人籬下；而且，像他這樣一大把年紀，又沒有保險，萬一有個差錯，要在美國看病，簡直貴死人。左思右想，還是待在台灣自在些。

老先生快八十歲了，身體還不錯，所以他有足夠的本錢，選擇在台灣獨居。他說，他看到有些朋友，躺在病床上神識不清，明明不願意拖累兒女，卻又不由自主，真的是一點尊嚴也沒有。所以，他

叫我有機會就要多勸勸大家趁年輕好好運動，保住健康的老本。就算不為自己，也要為兒女著想；因為未來的競爭只會越來越激烈，下一代自顧不暇，哪還有力氣勻出手來照顧父母？

老先生說得是，可是，這一代正值中年的朋友，能從容不迫的把眼前的家事公事應付過去，就算不錯了，也沒力氣想那麼遠。所以，叫他們運動，他們通常都會告訴你，他真的沒空。果真沒空嗎？其實，只是沒把它擺在最優先的次序來考量罷了。老先生說，打從他覺悟到自己不可能靠兒女養老，他就開始持續運動，並且改變過去的飲食習慣。他原來也是美食主義者，幾十年的嗜好，只為了想在老年時保有獨立生活的能力與尊嚴，他可是

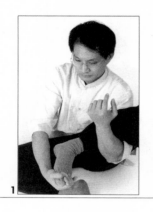 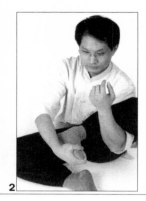

說戒就戒。

　　要改掉生活舊習，建立持續運動的習慣，真的沒那麼難。我常說，只要剛開始勉強自己一段時間，花個一年半載練習太極導引，到後來就可以不必為運動而運動；因為這套運動完全符合人體經絡的原理，能把人體的運動本能開發出來；只要熟悉這套運動的原則，身上哪裡不舒服了，身體自然會帶著你動起來。所以，老說自己沒時間運動的上班族，不妨從太極導引開始，給自己一套運動的方法吧！

　　這一節介紹的「以手旋踝」可以增加腳踝的韌性。一個人衰老了，通常都是從踝關節退化開始；所以老年人容易滑倒。老人一滑倒，動彈不得了，身上其他的健康問題也會跟著一起浮上檯面，非常麻煩。運動是為了給健康打下紮實的基礎，我們要保養自己，就從照顧腳踝開始。

## 【動作】以手旋踝
## 【說明】

　　腳踝承擔身體大部分的重量，年輕的時候，由於腳踝的韌性強，一般人還不太能體會踝關節的重要。等到年齡漸長，氣血漸衰，加上運動量不足，

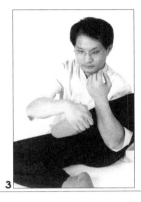
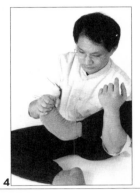
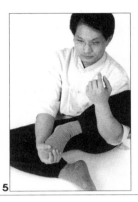

3  4  5

腳踝缺乏鍛鍊，很容易造成踝關節僵硬退化；遇到地上不平，反應不過來，一不小心就會滑倒。這個動作雖然簡單，卻可以促進氣血往神經末梢流動，恢復踝關節的韌性。另外，腳踝若有舊傷未癒，也可以藉著這個運動，刺激舊傷通氣，使它重新恢復生機；以免舊傷在此長久淤積，淤到老了，成為大禍患。

## 【做法】

1.準備動作：坐在地上或椅子上，先以左手將左大腿從膝關節處由內往外托住，著力點在膝蓋內側與手肘部分，好像掛皮包似的把腳懸掛在手肘上，並以

右手握住腳趾部分，先以順時鐘，再以逆時鐘的方向旋轉腳踝。(如圖一至圖五)

2.反復各做十二次，再換右手右腳。

## 【關鍵及要領】

1.肩膀必須放鬆，完全不使力；令腳的重量，幫助肩膀拓開，慢慢就可以解決肩膀僵硬的問題。

2.手肘要盡量托住腳膝蓋內彎之處，全身放鬆，自然呼吸，把注意力集中在旋轉的弧度上面。旋轉的弧度越大越好，但動作宜緩宜慢，配合呼吸，可將心中的雜念排除。

# 有自信　才能放鬆

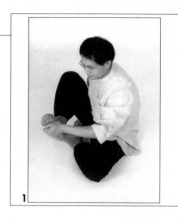

　　小時候因爲父母忙於生計，我就像小野獸一樣，成天在山間海湄闖蕩。我也闖過不大不小的許多禍事，被左鄰右舍告到家裡來。我的母親非常信賴我，她常當著我的面，對那些氣急敗壞的鄰居說，她確信我是好孩子，不會做傷天害理的事。我不知道母親怎麼能對我那麼放心；但是我確知，母親雖然沒念什麼書，可是她對一個孩子成長必須的頑皮、好奇與求勝之心，充滿了寬容和自信。等到我自己也當了父親，我才體會到，這是多麼不容易；我覺得這種智慧非從學習而來，那是一種天生的品格，更是一種非凡的膽識。

　　曾經看到一部介紹北極熊的影片。小北極熊長大了，母熊明知道小熊一旦離開母親，百分之八十會餓死；可是，時候一到，母熊還是毫不留情的把小熊逐出家門。母熊依循的是潛伏在基因裡的自然律則；自稱是萬物之靈的人，卻往往陷在自以爲是的人倫法則裡，以愛之名，行控制、管束之實。身爲父母，最難的是眼睜睜看著孩子要犯錯了，還能忍著不出手去拉，好讓他自己嚐嚐跌倒跟爬起來的滋味，再從裡頭揣摩人生的道理。這忍，是生生攔住自己的恐懼和慌亂，沒有大智慧是做不到的。所以，父母管教孩子的態度，完全反應自己的內在狀態。一個對不可知的未來充滿不安和恐懼的父母，就會不知不覺的把這些情感投射在孩子身上；不是把孩子當作完成夢想的工具，就是讓孩子成爲全無活力的驚弓之鳥。生命力強的孩子，就會努力想掙

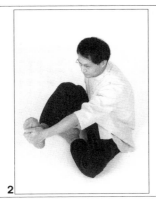
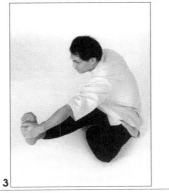

脫父母的管束，許多叛逆少年，就是這麼來的。

　　觀察自己的教養態度，就可以檢視自己的內在狀態。一個內在俱足而充滿自信的父母，才敢放手讓孩子自己去闖蕩。在人生的其他場域中往往也是如此，唯有放開盤根錯節的成見，才能注入新的觀點，讓思想產生質變；就像我們練習太極導引，也是要不斷逼出身體裡面的濁氣，才能讓大量的氧氣注入深層細胞之中，讓身體產生質變。不過，練了太極導引，才發現放鬆其實是最難的；很多人覺得自己已經完全放鬆了，其實全身還緊繃著；就如同多數父母都自認開明講理，卻還固執得很。所以，這一節介紹最簡單的攀足鬆身法，讓大家從動作當中體會體會：什麼叫做放鬆。

【動作】攀足鬆身法

【說明】

　　這個動作是藉著腿的輔助，將手臂在拋開執著、徹底放鬆的狀態下做極度延伸，而將肩胛骨、甚至可深層到將背部的膏肓穴拓開。一方面配合大量呼吸，藉著空氣的鼓漲使氣血流注至背部的深層空間，可以消除手部僵硬、背部、膝蓋與大腿的筋骨疼痛。當然，一旦將身體的執著放開，心靈的桎梏也可得到徹底的釋放。這是太極導引真實而微妙之處。

【做法】

1.準備動作：屈腿端坐，以左手握舉右腳腳心（如圖一）。

2.緩緩將右腳伸直，而使左手極度延伸，至肩胛骨拓開（如圖二、圖三），再回復至準備動作。

3.配合呼吸，腳踢出時吸氣，腳收回時吐氣。

【關鍵及要領】

1.腳要盡量往前踢直，同時往腹部吸氣。

2.腳往前踢直時，手臂要盡量放鬆。

3.動作宜鬆柔緩慢，呼吸要慢勻細長。

# 放下成見　鬆柔如嬰兒

一九九九年發生在台灣中部的九二一大地震，造成死傷狼藉。許多人都忍不住慨嘆「天地不仁，以萬物為芻狗」。人的生命價值淪落到跟豬跟狗一樣，怎不叫人椎心泣血？過慣了太平日子，突然遭到這樣大規模的社會創傷，連續幾日血淋淋的報導，當然叫人驚心動魄。然而，死傷的故事見多了，人就似乎變得冷漠了；個體的生命遭遇，也無法引起太多關切。李登輝總統到災區視察，直升機降落的強風打斷一枝鳳凰木的樹幹，打死一個五歲的小女孩。小女孩渾身是血，仰躺在那兒；那個傷痛的母親則在一旁搥胸頓足哀哀哭泣。這條新聞佔的版面不太大，對整個社會來說，已經死亡兩千多人，多一個少一個，好像也沒什麼差別。這件事故

要在承平時期，不但會上頭條新聞，而且鐵定會被炒作到總統府受不了。可是在震災後的混亂時期，總統府道歉，再發三十萬撫卹金，那個母親的傷痛，很快就被淡忘。

生命的貴賤，在人的社會是有分別的；可是在天，因為天道無親，所以一視同仁；人跟豬跟狗一樣，都是無上寶貴的生命。人把自己主觀的情意投射出去，以為老天爺特別眷顧人類；所以，一遇到天災，認為老天翻臉，便指天罵地，覺得自己受到背叛。地震新聞當中有一張照片，一群孩子在已然變形的路面上玩得好開心。對孩子來說，地震的恐怖很快就會遺忘，但是地震造成的山河變色，可真是新鮮極了！小時候我最喜歡颱風過後到山裡去，

那被風雨蹂躪過的山河大地，是全新的、充滿重新開始的生機。孩子天真，是與天地直接相應的；沒有包袱、沒有價值觀，所以總能喜洋洋的迎向新世界。九二一地震，居然有小孩說，最好地震把學校震垮，大家就不用上學了。這話要是被絕大多數的大人聽到，小孩子鐵定要挨一頓好罵；可是孩子不解事，語出無心，很多時候反而可以帶領我們拋開成見，回到原點去看事情。孩子沒有不愛學習的，可是大部分的學校都讓孩子敬而遠之，為什麼？對災區的孩子來說，學校垮了，家毀了，住在帳篷裡，在大樹底下體驗新的上課方式……這種種不幸交織成的生命經歷，說不定還是他們這一生最重要的啟蒙契機。幸或不幸，實在很難論斷。

導引運動最重要的精神，就在於導引大家拋開世俗之見的染著，回復如嬰兒一般的天真純潔。這也是中國古代養生與修行思想的精華。體會到「天地不仁，以萬物為芻狗」的自然律則，平心看待生命的起落與生滅，再大的災變，都不會教人失去信心和勇氣。這一節要介紹的交疊鬆身法，許多剛開始接觸導引的人，會對這個動作感到不可思議。倒不是這個動作的難度特別高，而是無法想像兩膝交疊居然也可以是「坐」的姿勢之一。當然，身體僵硬的人，一開始的確不容易做到，先在動作中學習保持平衡，再慢慢試著放鬆，也放下執著，放下身段，想像自己是一棵隨風偃

行的小草，或是順著地勢緩緩而流的小溪，你會發現，你原來也可以如此鬆柔。

**【動作】交疊鬆身法**

**【說明】**

這個動作是透過雙腿交叉，腰部旋轉與臀部的左右移動，帶動腿、腰與背的運動。可以使腿部筋骨僵硬者恢復鬆柔；而由腰部帶動的旋轉，使平日不易動到的脊椎，也可以得到充分運動。對紓解背、腰及腿部僵硬沈滯、疼痛、脹麻等現象，有明顯的功效。

**【做法】**

1.準備動作：將左腿跨過右腿，以兩膝交疊、腳底向上的坐姿而坐。將手心勞宮穴撐住腳底的湧泉穴，身體自然打直（如圖一）。

2.身體緩緩轉向左邊，並將臀部移向左腳跟（如圖二）。

3.從腰部放鬆而使身體前彎，慢慢以右肩碰觸左膝蓋

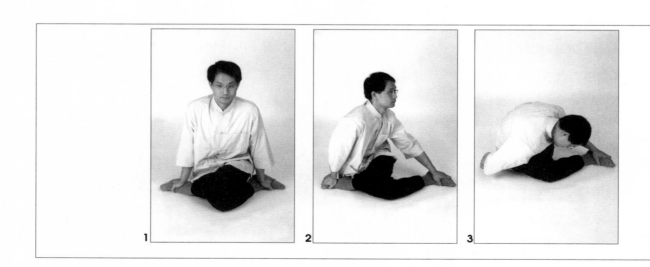

1　　2　　3

（如圖三）。

4.身體緩緩向右，將胸部貼在大腿上，以腰部帶動而使臀部移向右腳跟；同時身體緩緩旋轉，使左肩碰到左膝蓋（如圖四至圖六）。

5.身體朝向右邊，緩緩將脊椎打直（如圖七），並回復準備動作。

6.左右各做十二次。

## 【關鍵及要領】

1.全身放鬆，雙腿交疊時，盡量讓脊椎挺直，並保持腳背貼地、腳心朝上的姿勢。

2.身體前彎時，腰部放鬆，想像自己就如隨風搖擺的小草，身體就可以往前彎得更低一點兒。

3.初學者因為腳部僵硬，不一定可以做到標準動作；不必心急，依個人體能狀態慢慢加深，很快就會有進步。

4.保持自然呼吸。

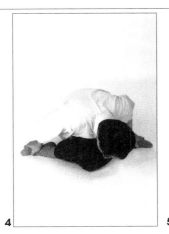
4

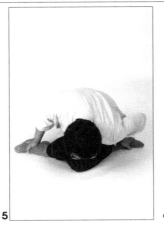
5

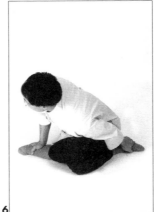
6

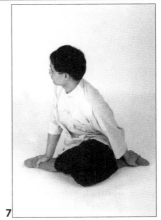
7

## 鬆　　　　身

身體僵硬，是因為有所執著。

在每一次的鬆身動作裡，試著放開身體

想像自己是風中的小草

或是流水　或是風

翻飛　流動　穿行

若有疑問　請讓我們知道　　台北市太極導引文化研究會邀您共享生命盛宴

地址：台北市忠孝東路四段 329 號 9 樓　　電話：02-2778-6116　傳真：02-2778-6126　E-mail：changlw@mail.apol.com.tw

# 教育改革從體育改革入手

　　兒童與青少年體適能不足的問題，一直是文明社會的困擾；尤其電腦時代來臨，肢體活動的機會越來越少，可預見在下一個世紀，運動將是人類生活的重要課題。現在各國的教育單位也開始想法子鼓勵孩子多多運動。可是人類的生活方式徹底改變了，從過去以肢體勞動謀生，運動原本就是生活的一部分，到現在人們必須在生活作息之餘，另外排出時間運動，否則無法維護健康；因此運動的方式與內容都必須重新考量，才能獲致成果。尤其目前都市生活普遍空間不足，怎樣幫助大家從事最有效率的運動？就是一大考驗。另外，要提高兒童青少年的體適能，除了解決活動空間不足的問題，學校體育的教育方針，也必須大幅調整。

　　我覺得，體育課如果能誘導孩子發揮運動潛能，讓每個孩子都喜歡運動，就算是成功的。可是一般的體育運動都鼓勵競賽，這是很糟糕的。一個運動員上競技場跟別人較量高下，那是出於他的選擇；可是對一個孩子來說，他的興趣才剛剛要發展萌芽，而每個人的先天體能本來就有差異，如果硬要讓體能不同的人比賽體能，那不是活生生扼殺了許多孩子的運動興趣嗎？小時候的體育課經驗，對一個人的運動取向有深刻的影響。此時此刻，我覺得中國傳統體育的精神與內容，可供全人類做參考，甚至納入基礎教育系統，以救其窮。中國傳統體育的可貴，在於它是根源於「人法天地自然」的身體思維，經過數千年的檢驗，有穩定而深厚的思想基

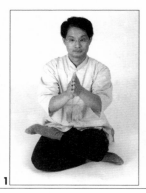 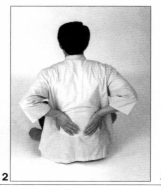 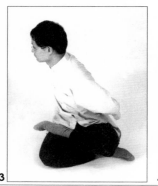 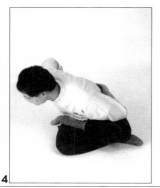 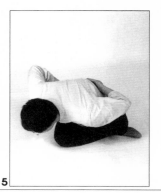

礎；最重要的是，它除了是運動，同時也是修身養性的功夫；而且，它鼓勵的是內在探索與自我超越，不管體能如何，每個人都有很大的進步空間。

　　長久以來，我們在台北市敦化國小帶小朋友練習太極導引；平時也有很多小朋友跟著爸爸媽媽一起來學習太極導引。孩子的身體鬆柔，許多大人做不到的動作，他們往往易如反掌；所以，只要有機會接觸，小孩子也會喜歡這套運動。尤其現在的孩子多半躁動，一閒下來就喊無聊，給孩子一套學慢的體育訓練，讓他們真實體驗慢的爆發力，很可以平衡長久習慣聲光刺激的心靈感受。另外，這套運動沒有空間限制，在公寓住家，即使半夜裡全家人動得滿身大汗，也不會吵到隔壁鄰居。只是，這套運動會引發大量流汗，不開冷氣，又不准孩子喝冰水，很多孩子剛開始都受不了；只要熬過這一關，身體的排毒功能正常，耐力也增強了，首先改善的，就是擾人的過敏體質。這一節要介紹的運動，是基礎的鬆身法，很多大人都做得齜牙咧嘴，小孩子卻可以做得輕鬆自在。不妨就試著讓家裡的小朋友陪您練一趟吧！

【動作】盤腿旋腰

【說明】

1.小孩子最容易心浮氣躁，打坐可以使他們安定下來。小孩幾乎都可以雙盤，大人就不行了；尤其是剛開始學打坐，反而會因為腰酸背痛，擾得心神不

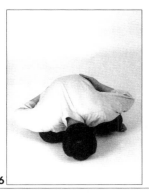 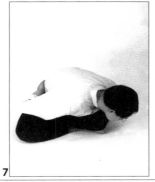 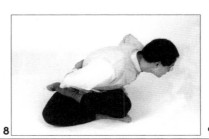 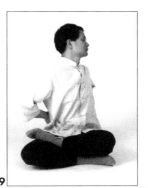

6 7 8 9

寧。這個鬆身法可以作為打坐前的暖身運動，慢慢使腿部的筋骨鬆柔，腰背也能藉著旋轉動作而慢慢鬆開。可以促進腰背與腿部的氣血暢通，也可以消除腹部脂肪，達到抽脂塑身的效果。

2.手心為心火之竅，用手心按住後背腎臟的位置引心火溫腎水，可促進心與腎氣相通。

【做法】

1.準備動作：左腿單盤，脊椎打直，手心搓熱（如圖一），按住背後命門（即腎臟處）的位置（如圖二）。

2.身體轉向右邊，由腰椎帶動胸椎、頸椎，盡量往前往下延伸，然後慢慢由右向左旋轉（如圖三至圖七）。

3.往左旋轉到不能再旋轉時，將身體從腰椎、胸椎、

頸椎依序打直（如圖八、圖九），並將身體回正，回復如圖二。

4.反復做十二次之後，再換右腿單盤，由左向右如上旋轉。

【關鍵及要領】

1.左腿單盤時，由右向左旋轉；右腿單盤時，由左向右旋轉。

2.盤腿時腳踝盡量往上壓到鼠蹊部（即肝經所在之處）。身體往前下彎時，腹部放鬆，脊椎盡量打直並往前延伸。

3.保持自然呼吸，動作宜緩宜慢。

4.若腿緊無法盤腿，就依自己的極限去做，能盤到哪兒就盤到哪兒。

# 翻壓起落　保持身心靈活度

　　每隔一陣子，台灣社會就會因為學校體罰的問題而喧騰一時；而各界矚目的焦點，多半還落在該不該處罰的議題上。其實，早在專論教育方法的《易經‧蒙卦》裡，就說得很清楚了：因材施教，對待不同資質秉性的學生，開蒙啟昧的教育方式，就必須有所不同；所以有時候，當頭棒喝的處罰，會是必要的手段之一。

　　當然，該不該體罰，不是教育的主要焦點，我覺得今天各國的教育困境，都在於不肯面對現實。閉門造車而積久成習，教育就會變成社會上進步最慢的一個環節。其實，面對新時代的各種挑戰，世界各國都試圖從教育改革帶動社會革新。可是教育的大車實在負載沈重，很難拖得動。就像台灣談教

改談了許多年，還是在入學方案上面做文章，擺不開現實環境的束縛，就無法深透教育的實質內容，做徹底的變革。於是，在社會劇變的浪潮下，教育的步子永遠趕不上變化的軌跡，不僅學生覺得學校死氣沈沈，連一個個滿懷壯志投身其中的年輕老師，也會覺得寶劍受挫、理想崩解、熱情沒了，或甚至芳草竟成蕭艾！

　　所以，一個理想的教育環境，應該具備什麼樣的條件，才能滿足不同才性的學生需求？過去我曾提出「以全社會的資源，作為終身學習的後盾」的想法；有一段時間，我在國光藝術學校帶了一個班級，就在這個想法上，給他們設計了一些不同於往常的學習活動。我常覺得，學習活動如果不能跟社

會生活緊密結合，學習的動力就不能激發出來；而社會上各行各業的人，也應該有此共識，隨時準備把自己的專業知識技能，傳授給願意學習的人。因此，我讓這群玩肢體藝術的孩子先去拜訪我的好朋友中醫師梅翔，請梅醫師抽空給他們談談人體經脈與肢體運動的關係；我還要他們各自觀察不同的動物如何發揮肢體優勢，然後找出最適合自己的肢體表現方法。自從發現學習並不侷限在教室與課本裡面，只要肯探索，就可以在無所不在的大社會之中找到學習的契機，這群高三孩子表現出來的熱忱，比我預期的還要豐沛。

學習的熱情被激發出來，學習的命脈就永遠不會斷絕。這是一個人在劇烈變動的時代裡，仍能靈活應變的主要因素。所以，掌握學習的方法與態度，遠比學到什麼更重要。我們在這一節的踝膝胯鬆身法裡面，就可以體會到這一層意思。

### 【動作】踝膝胯鬆身法
### 【說明】

這個動作是藉著手臂的支撐力，使踝膝胯在連續的翻壓起落間，保持最大的靈活度。這個動作主要是訓練踝膝胯的鬆柔度；動作熟練之後，更可以進一步帶動臀部、脊椎等部位做深層的旋轉活動。這對坐得多而動得少的現代人來說，是促進身體下盤氣血暢通的最佳運動，除了有效改善坐骨神經與腿部僵硬的毛病；也可以促進泌尿系統的代謝功能。

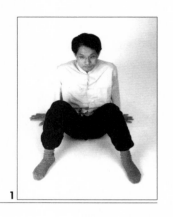
1

3.再落左膝使左膝觸地（如圖四）。

4.臀部往後拉回，同時將右膝翻起（如圖五）；再接著將左膝翻起，回復準備動作（如圖一）。

5.做完十二次之後，從先落左膝再落右膝的次序再做十二次，原理原則同上。

## 【關鍵及要領】

1.膝蓋彎曲時，要盡量使大腿內側完全觸地。臀部往前後滑動推進時，要始終保持微微觸地，不過可依個人的身體狀況而調整移動的極限。

2.動作時自然呼吸，全身放鬆，動作宜緩慢從容，避免拉傷；身體打直，全身的重心始終落在手部，而且手要保持固定不動。

## 【做法】

1.準備動作：雙腿橫跨，手扶地端坐（如圖一）。

2.落右膝，至膝蓋內側觸地，此時重心落在兩隻手臂；再以臀部微微觸地的姿勢緩緩往前推移，帶動右膝貼地往前滑動（如圖二、圖三）。

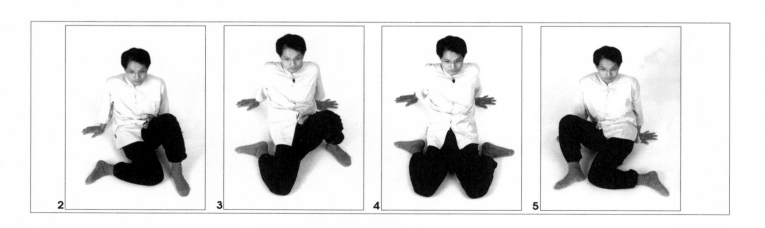
2  3  4  5

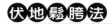

# 你有肢體自卑感嗎？

我從小習武，拜過很多師父。大概因為我對肢體運動有濃厚的興趣，加上師父指導有方，不論什麼拳架招術，我很快就能領悟。因為推廣導引運動，我才發現並不是每個人都像我這樣，有很多人的肢體覺甚至是很遲鈍、很放不開的。他們也許還是某個領域有特殊成就的人，為了健康的理由，下定決心來學導引；可是，要他們在一群陌生人面前擺弄肢體跟著做動作，對他們來說，也許還挺難堪的。要是他的肢體反應笨拙一點，別人兩下就能記熟的動作，他說不定是弄得面紅耳赤也搞不懂；或者因為身體狀況不佳，別人都可以彎腰觸地，他卻只能碰到膝蓋。這種人很可能兩下子就被他自己嚇跑了。

我時常思索，這種人到底怎麼一回事？如果只是肢體反應比別人遲鈍一點，應該也不至如此。後來我才覺悟到，這些人的肢體自卑感，很可能是來自小時候的體育課或唱遊課。我們的學校體育課跟唱遊課是要考試的，或者是要拿去比賽或上台表演用的；在評比的、標準化的壓力之下，如果這個孩子天生比較笨拙，比較內向，跑不快、跳不高，要他上台唱歌跳舞就頭皮發麻，他這一輩子大概就註定永遠跟運動歌舞絕緣了。

所謂：「情動於中而形於言，言之不足則嗟歎詠歌之；詠歌之不足則手之舞之、足之蹈之也。」歌舞歡躍是人的本能，也是運用肢體表達內心情感的方法；可是有些人天生不適合在公開場合唱歌跳

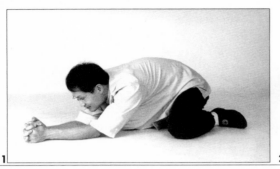
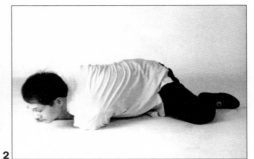
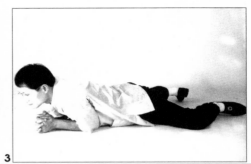

舞，僵化的學校教育管不了這麼多；於是，這些人也許原本還保留著躲在浴室裡唱歌自娛的天性，可是他在學校的音樂課可能受到了羞辱，體育課也變成夢魘，他的身體就整個封閉起來了。從來沒有人告訴我們說，身體就是最好的樂器，只要找對發聲法，每一個人的歌喉都是天籟；也從來沒有人告訴我們說，身體就是最好的運動器材，只要把自己身體的本能盡情發揮出來，身體就是最好的藝術品。

我們推廣導引，除了要把這套運動方法教給大家，還要跟大家一起解開長久以來加在身體上面的

束縛。幽默大師林語堂曾說：「腳趾頭不自由，思想就不得自由。」身體受到拘束，心靈當然不會自由。身體的束縛有有形的，也有無形的。只有受到尊重寶愛的身體，才有可能培養自由開放的心靈。今天的運動得趴下來，慢慢轉動、延伸我們全身的關節，拘謹的人可能會覺得不好意思，試著放下這些執著，先把心眼耳目都收起來，暫且躲藏在肢體動作裡面。很快的，你就會發現，真的沒什麼好害羞的了。

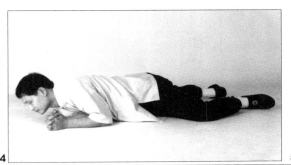
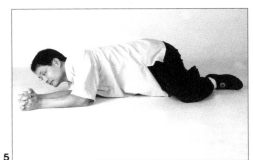

4

5

【動作】伏地鬆胯法

【說明】

　　髖關節是人體極難放鬆的關節，這也是許多人腰部僵滯的主要原因。髖關節鬆活開來，小腹附近的內臟器官容易動得到，就可以得到深層按摩，而提高身體的靈活度。伏地鬆胯的動作旨在有效拓開髖關節，促進脊椎如汽車輪軸之於汽車，可帶動全身性的旋轉。並且促進髖關節、膝關節、脊椎及手臂的血液循環，並可消減臀部、大腿、腰部的脂肪。

【做法】

1.兩手交叉握拳，手肘盡量內靠，兩膝盡量打開，臀部後坐，俯趴於地（如圖一）。

2.身體慢慢往前延伸，促使左肩膀先行觸地，同時鬆左胯；再將身體持續往前延伸，翻轉至右肩膀觸地，並鬆右胯（如圖二至圖四）。再慢慢起右肩，身體盡量往後撐退（如圖五），並恢復圖一。

【關鍵及要領】

1.俯趴在地時，兩手肘盡量夾緊，兩膝盡量張開。

2.如圖一，身體往後縮回時，臀部盡量往後坐。

# 因緣善惡　都在起心動念間

　　小學三年級的時候，父親讓我向一位七十九歲的老拳師磕頭拜師。從此以後，我的學習生涯，就有了完全不同的兩條軌跡。一條是正統的學校教育，一條是拜師學藝的路子。現在回頭看我的學習經歷，我覺得學校教育給我的影響，還不如幾位師父給我的潛移默化。在我心目中，我的每位磕頭師父，就跟我的父親一樣，一日為師，終生為父；心裡這麼認定了，師父的管教，不管多麼嚴格，也不管合不合理，我都咬著牙衷心領受。記得那幾年，每天一放學，師父就會到家裡來找我去山上練功。他走在前頭，我在後頭連跑帶追的跟著；我們彎過狹窄的田埂，萬里的海風跟夕陽飄拂我們的衣裳。我的心中沒有一絲疑惑，只有全然的信賴與由衷的

敬慕。這幅童年生活圖像，是我心裡最深的印記；因此，同樣的情感，也存在於我跟後來的幾位師父之間。

　　我時常想，這淳厚的師生之情是怎麼來的？幾番尋索，我覺得每次始業之前舉行一個敬而慎之的拜師儀式，讓我對學習起了恭謹之心，是很重要的關鍵。正因為敬重，所以能珍惜，對師父的教誨乃能心甘情願信受奉行，學習成效自然是有所不同的。比較起來，我在學校求學的心情就鬆懈得多了。這之間的差別，就在一個主動一個被動。學校課程大部分是味如嚼蠟的死知識，很難吸引我的興趣；可是肢體是活的，千變萬化、隨時有新的體驗，我當然是興趣高昂的。所以父親讓我拜師，明

踏。所以社會上充斥著真假莫辨、虛實不分的理論，把大家也搞得不辨是非了。而許多做老師的，常常要半哄半騙誘勸學生來學習，也不敢給學生太嚴厲的要求，真正蒙受損失的是誰呢？當然，在這樣紛亂的時代裡，要選擇一個值得信賴的老師也很不容易。不過，學習者倒是可以從自己的學習初衷，檢驗自己所依從的老師。求虛玄與速效的人，當然會遇到故弄玄虛的老師；願意按部就班老實學習的人，那些要花招的老師就騙不到你了。

試試放開雜念，選一段悠遠的音樂，讓自己完全沈浸在這一節介紹的伏地轉脊鬆身法裡，你可以把自己的念頭看得清清楚楚。

知道要吃苦受罪，我也欣然以赴。孔老夫子說：「不憤不啓，不悱不發。」《易經》專論教育啓發的蒙卦也說：「匪我求童蒙，童蒙求我。」學習動力是學習的成敗關鍵，如果不能啓動學生主動求教的熱忱，教育工作往往事倍功半。

現代人取得資訊太容易，特別是知識商品化之後，師生關係化約成簡單的消費供需關係，學習不再受到尊重，連帶著純粹理性的知識尊嚴也受到踐

【動作】伏地轉脊鬆身法
【說明】

此一導引鬆身功法，透過膝蓋及脊椎的旋轉，配合身體的延伸，可以有效紓解脊椎、背部與肩膀僵硬的痛楚。同時訓練手腕、手臂的韌性。

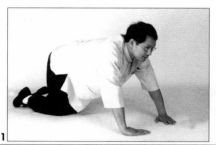
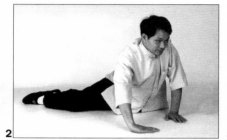
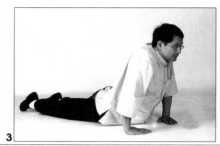

## 【做法】

1.雙手撐地、兩膝合併，成跪趴狀（如圖一）。

2.將臀部往左邊斜落，至左臀部外側接觸地面。使脊椎以扭曲螺旋狀運動（如圖二）。

3.臀部往右翻轉，腰部下沈（如圖三）；再緩緩將臀部往右翻轉，至臀部右側觸地（如圖四）。

4.雙手緩緩將臀部往後推送，至臀部接觸後腳踝為止（如圖五、圖六）。

5.回復如圖一為一式，再反方向旋轉，反復練習十二次。

## 【關鍵及要領】

1.腰部與脊椎完全放鬆，臀部左右落地時，務必使臀部兩側完全觸地。保持自然呼吸。

2.雙手掌及膝蓋的位置，盡量保持固定，不要移動，以加深脊椎螺旋旋轉的弧度。

3.圖三動作時可配合頭部後仰，加深任脈的舒展。

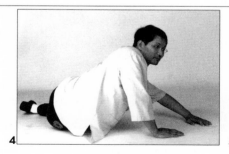
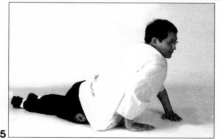
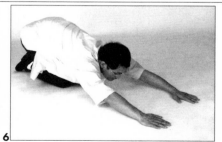

# 體力即國力

有一天，幾個年輕人到台北市太極導引研究會會館來參觀。帶頭的一位先生說，他們在當前最熱門的高科技公司工作，薪水福利都不錯，但高科技產業的工作環境，其實充滿不爲人知、或者被刻意忽略的危險因子，他們已經明顯感受到自己的健康受到殘害，可是他們也無法斷然捨棄這份工作。他們也覺悟到運動是補強身體健康最直接有效的法門，又聽說導引運動不受時間地點限制，在辦公室、會議桌前想要動一動，也不會干擾別人、影響工作，幾個同事就結伴而來了。

平時我常勸人趕緊離開有害健康的工作環境，可是這次，我什麼都沒說，心裡只是難過。我常覺得現代社會逼使每個人把身體當燃料，盲目投身在一場看不到意義的經濟競逐戰場上。許多絕頂聰明的高科技人才，對於精密繁複的科技技術成竹在胸，面對自己被工作與生活糟蹋到無以復加的身體時，卻是一籌莫展的。有一次，我就對一群高科技產業的高階主管說，我所從事的肢體解放工程，才真是傳統產業裡的高科技產業；身體這片亟待開發的處女地，才是蓄積競爭力的發電廠。

連續幾年一直有調查報告說，台灣地區青年體能明顯落後中國大陸、日本與新加坡。這幾個國家在各個領域競爭得十分激烈，眼前的台灣經濟實力雖然頗有可觀，可是體力即腦力，腦力即國力，國家發展又是跑馬拉松式的長期競賽，用殺雞取卵的手段換得經濟優勢，能持續多久，是不難想像的。

而且，就整個地球村而言，任何地區的生態失衡，或人民的健康失衡，都是全人類的共同負債。

太極導引的身體思維，最終的目的即在保持小宇宙與大宇宙的生態平衡；不論是身體環境或自然環境，都是我們賴以依存的命脈。我們推廣導引，除了陪大家傻傻的運動流汗，也要提醒大家站在健康與環保的角度，崇尚樸實儉約的生活。只有徹底改變生活方式，我們才有可能拋開經濟發展至上的社會價值；也才能在眾聲喧嘩的時代裡，安安靜靜地面對自己的身體。這一節的四梢旋轉鬆身法，就是要你蹲下來，完全面對自己。

【動作】四梢旋轉（四正旋轉）鬆身法
【說明】

四梢旋轉又稱為四正旋轉。讓手腳成正四方形，以便旋轉時四肢重心均勻分布。手指跟腳趾是筋的末梢神經，藉由此一功法的訓練，可促進末梢神經氣血暢通，加強手足之間的協調性與韌性。可增強手腳靈活度，改善痛風患者的症狀。

【做法】

1.兩腳張開與肩同寬，雙手指尖相對，腳跟提起（如圖一）。

2.重心依順序移動，分別落於左腳尖、左手掌、右手掌、右腳尖，

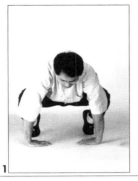
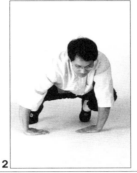
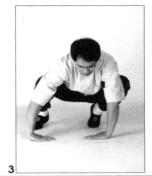

成順時針移動旋轉（如圖二至圖五）。

3.將臀部往後落，同時腳跟貼地（如圖六）。再將腳跟提起回復如圖一。

4.順時針旋轉十二次之後，再逆時針旋轉十二次。

【關鍵及要領】

1.兩腳尖及兩手掌平貼地面，成與外肩同寬的正四方

形。

2.腳跟提起時盡量往上提起。重心轉移時盡量落於單腳或單手。

3.動作過程中身體盡量保持放鬆狀態，同時自然呼吸。

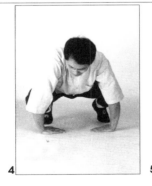
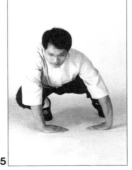
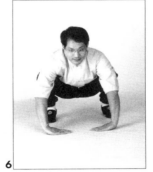

## 鬆　　身

選一段音樂，收起心眼耳目

潛入肢體　更深　更靜處

傾聽　如潮起潮落

如風起雲湧

你的體驗是什麼？ 請讓我們知道　台北市太極導引文化研究會邀您共享生命盛宴

地址：台北市忠孝東路四段 329 號 9 樓　電話：02-2778-6116　傳真：02-2778-6126　E-mail：changlw@mail.apol.com.tw

# 以天地為遊戲場

你如果問我，我這一生最重要的財富是什麼？我會告訴你，那是我從生長地萬里鄉的海風烈日裡，汲取到的營養。在我小時候，萬里還是一個質樸而充滿野性的海邊小村莊。我家前面是遼闊的稻田，左邊是大海，右邊是礦坑，後面則是遍生相思樹的小山崗。那時候我們家真窮，可是，對一個孩子來說，每天能在那樣天寬地闊的環境裡馳騁奔跑，在巨浪中翻滾嬉戲，窮，又算得了什麼！一個人要是能長期浸潤在情感濃烈、色彩豐厚的大自然裡，就是一個心思眼界與天地齊平的自然之子了。你說這樣太狂傲，那可不！人生於天地之間，人人該當如此，只是多半的人都被環境遮蔽了心眼。

我認為，教育的目的在開發人的本元，把那純真唯善、充滿創造力的本性，從後天的習染與束縛中解放出來；這個解放的過程，光是讓孩子每天坐在教室裡，是絕對不可能的。有人主張教育應該回到生活，打破校園的藩籬，社區就是學校；社區裡的水電工人、雜貨店老闆、花店主人……都是老師。讀過沈從文〈我讀了一本小書，又讀一本大書〉的讀者，看到市井生活如何在他的生命裡發酵醞釀，而成為最動人的文學力量，再看看今天學校教育如何束縛一個孩子的野性，實在不能不著急。於今之計，或許只能有計畫的把孩子帶到荒野，在遊戲探險之中，與大自然產生直接的互動；讓四時推移的自然律則，滲透在心靈裡，才有可能把偏狹的價值觀、及人為道德規範的桎梏逐一解開，重新啟

動思想與文化的創生力。

　　好像很嚴肅，說穿了，其實就是讓孩子以天地為幕，盡情玩耍。不必預設立場，更不須訂定目標，最珍貴的體驗與感悟，就會如不擇地而出的泉水，源源湧出。這一節要介紹的功法，對孩子來說，簡直就是遊戲，好玩得很，可是其用大矣。爸爸媽媽邀孩子一起做，看看孩子鬆柔的身形，想想自己從出生以來以至於今日，被情感慾念薰染僵化的身體與心靈，一定會有所感悟的。

【動作】彎腰鬆身法

【說明】

　　一般人因為長期運動不足，加上飲食無度，熱量過剩轉成脂肪，囤積在平時不易動到的腹部，時間一久，擠壓到心肺，造成心肺功能的負擔，就會引起諸多心肺系統的疾病。這個運動透過雙腿打直，以雙手為足而往身體方向前後移動，可以解除腰酸背痛、手臂與雙腿脹麻無力，以及常患抽筋或坐骨神經疼痛等毛病。想要瘦身美容的女士，這個運動可以幫助妳去掉腋下、腹部、大小腿的脂肪，解決臀部下垂的困擾。小朋友跟著爸媽一起做，可

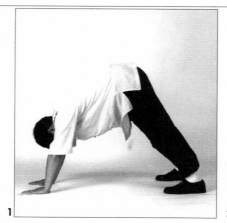
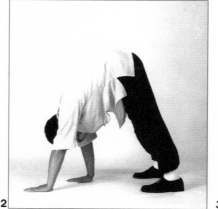
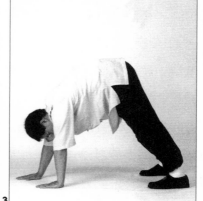

以訓練臂力與平衡感，增加身體的靈活度。在公寓房子裡練習，更不用擔心會吵到樓下鄰居。

　　剛開始如果手碰不到地，不必灰心；依自己的體能，慢慢加深運動的層次，很快就可以使腰部鬆柔，丟開令人沮喪的啤酒肚與水桶腰。

## 【做法】

1.雙手扶地，雙腿完全打直（如圖一）。

2.以手為足，往腳尖方向前後來回移動（如圖二至圖六）。

3.反復來回十二次。

## 【關鍵及要領】

1.往前趴下時，先趴下再慢慢將身體打直，避免手腕受傷。

2.手往腳尖移動時，雙腿必須打直；若無法碰觸腳尖，手再往前移動。請注意這個鬆身法的訣竅並不在於拉開大腿的筋，而是盡量將腰腹部放鬆拓開。只要能放鬆，身體的空間出來了，要輕鬆觸地並不難。多做幾次，體會腰腹部全然放鬆的感受。

3.動作宜緩慢，操之過急容易拉傷。

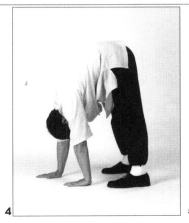

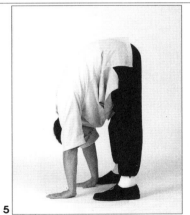

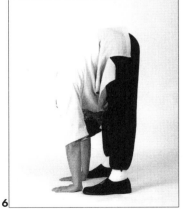

# 傾聽身體的訊息

現代人都忙，大人忙，小孩也忙；這麼沈重的壓力，你知道身體能負荷多久嗎？許多人非得到生病了，才後悔沒能及早珍惜自己的身體。珍惜身體的方法有很多，不過，運動是保持身心活力的不二法門。我們把太極導引這套運動介紹給您，因為這是一種高效率的運動，專門教你在忙亂的社會裡放慢腳步，用溫柔的態度，跟自己的身體對話。動作外形與肢體形式都不是運動的主要目的，只要老老實實照著我們的文字與圖片導引，慢慢揣摩，就可以運動到很深層的部位。初學者因為身體機能尚未適應，當然會有點兒辛苦；不過，運動過程中所有的酸麻疼痛，都是身體給你的訊息，會痛的部位，也許是生病了，也許是身體機能退化，又太緊張，

還沒真正放輕鬆。如果害怕疼痛，就是在躲避這些訊息想要傳達給你的警告。等到疼痛過去，身體的僵硬鬆開了，就如新鮮的泉水湧入心田，那是無比的幸福之感。練習太極導引，不拘時間地點，任何時候都可以動一動，小朋友和青少年若能跟著做，除了可以提升體適能，也可以學習沈靜的功夫。

在前面幾節介紹的鬆身動作之後，接下來我們要先談談太極導引最基本的功法──坐腕、旋腕、突掌、舒指。把這四個動作連貫起來，就是流利的手腕旋轉動作，在太極導引的系列動作中經常用得到。透過手腕的旋轉動作，可以打開腕肘肩三大關節，使關節保持活絡；而且，由腕肘肩的轉動，再配合身體其他關節的旋轉，就可以帶動身體各部位

的深層運動，慢慢使身體鬆開，血氣順暢。同時，從腕肘肩的旋轉進而熟悉旋轉的基本概念之後，就可以自創招式，變化出千百種不同的動作，屆時，身體就是最好的創作素材了。

## 【動作】腕的鬆開（以右手為例）

### 【說明】

　　腕關節是脈絡的窗口，是全身關節活動最頻繁、也較容易受傷的部位。中醫稱為氣口，由把脈就可得知全身的健康狀況，可見它的重要性。這個動作可以保持腕關節的靈活性與韌性，消除受傷後的腕部旋轉功能障礙與疼痛；也可以增進小臂與手腕的氣血循環，消除末梢腫脹，以及手腕、掌指關節的風濕與麻木等症狀。

### 【做法】

1.上身放鬆，自然站立。

2.以左手掌心托住右手手肘，右手手掌後翻，掌心朝上，將手腕打開成坐腕姿勢。（如圖一）

3.右手手掌以逆時鐘方向由右向左旋轉，成旋腕姿勢。（如圖二）

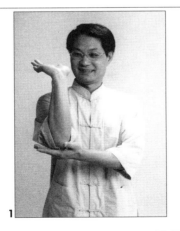
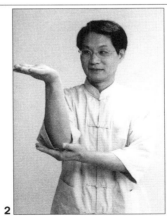

1

2

4. 由小指繼而無名指、中指、食指、掌背緩緩內扣，成突掌姿勢（如圖三、圖四）。

5. 手指鬆開，掌心朝下，由內向外旋轉，成舒指動作（如圖五、圖六）。

6. 翻掌心朝上，恢復坐腕（如圖一）的動作。連續做二十四次，再換左手。

## 【 關鍵及要領 】

1. 坐腕時，意念集中在手腕處；旋腕時，意念移到手掌心；突掌時，意念從掌心的勞宮穴到達手指，再透過舒指，將所有意念從指尖送出去。剛開始也許會覺得「意念」是不可掌握的，試著靜下心來，多練習幾次，並仔細感覺每一個動作，要不了多久，就可以清楚感覺氣血與意念的流動了。

2. 坐腕時，五指伸直往後翻壓，但不需要用力，盡量放鬆。此時手背經絡會略略感到酸麻，這是正常現象。如果小手臂曾經受傷，又沒有完全復原，在深度旋轉之後，可能會因為刺激舊傷，而造成舊傷復發的現象。不必擔心，只要保持放鬆，傷口會藉這個機會完全癒合。

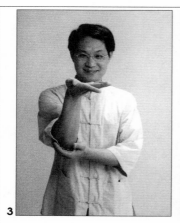
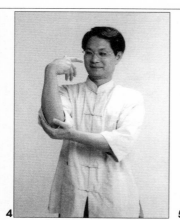
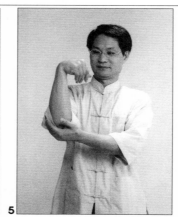
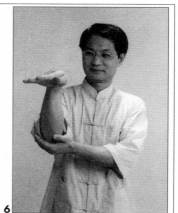

# 導引新身體空間　尋找快樂之泉

在野人獻曝的故事裡，一個傻呼呼的鄉下人在春天的陽光底下曬得通體舒暢，忍不住瞇著眼，伸了個大懶腰。心裡想，這麼好的東西，真該讓全天下都知道；於是他趕了長長的路，把這個「快樂的祕方」獻給皇上。這個祕方一傳傳到今天，多半的人還是拿它當笑柄，能解其中味的倒沒幾人；所以世上真正快樂的人並不多見。《莊子》有句話說：「其嗜欲深者其天機淺」。什麼是「天機」？說明白了，就是快樂的祕方。一個人活著，能舒舒服服曬個太陽，就滿心讚嘆，這人走到哪兒都是容易快樂的；要是一個人慾望多，攀緣的念頭多，心裡不得寧靜，想要得到純粹的快樂，那就是緣木求魚了。

現代人的刺激與誘惑紛馳而至，要定下心來更不容易；許多人開始學習靜坐，希望能降伏雜念，讓心思單純，好讓自己還有品嚐快樂的能力。不過，心如猿、意如馬，要馴服躁動不安的心念，可不是短時間就能做到的。尤其現代人要在忙碌的生活步調中，特別空出幾天去打坐參禪，實在也不容易。我常說太極導引是動禪，它提供的是另一種途徑，透過導氣引體的肢體運作法則，循序漸進，由外而內，慢慢讓心專注、讓心安靜。中國人的身體思維，是把身體看作具體而微的小宇宙；身體裡面還有很大的空間是尚未開發的。我甚至覺得，藉由太極導引的動作引導，彷彿帶領我們向身體內在的新大陸探險；只要持續而專注，每一天都會有新的發現、新的體會。這種向內探求的歷程充滿樂趣，

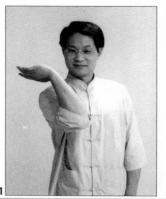  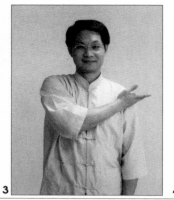 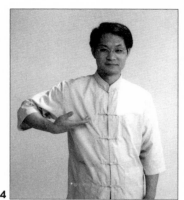

比較起來，外邊的誘惑刺激就實在沒什麼理由可以
牽動你的心了。

　　要啓程探索身體新大陸，就從仔細閱讀你的每
一個關節開始吧！前面一節，我們已經從坐腕、旋
腕、突掌、舒指幾個基本動作，談到讓手腕放鬆的
方法，這一節要談怎麼使你的手肘放鬆。先從單手
練習開始熟悉這種運動方法，熟練之後，就可以兩
手同時練習，而且變換不同的角度與方向。

【動作】肘的鬆開（以右手為例）
【說明】

　　這是以小臂旋轉，帶動肘關節進入深度運動，
並延伸到肩膀前的鎖骨與肩膀後的肩胛骨。可以讓
手指末梢神經完全鬆開，促進手臂血液循環與新陳
代謝。對於肘部骨折、脫臼及一般運動後遺症有治
療的作用；也可以消除手指和手腕疼痛、腫脹、無
力與震顫的毛病。

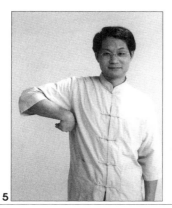 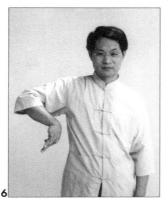 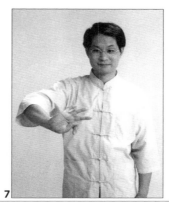 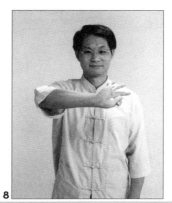

5        6        7        8

## 【做法】

1.身體站直，將右手肘彎曲，手肘往身體中心內扣，手掌朝上，成坐腕姿勢（如圖一）。

3.以肘為軸心，小臂由外往內旋轉，水平貼於胸前，掌心朝上，成旋腕姿勢（如圖二、圖三）。

4.右手肘慢慢往右移，將右肩胛骨拓開，手掌移到右肩窩，手掌往內扣旋，成突掌姿勢（如圖四、圖五）。

5.食指扣住大拇指，手掌往外翻，讓手腕及小臂由下向上旋轉至胸前，成舒指姿勢（如圖六至圖八）。

6.手肘直接下沈，回復坐腕動作。

## 【關鍵及要領】

1.手臂及肩膀放鬆，不須用力，保持自然呼吸，身體自然站直。

2.動作盡量放慢，意念先放在肘尖，再隨著動作緩緩沿著小臂攀上手心的勞宮穴，最後，順著手指往外翻轉而將雜念排除。

3.左右手各練二十四次，讓心念自然沈靜下來。

# 卸下重擔　覺有情

　　這些年最驚悚的一句話，大概就是「家庭會傷人」了。家庭會傷人，有些是因為家庭成員本來就有明顯的心理疾病；但是，絕大多數由「正常人」組成的家庭，也很難避開家庭成員互相傷害的處境。何以致之？仔細追究，這罪魁禍首，恐怕正是情之一字！做父母的因為深愛子女，把許多無明的期望，寄託在孩子身上，因此終身牽掛不斷；做夫妻的，不是感情濃稠到把雙方都陷在情牽愛執的牢籠裡，使生命的羽翼不得舒展；就是互相怨懟，覺得自己的付出，沒有得到公平的回應。其實，因愛而生的期許或想望，說穿了都是自私自利，是自己張了大網，想要牢牢掌握你愛的人；他若合乎你的期望，他就是愛你的，否則就對不起你了。這患得患

失的心，就是最沈重的負擔。所以，不論愛的濃度如何，如果缺乏清澈的自省能力，對家人是傷害，對自己更是莫大的傷害。

　　從佛法來看，凡有生命皆謂之「有情」，能覺察自己的偏執，就是「覺有情」的菩薩。當然，這情之一字，又不只是人與人之間的感情。人生世間，七情六慾如火焚身；喜則傷心，怒則傷肝，憂思傷脾胃，悲則傷肺，驚恐最傷腎。日積月累，五內交煎，身體不弄垮了才奇怪。所以《莊子》就說了：「至人之用心若鏡，不將不迎，應而不藏，故能勝物而不傷。」要得身心自由，最要緊的是「安時而處順，哀樂不能入」；把無常當平常，當喜怒哀樂來的時候，如雲過青峰，悠然來去，不留半點痕跡。

不過，凡夫俗子免不了塵念染著；現代人的慾望多，心念雜，加上競爭激烈，壓力當然更沈重。這些壓力全都累積在身體裡面，年深日久，身形慢慢就會起了變化；特別是顯現在肩膀的部分，明眼人一望即知。有些人無法覺察自己到底負荷了多少壓力，可是，看看自己僵硬的肩膀，問問肩井穴為什麼總是鼓起來？就可以一目瞭然了。這一節要介紹的功法，就是一套讓肩膀放鬆的方法。透過這套功法，請你細聽肩膀的傾訴，仔細檢點自己到底讓它承擔了多少不必要的壓力。

【動作】肩的鬆開（以右肩為例）

【說明】

　　肩膀必須承擔整隻手臂活動的重量，又是氣血流通的重要樞紐；如果再加上長期在電腦桌前懸吊手臂，又缺乏運動，以及緊張、壓力等情緒因素，很容易造成各種病變。透過旋轉肩膀的運動，可以讓肩膀得到放鬆，快速消除四十肩、五十肩；對肩部風濕、慢性關節炎，或是外傷引起的疼痛與活動障礙，也有防治作用。另外，也可以消除一般上班族（電腦族）肩部組織僵硬與勞損疼痛的毛病，促進血液循環，改善睡眠品質。

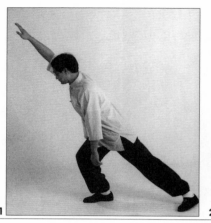
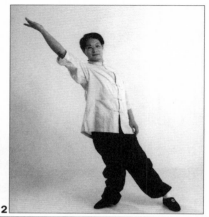
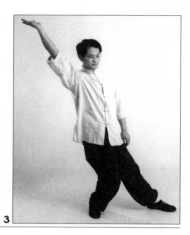

**【做法】**

1.準備動作：右腳在前，左腳在後，成前弓（曲）後箭（直）姿勢。左手臂自然下垂；右手臂向前以四十五度仰角延伸，與左腳成一直線（如圖一）。

2.將兩肩與兩臂由內向外翻轉，同時由踝、膝、胯、腰、椎、頸依序旋轉，左肩臂亦同時往後轉動而帶動身體緩緩向左後方旋轉一百八十度，面向後方，成為兩肩骨夾緊拓胸姿勢；重心仍然落在右腳腳底的湧泉穴，成坐腕姿勢（如圖二至圖四）。

3.右手掌心朝上，由後往前旋腕至胸前，同時重心移到

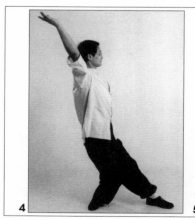
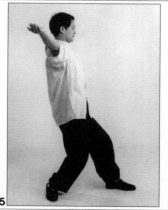
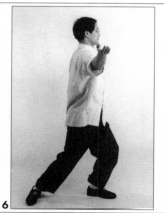
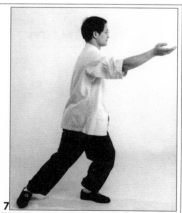

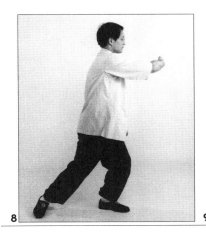
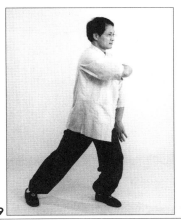
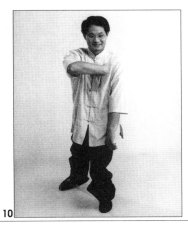

8　　　　　　　9　　　　　　　10

左腳，左肩臂同時往前捲轉成含胸拔背姿勢(將心肺往後擠壓，胸部往後縮，而背後從大椎以下三節處自然鼓起，如圖五至圖八)。

4.由手腕帶動手肘及肩膀向內扣轉成突掌(如圖九、圖十)，同時身體再向右後旋轉一百八十度，重心前移，手臂繼續向前延伸(如圖十一至圖十四)，回復到第一式。左右各做十二次。

【關鍵及要領】

1.手臂延伸時，意念集中在手指指尖，並盡量往前延伸。自然呼吸，身體放鬆，切忌僵硬用力。

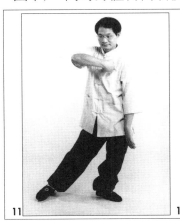
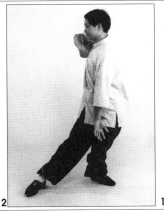
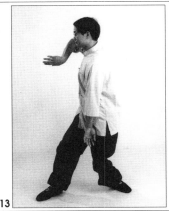
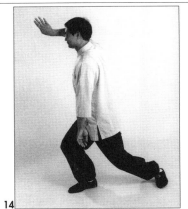

11　　　　　12　　　　　13　　　　　14

# 舉重若輕　青春路上放歌而行

小時候我是個孩子王，因為有各種新奇的點子教大家玩，同學鄰居一大群孩子成天圍在我身邊供我驅遣。小孩子沒心眼，心裡只想著好不好玩，因此，成群結黨的一堆毛孩子，除了到處搗蛋，專門搞一些讓大人吹鬍子瞪眼睛的花樣，實在沒什麼可以發洩精力的事。許多鄰居媽媽因此把我當成小混混，三令五申，不准孩子跟我玩。小學五年級那年，在我數不清的打架記錄裡，卻有一場架，徹底改變我的一生。那次是因為有個六年級男生來欺負我們班女生。我路見不平，挺身而出。我個頭小，被人家大塊頭壓在底下翻身不得，衣服都被撕破了，還死不肯同伴出手來幫。後來，老師罰我跑操場。我好強，喘吁吁的跑回來，還裝一副滿不在乎

的樣子，對老師笑。哪知這一笑，我卻瞥見我的吳幼梅老師眼裡含著淚光。吳老師什麼都沒說，只是帶我進辦公室，看我身上的傷，叫我去洗臉擦手，還拿了錢叫我去福利社買衣服換。

我是一個在山裡海裡廝混的野孩子，沒什麼曲折的心思，心裡通透透的只憑直觀去判斷人情事理的該不該。所以，班上女生被欺負，我就理所當然要出拳去理論；打了架被罰，也是理所當然應該的，我沒一句怨言。可是，老師的眼淚，讓我心中一震；我突然覺得，平時我自以為是的到處行俠仗義，終於有一個人瞭解我有難以言喻的苦衷了；從此，不必老師勸，我的野性像飄散出去的煙，又被收攏回來；我開始對自己的行為有了自覺，也開始

學習自我克制，努力讓自己合乎老師的期望。

　　生命是寂寞的，所以要四處尋找知心的伴侶；年輕的生命因為情感濃烈，更期待自己的心情有人能懂；否則，這寂寞積壓到爆裂開來，就要傷人。每隔一陣子就有調查報告說，青少年普遍感到憂鬱。我覺得這憂鬱不是什麼，　　就是寂寞；惶惶的，沒有知心解意的人；整個社會潮流，又讓年輕人對生命缺乏理想性，更看不到人生的希望在哪兒。我常說，年少的孩子最需要熱情，一個對生命充滿野心、充滿盼望，像火一樣有光有熱的老師，只要有一點點真心關懷，就

能陪孩子度過狂飆的青春期。這個時代看起來是師道式微了，然而，能在多變的時代堅持師道理想的，才是真正的人師。其實，社會上還有許多這樣的老師。他們在自己的工作上默默播種，避世不悶，稱得上是真君子。

　　這一節要談的功法，正符合這個精神。能沈靜，才能從躁動的外在情境中抽離出來，保持旁觀的餘裕。導引動作特別強調身體在運動時的緩慢與鬆柔，所以，在肢體動作的帶領之下，就有餘裕把身體與心靈在面對痛楚時所產生的變化，當作觀察的對象。學過導引的人都有經

驗，身體的酸痛到了無以復加的地步，就勢必要尋求放鬆的方法。只要一放鬆，酸痛真的就不存在了。世間的人多半要面臨種種痛苦打擊才能得到徹悟的天機；可是導引動作可以帶領我們藉由注視酸痛的生滅變化，而觀察自己的心靈承受度。因此，我們可以藉此進行自我鍛鍊，學習以冷靜的態度面對生命中的種種試煉，舉重若輕，放歌而行；心無罣礙，勇氣與智慧不斷湧現。

## 【動作】一字鬆身法
## 【說明】

　　腕、肘、肩是現代人最感到困擾的三個關節，透過細膩而徹底的旋轉，對改善手與肩膀僵硬的問題大有效益；也可以消除手臂浮肉，而且動作簡單，不拘時間地點，都可動一動。不過，別小看這個動作，把動作做得細膩而確實，一般人做不到三十六次，手臂就重如千鈞，再也撐不下去了。

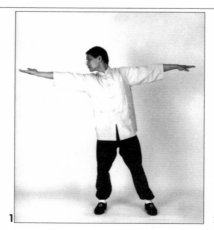
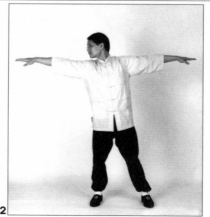
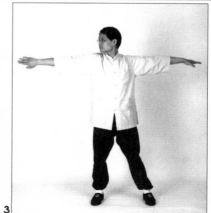

【做法】

1.兩腳張開與肩同寬，兩手平行伸直，雙手掌攤平，右手掌心朝上，左手掌心朝下，手指盡量往左右兩端延伸（如圖一）。

2.頭轉向右邊，注視右手中指指尖，從腕、肘、肩一個個關節依序做緩慢而極度的旋轉（如圖二、圖三）。

3.左手再依序由肩、肘、腕，做極度旋轉（如圖四至圖七）。

4.左右來回為一次，做二十四次。

【關鍵及要領】

1.雙手臂盡量維持平行，不要下垂。旋轉時一個個關節務必細膩而徹底。靜下心來，就可以感受動作中沈靜而悠遠的身體節奏了。

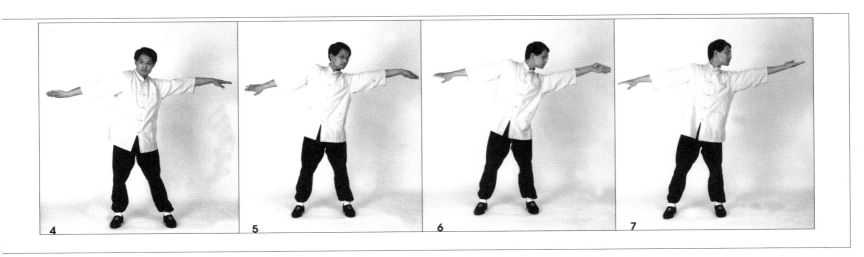

## 鬆　　　身

酸痛也有生住易滅的變化層次

從腕、肘、肩、肩、肘、腕依序細數每一個　關
節

也許來回做不到六次

緊、脹、酸、重的感覺就到無以復加的地步

只有從意念上放鬆

才能放開身體對酸痛的執著

不必擔心這種酸痛會造成傷害
如果不放心　請讓我知道

台北市太極導引文化研究會邀您共享生命盛宴
地址：台北市忠孝東路四段 329 號 9 樓　電話：02-2778-6116　傳真：02-2778-6126　E-mail：changlw@mail.apol.com.tw

# 哀樂中年　健康是基本義務

接連幾個假日，到一個強調全家參與的休閒俱樂部介紹導引養生運動，看見許多扶老攜幼全家出動的家庭，心裡很有些感觸。我常常說，人生不需要希聖希賢，只要做個盡本分的平凡人，就阿彌陀佛，很了不起了。而人生的三大本分，一是健康；二是家庭；三是事業。那些攜家帶眷去度假的人，願意在有限的玩樂時光裡撥出兩小時跟著我一起流汗，一起從承受酸痛，開始重新認識自己的身體，基本上都是可愛可敬之人。原以為在我帶著做一些辛苦的動作之後，總會嚇跑一、兩個人的；沒想到他們不論男女老少，非但咬牙切齒忍受酸痛到最後一分鐘，還意猶未盡，圍著我問東問西。我一直強調，別相信什麼神功仙丹可以隔空吹氣幫你治病、

給你健康，天底下沒這麼便宜的事；只有老老實實靠自己用一滴汗換一分健康，用一絲酸楚去一分僵硬。一個人願意受點兒苦，把自己的身體養護好，免得將來拖累家人、拖累社會，這就是盡本分了。

導引養生術著重的不是延年而是益壽，是提升生命的品質。因為年壽長短是天命，人力無法逆轉；養生術則是盡人事，讓自己在有生之年保持健康活力，以求善終。傳說善養生者可以預知死亡時間，年壽終時便好整以暇、從容上路。這也並非虛言，我有一位朋友的父親就是這樣。根據一九九九年提出的一項調查報告說，台灣社會平均九個年輕人供養一個老年人；三十年後則是三個養一個。也就是說，人到中年，就得開始儲蓄老本，免得將來

在高齡化社會裡晚景淒涼。老本裡頭，健康是最基本的條件；但長久以來，中壯年人虧空最多的就是自己的健康。如果最基本的健康都沒顧好，家庭跟事業只是沙丘上的城堡。有一天在路上巧遇一位多年不見的朋友，四十幾歲的人，正在事業高峰上，卻突然罹患癌症；他一向爽朗的臉上，有了蒼涼的顏色。

人都是不到黃河心不死，沒病的時候身不由己；一旦生病了，更是身不由己。莫怪連蘇東坡都要感慨說：「長恨此身非我有，何時忘卻營營？」世情滔滔皆如此，無可奈何之際，我們只有推廣一種最有效率的運動，免除時間與空間不便的壓力，讓越來越忙碌的現代人，隨時隨地都可以照這套方法動一動，保持身體的最佳狀況。這一節的功法很簡單，卻很有效。趁早把身體照顧好，才有本錢談高瞻遠矚的人生理想。

**【動作】雙臂旋轉導引法**

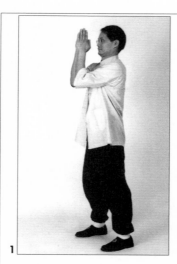
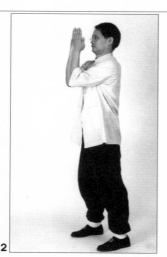
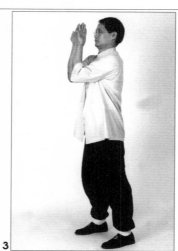
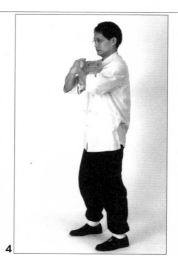

## 【說明】

這個動作是藉由腕、肘、肩三個關節的旋轉，帶動手三陰、手三陽的經脈，配合深層且大量的呼吸及胸背的開闊，將氣送到指尖末梢，對長期手臂脹麻、胸悶的患者，有立竿見影的功效。

## 【做法】

1. 準備動作：兩腳張開與肩同寬，兩手合貼置於面前，指尖與頭頂同高（如圖一）。

2. 將兩手臂緊靠，並由內往外翻轉（如圖二、圖三），然後由上而下，往身體內側經胸前而腋下慢慢旋腕，胸部配合盡量含胸（如圖四、圖五），同時腿部微微彎曲（如圖六），手掌繼續由腋下往胸前緩緩翻轉，同時以食指扣住大拇指，延伸旋轉至胸前，成掌心朝外，雙手在胸前圍成圓形（如圖七、圖八）。

3. 回復準備動作，並反復做二十四次。

## 【關鍵及要領】

1. 起式時自然呼吸，全身放鬆，身體成一直線。

2. 圖二時開始吸氣，圖七時開始呼氣。呼吸宜細勻慢長，動作宜緩和。

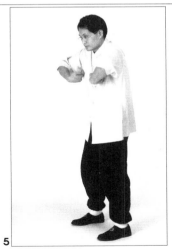

5

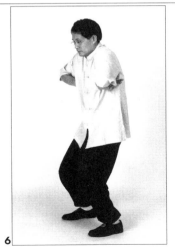

6

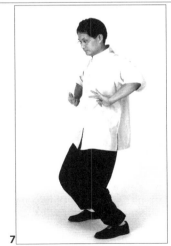

7

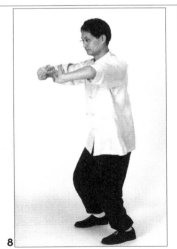

8

# 心門大開　陽光進來

在《阿拉斯加之死》這本書裡，一個出身優渥，受過良好教育，而且思想敏銳的美國青年，在大學畢業之後，放棄了包括姓名、財產及學經歷背景等，一切文明人在社會生活中所仰賴的必備條件，四處流浪。為了追尋夢想中的莊嚴大地，也為了證明人可以赤手空拳在天地間生存，他帶著簡陋的裝備，深入冰封的阿拉斯加曠野，在那裡生活了幾個月。最後不幸遇難，死於飢寒交迫。這個真實故事曾經引起美國社會很大的爭議，有人認為他魯莽幼稚，也有人認為他是了不起的英雄。

在我看，這只是年輕人離棄成人社會的又一個慘烈案例罷了。抑鬱青春，童年時期對人生的憧憬與期待，一個個被現實社會戳破；青少年的不滿、憤怒，是必然的。幾次經過台北車站，剛好遇到放學，黑壓壓一大片年輕學生。放眼看去，居然多半是苦著臉、皺著眉的，讓人看了心疼。好像我們再怎麼努力，孩子們都沒有過得比較好。所以我常覺得大人都在欺負小孩，我們都以為小孩只要吃好穿好就該幸福快樂，我們忘記青春的心，就是那樣固執的苦得無處可訴。

有一次，我在給一群國中生演講之前跟他們說，我要先向他們致最敬禮。我說，我還記得那段恐怖的歲月，那真是人生最辛苦的時期；身體心裡好像隨時都有一種想要爆發出來的衝動；可是，外邊卻有更強大的力量，要把那座沸騰的火山壓住。要在身心內外激烈震盪的情形下保持平衡，真是高

度困難的人生挑戰。我還說，想到下輩子要經歷一次這樣的煎熬，我就嚇得不敢死掉。說到這裡，講台下一張張木然的臉就笑開來了。

抑鬱的青春，需要細微的導引，如果我們不能做青少年的成長盟友，至少也不要背叛他們！許多政治人物爲了表示自己跟青少年是同一國的，挖空心思舉辦各種大型青少年活動。這些訴諸感官娛樂的活動炫一下就沒了，對引導、安頓狂飆少年心，眞的全無效益。徬徨少年，需要可信賴可依靠的偶像。在理想幻滅的時代，我倒覺得給青少年讀歷史，把眼光調整到歷史的高度，訓練他們跟歷史人物做深刻的思維對話，或可給他們明確的方向感吧！

氣鬱則病，生理如此，心理亦如此；青少年如此，成年人亦如此。健康開闊的人生，就要隨時「納其新，棄其陳」。開闔導引是把身體看成一扇可以隨意開闔的門，打開心門，讓陽光進來，讓新鮮的空氣進來，你就可以通體舒暢，喜孜孜迎向多風多浪的人生。

【動作】開闔導引法
【說明】
人體結構是左右對稱的，這個動作就是把人體當作兩扇捲門，經

由門之開闔，配合深層呼吸，使肢體的運動與吸氣量推到極致。

　　身體緩緩內捲時，配合慢勻細長的吸氣，可以觀想如寬恕、關懷、快樂等正向意識，經由吸氣而進入身體；身體外捲時，即觀想心門大開，將心中的雜念如憤怒、悲傷、憎恨等負面意識隨著慢勻細長的呼氣，緩緩排出體外。

**【做法】**

1.準備動作：雙腿打開與肩同寬，腿微微彎曲，上半身保持自然（如圖一）。

2.以胸背腰腹為起點緩緩內捲，而帶動肩肘腕與踝膝胯四肢關節旋轉內捲，並且開始吸氣（如圖二至圖四）。

3.身體放鬆，再由胸背腰腹帶動四肢緩緩旋轉外捲

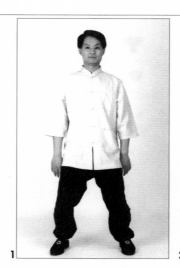
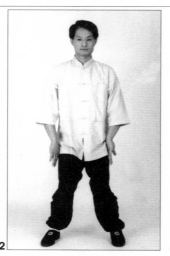
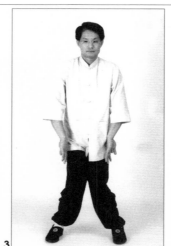
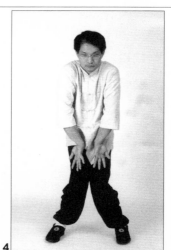

（如圖五至圖八），並且開始吐氣。

4.回復至準備動作，連續做二十四次。

**【關鍵及要領】**

1.動作時要保持全身放鬆。將身體視如兩片捲門，以
　脊椎為旋轉中心，經由四肢向內向外旋轉，身體如
　同兩片捲門之開闔。

2.動作必須配合呼吸。開始內捲時即開始吸氣，腹部
緩緩內縮；開始外捲時即吐氣，腹部緩緩放大。動
作宜緩慢，呼吸宜慢勻細長，並盡可能讓一呼一吸
達到個人的極限。

3.動作過程中，脊椎始終保持打直。

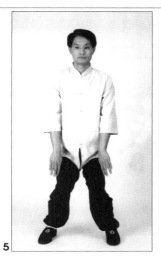
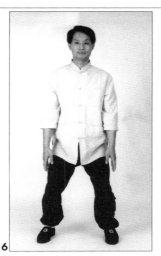
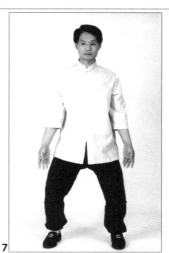
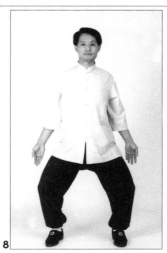

5　6　7　8

# 為蒼茫添火點燈

一九九九年即將落幕時，我在台北《中國時報》生活會館的太極導引課程，正好選了一張由風潮唱片出版的「寒山僧蹤」歌曲CD，作為運動時的背景音樂。「寒山僧蹤」的曲調，原本就是我所鍾愛的；配上意境深遠的歌詞，詞情與聲情相乘，別有撼動人心的力量。在清亮悠遠的歌聲裡，我一邊帶大家做鬆身的動作，一邊跟大家談話。我大概是這麼說的：一個加速前進的時代來臨了，這會是怎樣的一個時代，誰也說不準；總之，在劇烈變動的時代，除了我們自己的身體，還有什麼是可以信賴、可以依靠終生的？身體是我們最後的資產，我們已經別無選擇，只有信賴自己的身體，珍惜自己的身體，我們才能真正安頓自己……。

後來有學員告訴我說，我的這段話，加上那樣的曲調、那樣的歌詞，還有從當時肢體動作引動的心靈覺受，簡直催人淚下。

我說的那些話，並不是刻意搧情，而是我長期沈潛在探索肢體空間得來的真實感受。人生在世，本來就是孤獨行路；所以人在情感上需要父母手足、夫妻子女，但這些都是暫時的因緣相聚；而且因緣長短各有天命，有時候也不是人力所能左右的。只有身體是我們可以終生相倚的夥伴。一般人通常看不到這個關鍵，或甚至明知如此，也不願承認、不敢面對，寧可恓恓惶惶、汲汲外求；其實，能為蒼涼的生命情調添火點燈，只有身體這座資源豐富的靈山寶塔有可為。中國古代的養生理論就是

從養形入手而達到養性的次第，把身體的調理當作心靈修爲的基礎。我們看中國人怎樣在食衣住行等生活細節上面體貼身體的自然需求，就可以看到中國人是如何看重身體了。所以，先把身體環境照顧好，心靈自然是明朗的；生命中縱使不斷有飄風驟雨之憂，這明朗的本色也不會受到絲毫遮蔽。

這一節特別介紹「丹田內轉法」，因爲丹田是人體的發電所，就如同身體是生命能量的發電所。蒼茫人生，給健康打下厚實的根基，就是給自己點上一盞明燈。這個動作剛開始有些辛苦，因爲抓不到要領，錯用了大腿的力量；慢慢學會運用會陰提放的要領之後，就會很輕鬆了。您要給自己打打氣！

## 【動作】丹田內轉法
## 【說明】

會陰位於肛門與生殖器之間，一般人不易感受它的存在，但它是任督二脈交接之處，也是啓動人體能量的重要開關。會陰的提放，配合小腹下丹田的收縮與放大，形成丹田內轉，並促使奇經八脈中的任、督、沖三脈通暢。下丹田處爲呼吸之門、藏精之府，也是培養身體眞氣之處，是人體的發電所，又稱爲氣海穴。

歷來養生家養氣的關鍵要門即在於此。透過本功法的長期訓練，可促進內氣凝聚，勁隨意轉，五臟六腑、四肢百骸無所不至。對於改善免疫功能、體質虛弱、泌尿系統及痔瘡患者，有很好的效果。

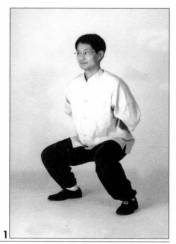

**1**

（正面）

【做法】

1. 雙腳張開與肩同寬，成馬步狀，雙手握拳，用大拇指頂住肩胛骨（如圖一、圖二）。

2. 吸氣，會陰上提，尾閭微微往前頂進，小腹內收（如圖三）。

3. 呼氣，會陰放鬆，小腹放大（如圖四、圖五）。

【關鍵及要領】

1. 起式時雙手握拳，大拇指盡量頂住後肩胛骨膏肓穴處，平抬腿，上半身脊椎盡量打直，與大腿成九十度。

2. 初學者無法感覺會陰的存在，可先行以提肛縮肛的概念循序訓練。

3. 提會陰時尾閭微微往前頂，同時小腹內收。

4. 初學者會感覺大腿極度酸楚，可依個人體能及身體狀態調整練習次數。

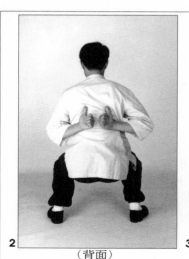

**2**

（背面）

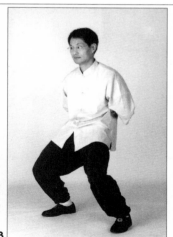

**3**

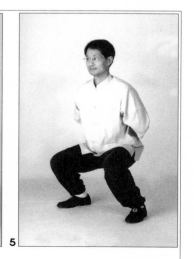

**5**

# 吐故納新　身體如風箱

　　常有人問我，太極導引跟氣功有什麼關係？我通常會直截了當的說，太極導引不談氣功，它只是一套從傳統文化擷取精華，給現代人做體內環保的運動。

　　我從小習武，跟過許多師父，在我的印象中，所謂氣，是很具體的自然現象；從未像最近幾年這樣，被賦予各種神祕的色彩。事實上，古代的導引之術，講的就是「氣」；但是，從莊子的：「吹呴呼吸，吐故納新」，到《孟子》的「養浩然之氣」，以及《呂氏春秋》的：「用其新，棄其陳，腠理遂通；精氣日新，邪氣盡出，此謂真人。」這個「氣」都是指呼吸。所以，如果真有氣功，那就是呼吸的方法。別小看呼吸這件事，學會正確的呼吸方法，就

等於拿到健康長壽的保證書。尤其現在癌症人口越來越多，最簡便的防癌方法，就是好好呼吸。因為癌細胞厭氧，透過細勻慢長的呼吸，把大量的新鮮氧氣送進體內，遍佈全身，再將體內深層的濁氣排放出來，癌細胞沒有滋生蔓延的空間，自然就達到防癌的功效了。當然，身心一體，當我們把意念專注在呼吸上面，外邊的擾攘都隱退了，那完全就是收視返聽的內省功夫；這時候，不管是生理的濁氣，還是種種負面的心理情緒，都會從身體這個大風箱排放出去。體內乾淨，自然就會產生氣的現象。所謂「專氣致柔，能嬰兒乎」，就是這麼回事。

　　所以，真正的氣功，講的都是呼吸訓練。要分辨一個氣功師是不是有真功夫，有三個指標供大家

參考：其一，此人身體必定鬆柔；其二，呼吸很深、氣很長；其三，態度安詳、心境平和。當然，大家也該反省自己求法的心態是不是正當？要知道，不論是改善健康，或是雕琢心性，都得靠自己下功夫苦練，絕無一蹴可幾的捷徑；更不要心存妄想，以爲靠別人吹一口氣，就可以幫你去除病痛。

太極導引有許多訓練呼吸的方法，這一節要介紹的，是最簡單也最容易體會的；初學者只要多多練習，就能確實得到這個呼吸法的好處了。

## 【動作】逆式呼吸練習
## 【說明】

一般人的呼吸只到胸腔，所以氣很短；這一節的動作主要在練習如何吸氣入丹田；並且熟悉丹田與呼吸的關係。練習久了，呼吸量慢慢增大，氣也變長了；你也可以清楚感受氣在體內運行的妙處，不須外求。

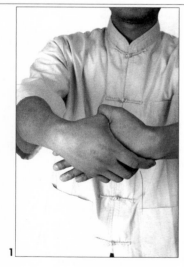

1    2

【做法】

1. 準備動作：雙腳張開與肩同寬，並且微微彎曲。兩手掌疊握（如圖一），貼放在小腹前（如圖二）。

2. 提會陰（在生殖器與肛門之間）收小腹，緩緩吸氣至丹田（就是小腹），雙腳繼續往下彎，將氣盡量吸滿，然後將氣向背部擠壓，小腹因而內縮（如圖三）。

3. 腹部與會陰放鬆，並開始緩緩吐氣。腹部因為吐氣放鬆而慢慢鼓大（如圖四至圖六）。

4. 反復做二十四次。

【關鍵及要領】

1. 吸氣時腹部盡量往內縮，並且配合提會陰的動作，將氣往背部擠壓。

2. 吐氣時腹部慢慢放大，吸吐氣時要慢、勻、深、長。雙手貼在腹部，目的是在幫助腹部盡量往內縮。

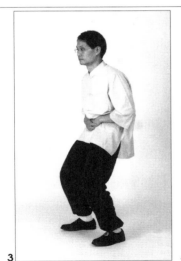
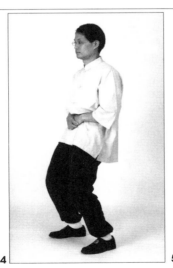
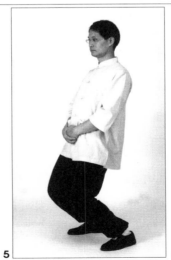
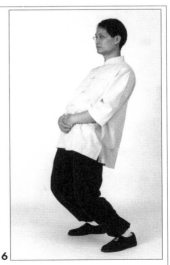

3　　　　4　　　　5　　　　6

# 新時代新學習工具

面對充滿變數的新時代，尤其是資訊爆炸，知識技術快速更新，世代交替以五年甚至三年為期，多數人都徨徨然如風雨中的小舟，不知道眼前好不容易才穩住的局面，還能維持多久的安定？

這龐大的身心壓力，正以緩慢而深刻的速度，侵吞蠶食現代人的健康。許多朋友跟我訴說身上這裡酸那裡痛，或者長期睡不安穩的困擾。其實這已經是現代人的通病，上自工商鉅子，下至升斗小民，很少有人能倖免。最麻煩的是，這些酸痛明明每天都嚴重干擾生活處事的品質，可是它無形無相，以目前的醫學儀器還未必能檢測出來。就像長期為肩膀酸痛所苦的人，他一定不知道就連接個電話，他的肩膀都因為緊張而高高聳起。生活中無所不在的壓力長驅直入，在身體裡面攻城掠地；肩膀酸痛只是一個微弱的警訊，可是大家通常不太理會它，直到醫學檢查報告說心臟、肺臟或肝臟有問題。

其實，我們從小就被再三教導說：時代會不斷更新，我們得不斷學習新知識與新技術，才能跟得上時代的腳步；我們唯一沒有被提醒的是：保持運動，鍛鍊身體，否則無法面對強大的挑戰。你看，面對新時代的資訊狂潮，為了因應網路時代來臨，多少人兢兢業業，活到老學到老；只有極少數的人會警醒到：自己同時也需要一種高效率的運動，讓身體保持健康與靈活。莊子感慨世人不曾善待自己的身體，他說：「一受其成形，不忘以待盡。與物

相刃相靡，其形盡如馳，而莫之能止，不亦悲乎！」

　　不管我們是把身體當作今生今世的旅店，或是實現夢想、遊戲人間的工具，它都是我們不得不細心呵護的夥伴。我常常提醒大家說，身體的問題必須用身體來解決；有效的運動是我們保養身體最安全、也最妥當的方式。運動健身沒有捷徑，不會速成；老老實實、一點一滴的功夫全靠自己。所以，進入新時代，要做從容不迫的現代人，就要選一種聰明的運動，在每一天的每一時刻裡，都可以拿來呵護自己的身體。這一節的行住坐臥導引法，是現代人不能不知道的運動方法。

## 【動作】行住坐臥導引法
## 【說明】

　　古代養生家或修行人在日常生活行住坐臥的每一時刻，都是修行養生的好時機，只要保持身體放鬆、心靈沈靜，即使居於鬧市，也可以隨遇而安；不必徨徨外求於靈山道場。對於忙碌的現代人，更有不限於場地、時間的好處，是隨處可得的養生訓練法。透過放慢腳步的行走動態，而將意念專注在一個關節一個關節上面，對於心念的專注與放鬆，是很好的訓練方法。老人家關節不靈活，走路容易滑倒，透過這個訓練，可以讓身體保持平衡。

　　而站立與盤坐、側臥的訓練，都屬於靜

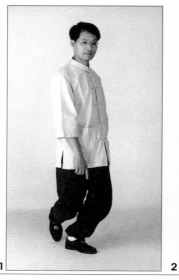
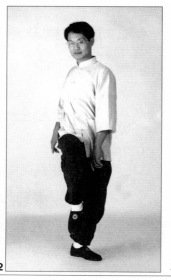
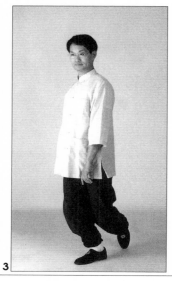
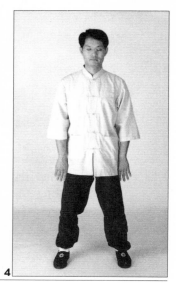

1　　　　　　2　　　　　　3　　　　　　4

功。讓我們在忙碌當中隨時偷閒片刻，閉目養神，配合呼吸，意守丹田，讓真氣凝聚在下丹田處，使內部精氣運行順暢，達到真氣騰然的效果。這種外靜而內動的功法，費時極少，對於補充身體能量，恢復精神體力卻極其有效。

## 【做法】

### 行

1.身體的重心移到左腳，讓意念隨著重心從頸椎、胸椎、腰椎、髖關節、膝關節、踝關節節節依序放鬆，讓身體重心落於左腳底湧泉穴（如圖一、圖二）。

2.再緩緩起右腳，往前跨步，身體重心移至右腳，令意念隨著重心，再經由頸椎、胸椎、腰椎、髖關節、膝關節、踝關節節節依序放鬆，而將重心落於右腳湧泉穴（如圖三）。

3.動作宜緩慢沈靜，左右腳交叉成行。提腳時吸氣，落腳時吐氣。

## 住（立）

1.兩腳底平行打開與肩同寬，雙手臂自然下垂，雙腿
微微彎曲，腰椎自然挺直全身放鬆，雙眼垂簾，自
然呼吸，意守丹田（如圖四）。

## 坐

1.雙掌疊放，大拇指相連，垂置於丹田之前；男左手
掌在上、女右手掌在上（示範如圖五）。

2.雙眼垂簾，腰背挺直，自然呼吸，意守丹田。

3.可單盤（如圖五），亦可雙盤（如圖六）。

## 臥

1.右手臂打直或彎曲，身體向右側臥（如圖七或圖
八）。

2.全身放鬆，自然呼吸。

## 【關鍵及要領】

1.以上四個動作皆強調身體放鬆，精神內守。

2.初學者可將每個動作練習十到二十分鐘，待肢體習
慣，再將練習時間慢慢延長。

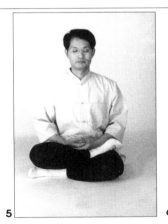
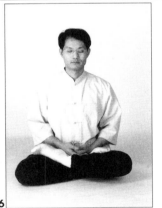
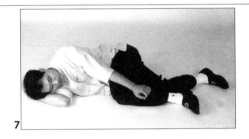
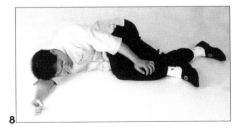

引體基礎

# 放開視野　人生何處不悠然

　　朋友的母親為膝蓋疼痛所苦。他帶母親去看病，那位頗具威望的骨科醫師只冷眼看看，就說：「沒什麼大事，吃點藥也許會好些。」朋友說，他母親鼓起勇氣問醫師：「可是我這兩年痛得特別厲害……」那醫師眼都沒抬，就搶過去說：「沒辦法，人老了就是這樣。你回去問問，有幾個老人是膝蓋不痛的？」朋友說，他母親聽了有些傷感，想到自己居然老了，大半生匆匆而過。朋友心疼母親，卻莫可奈何。

　　人生本如此，知其不可奈何而安之若命，才能安時處順，保持平和的心境。不過，人老了，以一般人的心性，若還有個健康的身體，世路已慣，此心悠然，如夕陽晚風，也是一番境界；最怕是纏綿病榻，又無法超越病苦折磨，那就不免感時傷逝，顧影自憐。所以我覺得，照顧老人最要緊的是照顧他的健康，幫助他擺脫病體的糾纏；其次是照顧他害怕孤單寂寞的心理需求。很多老人在退休之後，生活頓失重心，只好沈緬當年，尋找慰藉。子女若能體貼到這一層，肯陪老人說說往事，那就是最大的孝心了。不過，孝子難求，老人自己真要看開一點，給自己的苦悶找出路。青壯年人更要為老後生活早打算，免得將來指望人家。我要用太極導引來幫助更多人，因為它雖然是一種肢體運動，可是它練到後來，是朝自己的內心打，破除狹隘的觀念，開放心胸視野。所以，它是先給人健康的身體，再給人鬆柔明朗的人生觀。有了這兩樣隨身法寶，人

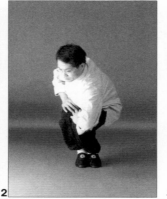
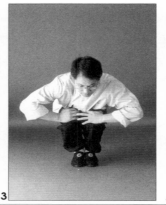
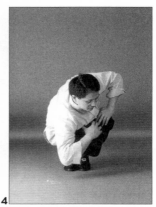

生行路，不管遇到什麼景況，都能坦然以對。

　　這一節要介紹的功法，對減緩神經組織細胞退化，加強踝關節與膝關節的韌性，防止老人滑倒，有意想不到的功效。現代人舟車便利，用到膝蓋的機會越來越少，膝蓋缺乏運動；一般的運動又只能使膝蓋上下直線曲伸。這個功法藉由緩慢而持續的旋轉動作，可以運動到膝蓋骨周圍陰谷、委中、委陽三個經穴，加強膝蓋軟骨組織的韌性。

**【動作】雙併旋轉（以左旋為例）**

**【說明】**

1.雙併旋轉藉由九大關節的立體螺旋旋轉、身體的弧線拓開與延展，深入經脈臟腑，牽引全身，而達到全身鬆柔的效果；並且加強膝蓋的韌性，增進腿力，可增加老人的反應度，防止滑倒。

2.不斷的螺旋動作，可將體內多餘的脂肪與不均勻的肌肉纖維去蕪存菁，把身體控制在最佳曲線，只要持之以恆，可以塑造最無負擔的流線體態。

**【做法】（以左旋轉為例）**

1.準備動作：上身放鬆，雙腳併立，自然呼吸。

2.以腳底湧泉穴為起點，向右經由踝、膝、胯、腰、椎、頸、肩、肘、腕，循序旋轉九大關節，面向右後方（如圖一）。

3.身體緩緩以螺旋狀下沈，雙手扶膝，同時以左手肘

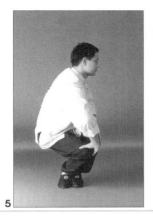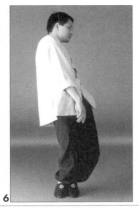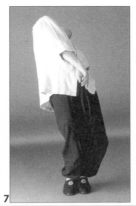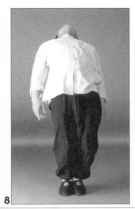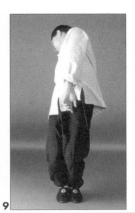

5　　　　6　　　　7　　　　8　　　　9

往前下方延伸，拓開左肩胛骨，大腿呈平抬姿勢
（如圖二）。

4.左手肘往左畫弧，換成右手肘往前下方延伸觸地，
　拓開右肩胛骨，身體慢慢旋轉向左（如圖三、圖
　四）。

5.提會陰、收小腹，雙腳微微站起，膝蓋仍然保持彎
　曲（如圖五），將臀部往前推送，使身體緩緩側仰
　呈弧線，雙肩拓開放鬆，雙手臂一前一後，自然下
　垂（如圖六、圖七），再以雙肩帶動九大關節往右
　旋轉（如圖八、圖九）。

6.回復第一式。至此是為一次。

7. 右旋轉時，左右相反，要領相同。

8.左右各做十二次

【關鍵及要領】

1.以腳底湧泉穴為軸心，帶動九大關節旋轉。

2.動作宜緩慢，成坐姿下蹲時，雙肘延伸，兩肩的肩
　胛骨要拓開。

3.提會陰起身，並將尾閭往前推送到身體折疊，後仰
　成弧線，再由雙肩帶動九大關節旋轉回到原位。

4.依個人的體能與筋骨鬆開程度，採取高、中、低的姿
　勢練習。動作宜深宜緩。體力不佳的人做這個動作很
　吃力，別氣餒，只要持之以恆，每天都會有進步。

5.動作過程中，腳跟著地，雙腳併攏，膝蓋微微相
　貼，身體旋轉時，重心放在雙腳掌的外緣。

## 引 體 基 礎

忘記身體　如在高峰　如在雲間

俯瞰世事　如流水行雲

喜怒憂思悲恐驚　如風過耳

清清淨淨　你只是世間一行客

從身體的束縛解放　到心靈的清明自在
太極導引給你新的生命空間

台北市太極導引文化研究會邀您共享生命盛宴
地址：台北市忠孝東路四段329號9樓　電話：02-2778-6116　傳真：02-2778-6126　E-mail：changlw@mail.apol.com.tw

# 身體閱讀

讀到沈從文自傳裡的〈我讀了一本小書，又讀了一本大書〉，感觸很深。生活原本就是一本趣味橫生的大書，這裡頭的學問因為太豐富、也太活潑，書本來不及記載下來，所以被遺漏在書呆子的書房外。只有嗅覺敏銳、情感豐沛的人，可以在那些紛雜的、看似糟粕的瑣碎事務裡讀到滋味。

先哲遠取諸象，近取諸身，而有統攝古今、超越時空的創發，可見真正有價值的學問，還是從直觀親證而來。我時常在上課的時候提醒學員說，這個時代大家都患了資訊焦慮症，光是台灣地區的出版品，每年就有七萬冊以上。然而，我們的身體就是一本值得再三精讀的大書；可是大家對自己每天帶著跑的這本大書，卻是不屑一顧的。導引有很多

動作必須要仔細感覺身體的每一個部位，或旋轉或延伸，時時得從踝、膝、胯、腰、椎、頸開始，一節一節循序漸進；可是絕大多數人對自己的身體是完全陌生的；我請大家旋轉踝關節，多數人卻連帶膝關節、胯關節一起旋轉；需要從腰、椎、頸循序往前延伸時，大家就直挺挺的將腰背部整個推送出去。所幸經過不斷的提醒與練習，很快就可以熟悉自己的身體。比方說剛開始學習坐腕、旋腕、突掌的動作，很多人簡直無法想像，這個看起來傻兮兮的動作有什麼意思；可是做久了，身體的感覺越來越清晰，就可以體會其中自有越來越深層、也越來越開闊的空間。我所謂的身體閱讀，就是透過這種循序漸進的練習，深入體內的肌理血脈，玩味小宇

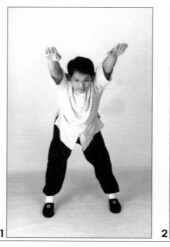 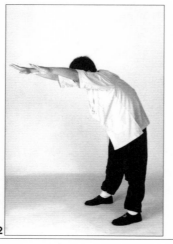 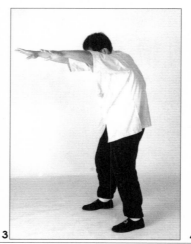 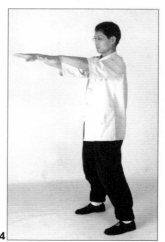

1　2　3　4

宙的風光景致，把散逸的心，收束在身體裡面。這也就是所謂的收視反聽。

　　我自己從小玩肢體、學功夫，雖然沒學過解剖學，卻對身體每個細膩之處知之甚詳。我也知道如何啓動身體的自療系統，給傷口做最恰當的護理。這些學問，都是從每天的相處廝磨、自然而然熟悉起來的。您也試試看打開身體這本大書，細細的閱讀吧！這一節介紹的功法，要求從尾閭、腰椎、胸椎節節延伸，你做得到嗎？如果做不到，也別氣餒，靜下心多練幾次，聽聽每個關節彷彿從沉睡中甦醒、伸懶腰的聲音，你就會發現，身體這本書眞

是有趣極了！

## 【動作】垂直升降之一
## 【說明】

　　延伸拓胸法是透過身體延伸及手部、肩部轉動，達到胸部及支氣管極度延伸擴展的效果。頭頸部盡量後夾，並配合大量的深度呼吸，讓血液往督脈頸椎胸椎處集中，可有效解除胸部悶脹及頭昏腦脹與頸部僵痛，疏通肺經、大腸經與任督二脈。對於駝背、胸悶、咳嗽、睡眠不足及高血壓患者有立即的效果。

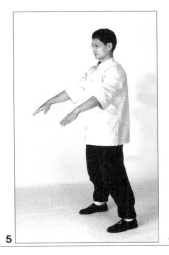 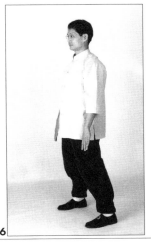 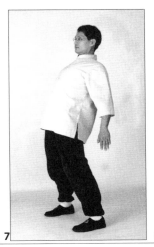  

5　　　　6　　　　7　　　　8　　　　9

## 【做法】

1.兩腳張開與肩同寬，雙手緩緩往正前方四十五度角極度延伸，脊椎盡量打直（如圖一），並往腹部深吸一口氣。

2.緩緩由尾閭而腰椎、胸椎節節往前推進，致使身體挺直（如圖二至圖四），並開始吐氣。

3.雙手緩緩飄下（如圖五、圖六），到圖六時將氣吐盡。

4.身體緩緩後仰，雙手持續往後飄動，雙肩同時由內往外旋轉，帶動身體與頭部、頸部往後彎仰（如圖七、圖八），並在圖七時再度吸氣。

5.雙手放鬆，身體緩緩自然站直，並將氣吐出，自然呼吸（如圖九）。

6.雙手帶動脊椎往前延伸，並再度吸氣，回復如圖一。

## 【關鍵及要領】

1.起式時雙手盡量往上抬高，高度超過雙耳，並與脊椎成一直線。將氣吸滿至腹部。

2.由圖二至圖六，身體由尾閭、腰椎、胸椎緩緩打直，並將氣吐盡。

3.圖七時雙手臂由內往外盡量旋轉，帶動胸部拓開，頭盡量往後仰，使後腦往後背貼靠，並大量吸氣。

4.動作時全身上下盡量放鬆。

# 身體就是道場

《易經・家人卦》說：「有孚威如，終吉；威如之吉，反身之謂也。」所謂「傷于外者必返於家」，人生羈旅，家是給我們停泊靠岸、加油打氣的港灣。倘若家庭不能提供安全感的保障，這個家就沒有向心力了。這安全感，也不全是物質層面的；家人是不是彼此信賴、互相瞭解，才是關鍵所在；而彼此信賴的基礎，就建立在家庭成員的心性是否穩定。一個情緒安定的人，克己修身的功夫做得好，心量跟智慧都開了，自然會散發即之也溫的磁場，與身邊的人保持和諧的關係；修齊治平的道理，就這麼來的。我時常說，健康、家庭與事業是人生三大本分。現代人本末倒置，說是為事業奔忙，其實大多只是為了滿足自己向外競逐的貪念，競逐的心

越炙烈，情緒越不得安定。所以現代人普遍焦躁，加上壓力大，躁鬱煩悶的情緒無處排遣，久了就成為危機四伏的壓力鍋，家人跟自己的健康，都成為受害者。

所以，如何管理情緒，現在變成顯學了，各種方法都出了籠。其實，不管用什麼方法，能回到自己的身體來探求，才是根本之道。我們常說，身體就是道場，只是很多人都讓自家這座靈山道場荒蕪了，拚命的往外追尋。太極導引是動禪，每一個功法都可以導引我們跟身體進行深密的對話；在肢體動作的引導之下，外界的喧譁干擾漸遠漸淡，心自然是沈靜而且敏銳的；這時就能清明照見、傾聽身體所發出的各種訊號。任何人肯下功夫老實練習，

就可以體會這些都是眞實而具體的感受，一點也不虛玄。我們這一節要介紹的功法，就是藉著簡單、細膩、緩慢的肢體動作，再配合慢、勻、細、長的呼吸，讓身心安住在這種鬆柔沈靜的境地。身心都安定了，家也安定了，人生事業，還有不成的嗎？

【動作】垂直升降之二
【說明】

這個動作是藉由腕、肘、肩的內外旋轉開闔，將胸前的華蓋、玉堂、膻中三個穴道拓開，並且旋轉引動手太陰肺經，有擴胸舒氣的直接效果。再藉由雙手向上延伸的旋轉開闔，大量活動肩胛骨及背部的膏肓穴，可以解除背部與肩膀長期僵硬、疼痛的苦惱。

【做法】

1.準備動作：全身放鬆，兩腳平行張開與肩同寬，腳尖微微內扣，雙手掌向後自然下垂，身體保持垂直，重心落在雙腳的湧泉穴（如圖一）。

2.雙肩外轉（掌心朝前，如圖二），提會陰、收小腹（吸氣），雙臂打直，並緩緩舉至頭頂（如圖三、圖

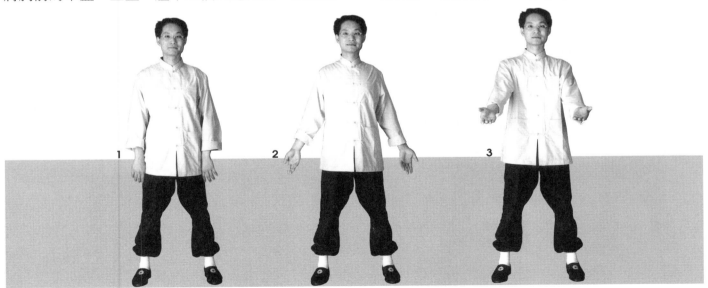

四）；雙臂外轉，掌心朝外（如圖五），再以肘、肩外引，將身體往兩側拓開（如圖六）。

3.放鬆雙臂（吐氣），腹部放大，雙手如羽毛般飄下（如圖七）至準備動作（如圖一）。

4.反復做十二次。

【關鍵及要領】

1.提會陰、收小腹時，開始吸氣，令氣聚丹田。手掌朝下動作時，開始呼氣。

2.呼氣與吸氣的原則是「慢、勻、細、長」。初學者的氣不夠長，氣吸滿時，可先微微吐氣再吸，切忌憋氣。呼氣與吸氣看來容易，卻是初學者最難體會的；只要常常練習，自然就能體會呼吸量大增，也越來越深入丹田的妙處了。

3.百會（在頭頂）與會陰（在生殖器與肛門之間）隨時保持在同一直線上。

4.將意念集中在丹田，並隨動作起伏而逐漸歸於沈靜。

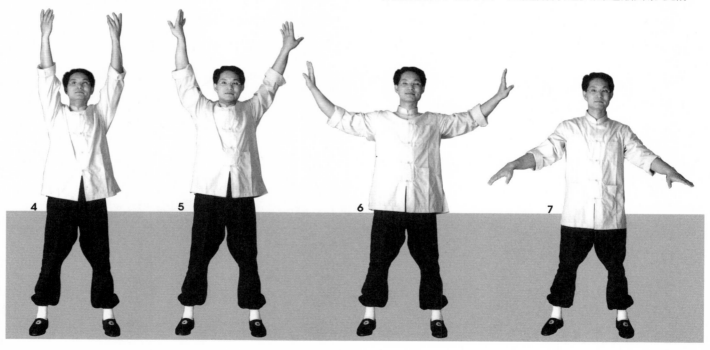

# 放下身段　何須憤世嫉俗

七月是畢業與就業的季節，許多年輕人一旦離開校園，投身大社會，前途茫茫，不免心神散亂。其實，不管時代如何變動，初入社會的年輕人，心情跟處境大約都是這樣的。從黌宮裡端著滿腔理想走出來，一不留神就撞了壁；職場上假作真來真亦假的處事流風，還真讓人看得滿肚子糊塗。所以啦！在理想與現實相刃相靡的過程中，如何一面保持和而不傷的人際關係，一面默默打下紮實的事業基礎，才真是大學問。《易經・屯卦》正是創業卦，其中初九《象傳》就說了：「雖盤桓，志行正也；以貴下賤，大得民也。」所以，在創業之初，遇到挫折是很自然的事；只要善念俱足、理想純正，又肯放下身段，把在學校所學的理論，透過虛心學習與廣結善緣，一步一步實踐出來；久而久之，囊中之錐，終有展露頭角的時機。

可是年輕人血氣方剛，虛心最難。有句話正好拿來送給社會新鮮人：「寧可悲天憫人，不要憤世嫉俗。」能悲天憫人，是因為洞悉天理人性，才能有足夠的智慧，給別人、也給自己留一步空間退路；憤世嫉俗，其實眼裡只見到自己；就像屈原一樣，滿以為眾人皆醉我獨醒，最後只落得「露才揚己、怨懟沈江」的千古浩歎，對改變當時的局勢，起不了任何作用。

所以，社會新鮮人哪！學著把姿態放低，用學習的心情看待身邊的人與事，讓身體保持鬆柔，然後在一次又一次的歷練中，不斷拓開身體與心靈的

空間，練到虛懷若谷、心量如海時，整個世界都會奔向你！

這一節要介紹的功法，就是這麼一招。

## 【動作】垂直升降之三

## 【說明】

這個動作可以訓練身體下盤的韌性與耐力。而且藉由身體的緩慢起伏與肢體旋轉，可以為氣脈開關新的導向，使全身的氣機一氣呵成。由外拓動作而帶動經絡與關節的起承轉合，導致氣穴無所不開，脈絡無所不展；因而能感受身體小宇宙在寧靜中的自然昇華，與全身舒暢、心如明鏡的喜悅。這個動作雖然簡單，卻可以讓人在寧靜中沈澱雜慮，整理思緒，對於胸悶氣脹、雙腿無力、手臂僵硬，有直接的效果。

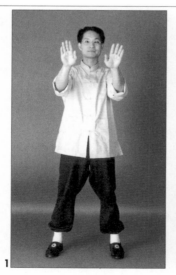
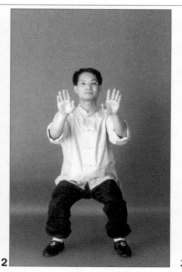
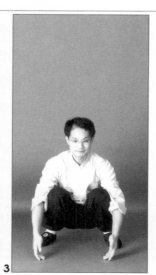
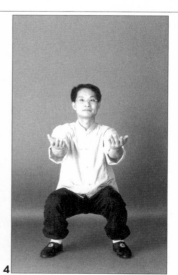

【做法】

1. 準備動作：全身放鬆，兩腳平行張開與肩同寬，腳尖微微內扣，雙手曲至胸前，成沈肩（如負重）、墜肘（如吊鎚）。身體保持垂直，重心落在雙腳的湧泉穴（如圖一）。

2. 沈肩、墜肘、鬆腰、坐胯（如懸空而坐），再收胯到百會與會陰成一直線（如圖二）；緩緩落胯，將身體與雙手引到同時下沉至蹲姿，雙手再繼續下沈

觸地（如圖三）。

3. 雙手翻掌向上，如撈物捧物，再以指尖導引雙臂往前、往上，至雙臂平伸於前，身體微微起坐至平腿蹲姿（如圖四）。

4. 提會陰、收小腹，身體與雙手同時上升（如從水中緩緩浮起），至雙腿直立，雙臂繼續上升至頭頂（如圖五至圖七）；雙臂外轉，掌心朝外，再以肘、肩外引，將身體往兩側拓開，放鬆雙臂如羽毛

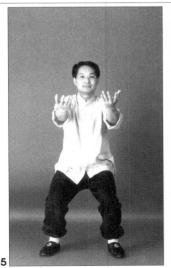
5

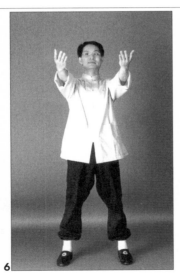
6

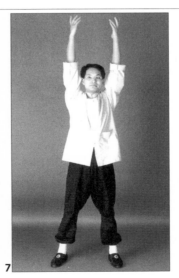
7

般飄下（此時手掌朝下，並呼氣，如圖八至圖十），再回復至準備動作。

5.反復做十二次。

【關鍵及要領】

1.身體起落時，上半身始終保持垂直，不可彎腰駝背。

2.吸氣與呼氣的原則爲慢勻細長。吸氣時腹部內縮，呼氣時腹部鼓大。這是所謂的逆呼吸法，氣不夠長時，可微微吐氣再吸，切忌憋氣。

3.全身及雙手盡量放鬆，身體下沈時，意念隨之往下沈。

4.垂直升降一至三式可連貫爲一式練習，初學者最好單式先熟練之後，再進行連貫操作會比較紮實。

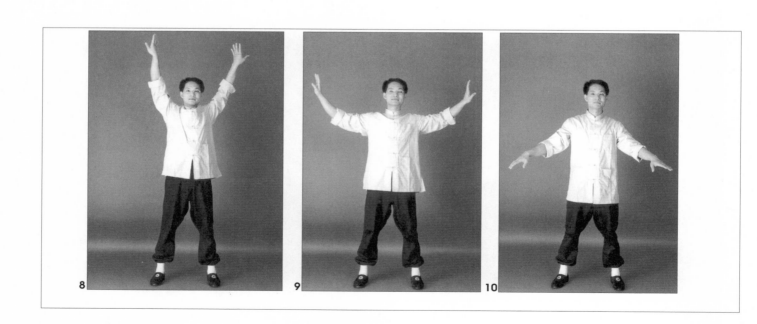

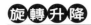

# 旋轉動能　拓開身體新境界

我是土生土長的台灣人，對中國文化有很深的孺慕之情，可是每到選舉，我的中國情懷卻時常莫名其妙的受到挑撥。在統獨論辯的氛圍之下，身為台灣人而對中國文化懷抱濃厚的情感，讓我好像很對不起台灣這塊土地似的。其實我心裡很清楚，我對中國文化的景仰之情，一點也不會減損我對這塊土地的眷戀與使命感。

台灣是海洋國家，照理說，應該具備兼容並蓄、胸襟開闊的海洋性格；可是在社會開放之後，整個社會的格局與視野反而被挾帶著情緒性的歷史恩怨給框限住了。這種小鼻子小眼睛的格局在很多地方顯露無遺。比方說，刻意抹煞、甚至惡意斬斷台灣與中國文化血脈相連的事實；用政治力量推展偏執的本土化政策，打壓中國文化在台灣發展茁壯的生機等等。我時常覺得我們的下一代已經喪失文化認同的情感了，而這卻是開拓個體生命內涵的重要力量。一位曾經參與國際青少年文化交流活動的朋友告訴我說，連韓國、泰國、菲律賓的青少年，都比台灣跟香港的孩子顯得雍容大方，為什麼？因為文化自信。然而這種文化自信又不是夜郎自大，而是一種能納百川的從容。

二十一世紀雖然是網路無國界的時代，文化的交流互動越來越頻繁，文化的差異也會越來越模糊；正因為如此，發展人類各民族的文化特色，保存全人類的文化創生能力，將成為新世紀最重要的工作之一。台灣社會如果不能更坦然的接受文化母

體的撫育，而在這個基礎上發展獨特的台灣文化，將來在競爭激烈的國際舞台上，終究還是走不出自己的格局來。

　　人生在世，最怕被眼前的環境因素與習慣性的思考方式侷限住。歷史上有許多熱烈的生命，都在一時的政治激情中化為灰燼；我們以後見之明，可以清楚看出他們的愚痴，輪到自己，卻往往身陷其中而不自知。台灣社會在經過統獨論戰的激情之後，能不能更理性的從長遠的社會發展與文化創新，邁開大步，事關後代子孫的休咎，不可不慎。

　　談到擺脫舊習慣舊思維的束縛，《易經》的「唯變所適，不可為典要」最能切中要旨。這一節要介紹的旋轉升降，可以帶領我們從身體重心的不斷變化當中，體會掌握變易的原理原則。這是一門學之不盡的功夫。

## 【動作】旋轉升降
## 【說明】

　　天不旋則毀，地不旋則墜，人不旋則枯。星球在旋轉，氣流在旋轉，植物的生長，乃至人類的

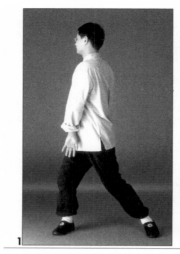
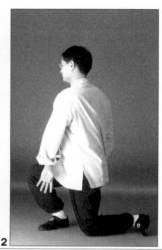

DNA都在旋轉。旋轉的動能，讓宇宙間一切生命保持生機暢旺，天地如此，人亦如此；此所以我們的導引術有許多強調旋轉的動作。旋轉升降是透過連續不斷、綿延不絕的旋轉起降，尋找身體的主軸；並且從由外而內、由大而小的旋轉之中，感受身體不斷拓開之後的奧妙新境界。這個動作可以鬆弛腰部、背部、脊椎的僵硬與疼痛，按摩內臟，強化消化系統，並去除手臂多餘的脂肪，是高效率的全身運動。

## 【做法】

1.準備動作：兩腳平行與肩同寬，腳尖微微內扣。鬆

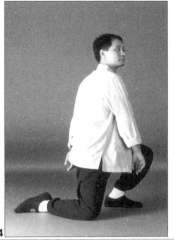
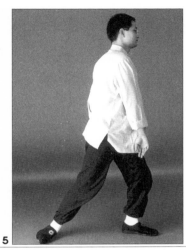

3　　　　　　　　4　　　　　　　　5

左胯，重心移向右腳，同時身體向右螺旋下沈，至左膝蓋微微觸地，身體面向右方（如圖一、圖二）。

2.身體向左水平旋轉，重心中移，同時起左膝，到兩膝成平抬腿（如圖三）；重心再移向左腳，沈右膝，到右膝蓋微微觸地之後，持續旋轉起身，身體面向左邊（如圖四、圖五）。

3.身體再向右旋轉，回復準備動作，並連續重複動作。

4.由右而左、由左而右各旋轉十二次。

## 【關鍵及要領】

1.上身隨時保持放鬆與垂直，使百會與會陰成一直線，如旋轉之軸心；並且隨重心轉移而或左或右旋轉。

2.身體旋轉起身時，必須藉著提會陰而帶動身體呈螺旋狀逐漸上升。

3.圖一至圖五是綿延連貫的動作，熟悉每一個動作的步驟之後，全身放鬆，試著沈浸在輕柔流暢、不絕如縷的肢體運動之中。

4.請注意旋轉中的肩部動作：身體向右旋轉時，左肩內捲；身體向左旋轉時，右肩內捲。

## 引 體 基 礎

在學習過程中，藉由一次又一次傻傻的動
傻傻的揣摩、尋找
你終於體驗到身體空間具體存在的景象了
然而這欣喜竟是無法言傳的
於是你只是腳步輕靈
向每日的生活行去

你不必急著告訴別人
但請把你的感動告訴我們

台北市太極導引文化研究會
地址：台北市忠孝東路四段 329 號 9 樓　電話：02-2778-6116　傳真：02-2778-6126　E-mail：changlw@mail.apol.com.tw

# 檢視脊椎　檢視塵勞夢想

我上承師命出面推廣太極導引，遇到什麼疑問，我都會向我的師父熊衛先生求教。有一天，熊師父交給我一張便條紙，上頭寫著一段文字：「應事接物，一味剛則性急，好強而過於躁，作事不久，其銳必挫。若能剛以果決，柔以漸行，不急不緩，不躁不懦，剛柔相濟，得其中和。勉。」師父對我寄望殷切，要求也十分嚴格。他一向寡言，但是，像這樣隨手寫給我的訓示，日久也累積了一大疊。那幾日，這段話就在我心裡溫著，不時拿出來玩味一下，感觸很深。

自從學習太極導引，我個性中剛猛躁進的特質，的確是明顯的消減了。不過，性情的根深蒂固，往往超乎自己的想像；許多殘存的習氣，平時不檢點，一不小心就洩露出來；自己沒有覺察，旁觀者倒是一清二楚。其實，我從幼年學拳到今日，其間遇見過幾位對我影響深刻的師父，他們都再三訓示我：真功夫不在拳架，而在修養；而這真功夫，是要在每日的處事應對之中拿出來用的。我在意識裡其實很明白，所謂「剛」就是那種無可轉圜的、自以為是的執著；而我也一直努力跳脫各種價值觀的藩籬，希望自己能保持心境上的單純自然，如《道德經》所言：「專氣致柔，能如嬰兒乎？」然而，我的修養功夫畢竟還淺得很呢！熊師父看到我的問題，冷不防給我一記當頭棒喝，我當然是心悅誠服、安然領受的了。

很多人會問，學習太極導引有什麼好處？太極

導引這套運動功法的最高境界，就是身心都回到嬰兒一般的鬆柔。身心互為表裡，現代人多半身體僵硬，生活習慣固然是主要因素；但是，如果不能從心念上撤除各種塵勞夢想交織而成的盔甲，要想把身體練到完全鬆柔，真是緣木求魚。

師父給我的教誨十分寶貴，在這兒跟大家分享。這一節要介紹的功法，就是要讓整個腰背都鬆一鬆。人生在世，有時候以為自己挺直了腰背，叫做有骨氣；其實多半時候都是虛張聲勢，缺乏圓融處事的智慧。我們一起下功夫吧！

## 【動作】弧線升降之一
## 【說明】

藉由規律的後仰動作，逐段逐節地檢視骨骼與經絡的活動，同時也強化腹部運動，去除腰腹間多餘的脂肪。對腰椎、脊椎與頸椎，有大量彎曲拉展的訓練，可以增加腹肌與腰的耐力與韌性，並疏通身上的任督二脈，增強呼吸系統的功能，促進咽喉與支氣管的彈性，對血液循環不良、高血壓與常抽筋的人有直接的幫助。

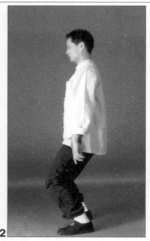
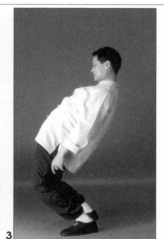

## 【做法】

1. 準備動作：全身放鬆，兩腳平行與肩同寬，雙手雙掌向後自然下垂，上身保持垂直，重心落在雙腳的湧泉穴（如圖一）。

2. 微屈膝（如圖二），再依序由尾閭、腰椎（如圖三）、胸椎、頸椎，逐段逐節緩慢地向後仰彎，使頭連身體成仰弧狀（如圖四）。

3. 抬頭擺正，順勢微含胸，導正大椎及第一、二節椎骨上仰（身體其餘部分不動，如圖五）。

4. 收胯（如懸空而坐），至百會與會陰成一直線（如圖六），身體緩緩站直（回復如圖一）。

5. 反復做十二次。

## 【關鍵及要領】

1. 這個功法主要是強化脊椎，經由深層的身體弧線後仰，使平時不容易運動到的脊椎與經脈獲得舒展。

2. 弧線動作時，想像身體如柳、如竹般，在微風中隨著舒緩的音樂自然擺動。並試著體察身體與意念全然放鬆的感受。

3. 所有的動作應緩慢而避免急躁，以免受傷。

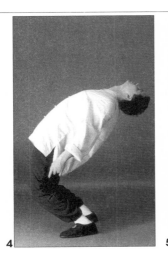
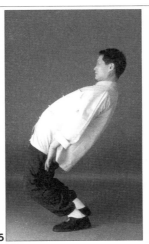
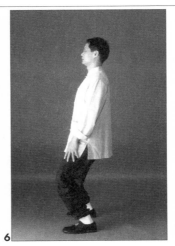

# 近取諸身　察覺貪瞋痴慢疑

　　九九年七月底，佛教界奇人明復法師因為大腸癌開刀，住進台大醫院。我帶著孩子去看他。認識明復法師的朋友都知道，高齡八十七歲的他，宛如赤子，也最愛孩子；所以，帶孩子去探病的不只我一人。見到幾個天真爛漫的孩子繞著病床追逐玩耍，法師笑容如花，彷彿全無病痛。

　　明復法師一生不收弟子，不做掌門人，在社會上也沒什麼知名度；不過，他的學識淵博，尤其在佛教史與藝術鑑賞方面的造詣，鮮有能出其右者；而他的修行成就，真正堪稱大師。當然，稱他大師，實在是褻瀆了他。對一個修行人來說，一切法相都是虛妄，何況世俗名位？《金剛經》說：「汝等比丘，知我說法，如筏喻者；法尚應捨，何況非法？」一切法門皆如筏，只是從此岸渡過彼岸的工具；一旦上岸，竹筏就可以丟開了，不必還把它掛在肩上拖著走。明復法師當真把這個精神完全體現出來了。在我跟他往來的數年之間，從未聽他把佛法名相掛在嘴上；佛法於他，只是好好吃飯、好好睡覺、好好活著的方式罷了。《易經·謙卦》九三爻辭所謂：「勞謙君子，有終吉。」一個人能把自己放在整個宇宙的縱深裡看，對個體生命的有限性有點兒認識了，自然就會謙和起來、從容起來了。在明復法師身上，我的確看到這種無限開闊的大風景；而這，也是我風隨景從、自我期許的方向。

　　不過，人心幽闇，如果不能時時往自己的內裡觀察，很容易又被習氣牽著走，到頭來，這副肉

身，還是一隻酒囊飯袋。自我檢查的方法有很多，我的體驗是：近取諸身，是最直接、也最有效的。這一節要介紹的功法，就是要讓幽閉多年、平時最不容易動到的身體關節，一節一節舒展開來，注入新鮮的氧氣，使身體和心靈產生徹底的質變。

## 【動作】弧線升降之二

### 【說明】

繼上一節的弧線後仰姿勢之後，藉由規律性的前彎動作，由頸椎、胸椎、腰椎、到髖骨、膝蓋再到腳踝，依序節節彎捲，可充分拉展頸後的經絡，讓頸部舒展，消除頸部僵硬的困擾。在捲曲過程中，可將新鮮的氧氣順利輸送到腦部，消除長期頭昏腦脹的糾纏，對腰酸背痛、膝蓋緊脹與高血壓患者，有直接的幫助。

### 【做法】

1. 準備動作：全身放鬆，兩腳平行與肩同寬，雙手掌心向後自然下垂，上身保持垂直，微微前傾，重心落在雙腳的湧泉穴（如圖一）。

2. 由頭開始，依序引頸椎（如圖二）、胸椎、腰椎（如

圖三至圖五）逐段逐節向前彎，使頭連身體成垂直彎腰狀，至手掌觸地（此時雙腿打直，如圖六）。

3.屈膝下彎至蹲姿（如圖七）。

4.回復起式（如圖一）的動作，反復做十二次。

### 【關鍵及要領】

1.由頭部、頸部、脊椎緩慢依序往前彎時，下顎要盡量下彎，以碰到胸骨處為宜；並且促使頭往身體內側捲進，把身體視如捲簾一般。

2.下彎至蹲姿時，頭部及脊椎仍維持內捲狀態，再經腰、胸椎、頸椎依序挺直成蹲姿直立狀態，雙腿再緩緩站起。

3.維持自然呼吸，動作宜緩宜慢；當全身放鬆時，身體的捲縮就如天生本能，不須思考，即可合乎節奏。

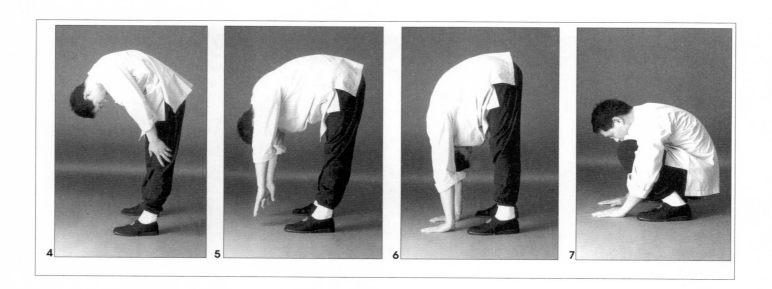

# 利用安身　啓動頓悟之機

這些年常聽大家說，現在環境優渥了，孩子們都被父母捧在手裡，沒什麼磨練心性體力的機會；所以，現在的孩子承受挫折的能力越來越差，禁不起一點波折打擊。環境當然能造就人，但是，把孩子不成材，當作社會富裕的必然結果，真有點兒說不過去。

一個了不起的環境，當然能造就了不起的人物。不是有人開玩笑說，李後主的絕妙好詞、宋徽宗的瘦金法書，都是亡了一個國家才鍛鍊出來的！可是，倘若人人都要經過這樣一場死生浩劫，才得成就，成本未免太高。釋迦牟尼佛在出家之前，以悉達多太子之身，長於深宮，縱溺於富貴繁華；卻能穿透繁華，啓動頓悟的樞機。所以，任何一種環

境，都足以雕琢人性，只是大多數人只在生活裡浮沈，渾不知眼前當下的每一分秒，都是蓄積生命能量的契機。《易經‧繫辭下傳》不也說了：「尺蠖之屈，以求信(伸)也；龍蛇之蟄，以存身也；精義入神，以致用也；利用安身，以崇德也。」您看！老祖宗早就告訴我們了：懂得順應時機，蓄勢待發，順境逆境都是可以「利用安身」的好境界呢！

如此，再回過頭來檢視我們給孩子的養成教育，到底缺了什麼？我想，是培養他們敢於冒險犯難的勇氣跟信心吧！我所謂的冒險犯難，是一種「自反而縮，雖千萬人吾往矣」的氣度；是一種敢於挑戰千萬人的價值標準、敢於走出沈滯的社會規約的自信。我們現在給孩子的人生藍圖都很淺薄，孩子不

**1**

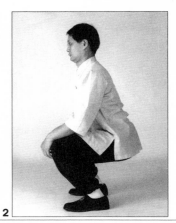

**2**

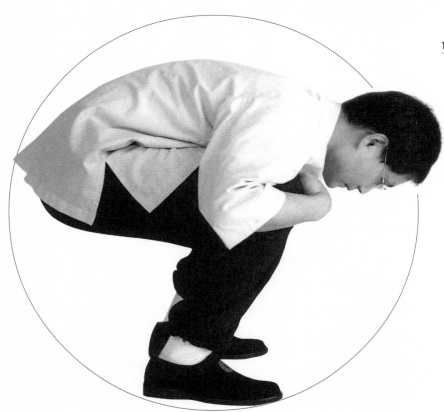

知道外邊還有一個大世界在等著；有太多孩子甚至以為，人生理所當然是歡樂的、是成功的。但是，當他們初涉大川，發現處處險逆，當然難以調適。所以，放手讓孩子去闖吧！讓他嚐嚐憂傷、失敗、屈辱等等滋味。經歷過，知道那不是死路，裡頭甚至還有點兒學問，他就不再害怕，就敢大膽去闖蕩了。您說，他還有挫折承受度的問題嗎？

要學習承受挫折，從承受身體的酸痛入門，也是一條捷徑。太極導引給身體的酸痛，跟別種運動給的不太一樣，您可以邀孩子一起來試試。這一節的弧線升降第三式，要讓您體會身體在經過大幅收縮與伸展的鍛鍊之後，短暫的酸痛，如何巧妙轉化

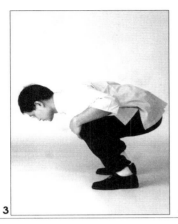
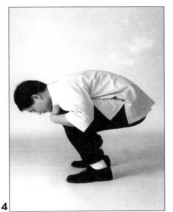
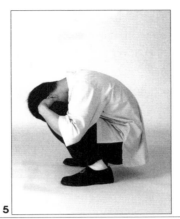

3　　　　　　　　4　　　　　　　　5

成無比的舒暢之感。

## 【動作】弧線升降之三

### 【說明】

　　這個功法是由前式蹲姿延伸發展出來的動作，如鳥之縮頸引頸，讓身體藉由蜷曲與直線延伸的動作，進行大幅的收縮伸展；將脊椎一節一節拉開，促進血液循環、舒緩背部的長期緊張僵硬，可以明顯改善脊椎宿疾與腰酸背痛的困擾。

### 【做法】

1.準備動作：全身放鬆，兩腳平行與肩同寬，曲膝下彎至蹲姿，兩手扶膝。此時，百會與會陰需保持垂直（如圖一）。

2.上半身保持不動，扶膝成平腿蹲姿（如圖二）。

3.脊椎打直緩緩彎腰，再由頭部百會穴依序引頸、胸椎、腰椎逐段逐節向前向遠方延伸。此時脊柱成一直線，並與地面保持平行（如圖三）。

4.身體往內捲並慢慢成蹲姿（如圖四、圖五）。再依序將腰椎、胸椎、頸椎打直，至準備動作（如圖一）。

### 【關鍵及要領】

1.往前延伸時，身體貼住大腿，盡量與地面保持平行。

2.身體延伸時吸氣，收回蹲下時吐氣。

3.恢復準備動作，身體挺直時，由腰椎而胸椎、頸椎，一節一節依序挺直。

# 玩味酸痛　試探身心極限

時常有人感慨說，現在孩子的挫折承受力越來越差。其實，別說孩子，很多成人、甚至整個社會都有相同的問題。一九九九年七月二十九日全台灣大停電，平時過慣了舒服便利的日子，那天才一個晚上沒冷氣，很多人就睡不著了；更匪夷所思的是，才一個小小波瀾，就攪得社會上流言四起。那時候九二一台灣百年大地震的大災難還沒來到，跟那場災難比較起來，七二九的停電等於只是給台灣社會一個小小的預警，可是台灣社會畢竟毫無警覺，所以兩個月後的九二一大地震，台灣社會的整體應變表現，實在令人失望。當然，臨事驚慌，在所難免，只是，驚慌之餘，如何在最快的時間內穩住陣腳，這就考驗一個人、乃至一個社會平日的自我鍛鍊了。

我常覺得，一個人對身體的疼痛能有多少承受力，跟他對環境壓力的承受度剛好成正比。所以，一個完整的人格養成訓練，就必須如孟子所說的：「必先苦其心志、勞其筋骨、餓其體膚、空乏其身……。」磨練體能跟雕琢心性同等重要。這種身心合一的訓練，是中國傳統教育的重要特色。可惜現在傳統式微，很多深刻的思想也跟著蒙塵了；而中國的傳統體育，不是變成技藝之末，就是被怪力亂神附身，一般人絕少有機會親近學習。我們推廣太極導引，除了希望把傳統的好東西整理出來跟大家切磋；更希望社會大眾能瞭解，不論是鍛鍊身體還是修身養性，所有的進步都要靠自己循序漸進、

下功夫苦練，絕對沒有任何神祕力量可依附，更沒有任何可以外求的速成捷徑。

　　人法天地自然，所謂「天不旋則毀，地不旋則墜，人不旋則枯」，所以，太極導引是藉著緩慢而深層的肢體旋轉，以及深度的呼吸吐納，疏通全身的經脈，將身體的空間不斷拓開。它不是劇烈運動，而是深層運動；而它的運動量，卻比任何劇烈運動更大；因此，運動中會藉著大量排汗，將鬱積在體內深層的惡濁之氣排出。但是，太極導引再好，也不是仙丹妙藥，可以讓人在一夕之間脫胎換骨；每一個人還是得依自己的體能狀況，老老實實的由淺入深，然後逐漸體會身心靈產生質變的喜悅。所以，太極導引不是拿來比賽競技或表演獻藝的，它是我們真實面對自己的方法；在不同的動作引導之下，尋找自己身上的酸痛點；然後在那個痛點上，一次又一次的試探與承受自己的極限。一個人能承受、能包容，不管外邊的世界如何劇烈變動，他的心都是安定的。

　　這一節的弧線升降，練起來頗辛苦，需要體力，更需要耐力。不過，用點耐心跟自己挑戰，做的次數慢慢增加，你會發現自己的進步是很明顯的。等到身體學會放鬆，做這個動作真是一大享受。還是一樣，帶著孩子一起練吧！孩子們真的需要受點磨練。

## 【動作】弧線升降之四
## 【說明】

　　弧線升降這套動作，主要的功用在於藉著前俯後仰的深度運動，從脊椎而帶動身體的大量運動。除了可以疏通全身的氣血與經絡，在短時間內解除背部長期酸痛的枷鎖，改善脊椎側彎的毛病；對身體臟器健康也有莫大的功效。同時，也可以促進

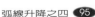

脂肪燃燒，是想要塑身減肥的朋友，最安全、最健康的選擇。

【做法】

1. 準備動作：往下成蹲姿，並將背部打直（如圖一）。

2. 由頭依序逐段、逐節將頸椎、胸椎、腰椎往下往內縮，使身體成蜷縮狀（如圖二），隨後慢慢合雙臂並夾膝，如鳥之收翅，再緩緩起身成平抬腿（如圖三）。

3. 提會陰，將腹部往前推送，雙腿略略伸直（如圖四、圖五），再依序由腰椎、胸椎、頸椎逐段逐節向前推進，使頭連身體成仰弧狀（如圖六、圖七）。

4. 抬頭擺正，順勢微微含胸，再導正大椎及第一節、第二節椎骨上仰（身體其餘部分不動，如圖八）。

5. 收胯（如懸空而坐），至百會與會陰成一直線（如圖九），身體並緩緩下蹲至準備動作（如圖一）。

6. 反復做十二次（當然，如果體力不足，做兩次，休

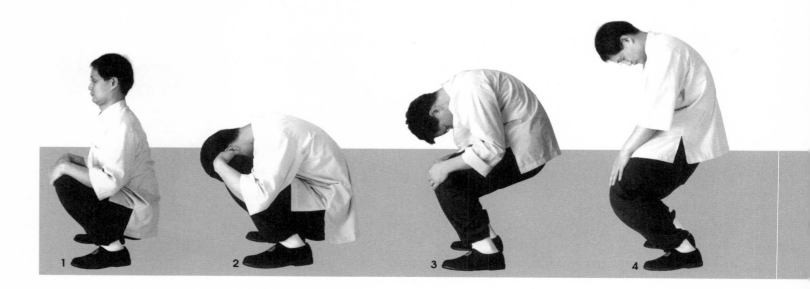

息一下，再繼續做 ）。

**【關鍵及要領】**

1.起式時腰背盡量打直，身體蜷彎時，帶動頭部盡量
  往身體內捲。

2.弧線後仰的弧度，依個人體能逐漸加深。

3.長期貧血或體質較衰弱的朋友，後仰時不可勉強，
  應一步一步慢慢來，並且慎防摔倒。

4.動作宜緩宜慢，配合自然呼吸，身體盡量放鬆。

# 鬆開雙胯　隨機應變

一九九九年發生在台灣中部的九二一大地震，為台灣社會帶來重大創傷。災區的慘狀透過媒體報導，送進每家每戶的客廳，不管是不是受災戶，大家的情緒都受到感染；許多人都覺得恍恍惚惚，如行屍走肉，突然失去了方向感。安逸多年而突然遭此重擊，加上餘震不斷，以及長時間的分區停電，一個向來只知拚命向前的社會，突然停頓下來了，老實說，我覺得有點「塞翁失馬，焉知非福」的意思。

一個停電的夜晚，我穿過一條闃靜的巷道。路很黑，驀然抬頭，卻看到滿天星斗，忍不住驚嘆起來。走到大街上，一家沖印店的老闆，反正不能做生意了，閒著也是閒著，就跟他的胖兒子站在路邊

玩。我認識他們一家人，每次去，大人忙生意，小孩不是嘟著嘴鬧脾氣，就是挨罵。第一次見到他們那麼開心，是因為停電了。因為停電，我們才有機會發現，其實還有許多東西並未消失。比方說月光，比方說在都市裡居然也可以看見滿天繁星；當然，沒有電燈，不必加班，不必寫功課，也沒電視好看，正好一家人圍著燭光說故事。

如果不是大地震帶來的大毀壞，逼著我們正視大自然的原始力量，移山填海囂張慣了，人就會越來越張狂。中國文化的反智傾向，過去一直被曲解為愚民政策；我倒認為，因為人的眼界太淺，所有的機巧聰明，表面看是造福人類，其實多半在造孽；那就不如「墮肢體、黜聰明」，讓念頭越少越單純

越好。如今，眼睜睜看著寶貴的生命在天災中被蹂躪，一切有形的人為建設脆薄如紙，我們就不得不思索，下階段該往哪個方向發展的問題了。大毀壞逼出大改革，所以，從某個角度來看，災難也有正面的意義。

天下父母終生為兒女憂，當災難來臨，我們才能確實瞭解，父母的力量真的很有限。環境是無常變易的，一個人若能把靈活應變當作本能，不論外在環境怎麼變，他都能安然處之。教育的最高原則，不就是培養隨機應變的能力嗎？越大的災難越需要長時間的休養復原，在災難中猶能如常生活，並保持心情的安定，才是真修養。這一節介紹的雙分旋轉，動作簡單，卻不容易做到；因為這功夫不僅要放在肢體動作上，也

要放在面對無常變化的心境上。您且揣摩揣摩吧！

【動作】雙分旋轉
【說明】

髖關節（即胯）是連接身體上半身與下半身的關鍵，在面對外力時，主導身形的轉變與協調，讓身體保持隨機應變的靈活度。許多練習太極拳或從事其他運動的運動員，都因為胯關節未能鬆開，腰部不能靈活運轉，而無法突破瓶頸，達到最佳狀態。雙分旋轉的動作，是針對胯關節經由膝蓋反覆的壓、翻、起、落，使雙胯鬆開，並配合提會陰、丹田內轉的練習，讓腹部得到大量的絞轉按摩，刺激腸胃與膀胱的蠕動，促進新陳代謝。

**【做法】（以先落右腿為例）**

1. 準備動作：上身放鬆，雙腳打開與肩同寬，兩眼平視前方。屈膝成平腿蹲姿，雙手輕扶膝蓋，重心落在雙腳中間，上身保持自然垂直（如圖一）。

2. 提會陰、收小腹（丹田內轉），身體左旋，重心移向左胯、膝、小腿、踝至腳趾，右膝輕輕觸地，身體右轉回前方落右腿，同時右臀往右腳跟後坐下，左腿再前彎平貼地面（如圖二、圖三）。

3. 提會陰，起右膝（如圖四），再起左膝，回復準備動作（如圖一）。

4. 右向的做法與要領與左向相同。

5. 左右做完是為一次。做十二次。

**【關鍵及要領】**

1. 平腿蹲姿時，大腿與小腿保持垂直，臀部圓滑如座椅。

2. 上身始終保持垂直。

3. 膝蓋下壓前，務必提會陰、收小腹，並且丹田內轉。

4. 初學者若無法雙腿同時坐地，亦可單腿分別練習。

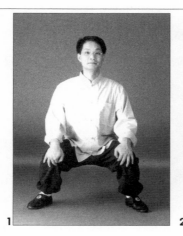 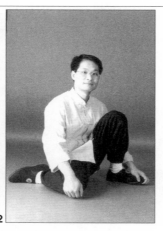 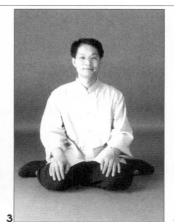 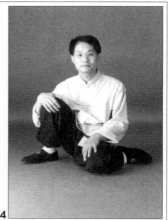

# 養生貴在養性　拋開肢體形式

　　台北故宮博物院在一九九九年年底推出馬王堆漢代文物大展，其中的四十四個導引圖形，是目前所見最早的古代養生運動，對我們這群長期關心傳統體育的人來說，具有特別的吸引力。尤其過去早在經典中讀到許多關於導引術的論述，只能心嚮往之；現在，兩千多年前的運動功法形象鮮明的出現眼前，心情當然是很興奮的。

　　其實，導引術只是古人追求健康長壽的運動方法，並無絲毫神祕之處。不過，有形的肢體運動還是次要的；最上乘的養生功夫，還在於健康的處世態度。就如《莊子‧刻意》所說的：「無江海而閒，不導引而壽，無不忘也，無不有也……此天地之道，聖人之德也。」因此，導引術的功法架式再怎麼高明，充其量也只是養形的最佳介面；功法只是過程，隨時可以拋開。如果不能透過養形而培養一種開闊、自在，無所拘執的人生態度，不論功法招式練得多麼標準漂亮，即使求得長壽，我也認為那並不符合導引術的真正精神。

　　我是大海跟山野的孩子，生性自由，只因為對中國肢體文化有很深的孺慕之情，出面推廣太極導引，而不得不籌組台北市太極導引研究會這個有形的組織，並且掛上總教練的虛名，以面對社會。其實，我心裡很清楚，這些只是階段性的任務。我們推廣太極導引，最終的目的還是想藉著這種運動功法，推展一種符合傳統文化的生命態度；所以，我在介紹每一種功法之前都要寫一段「心法」；在這

些文章裡，談養生、談運動的少；談做人處事、談家庭教育的反而多。這種討論方向，也確實扭轉許多人對養生運動的刻板印象；許多知識份子也以實際的參與，跟我們一起體驗傳統身體思維的深意。推廣工作如果還算有點成績，我覺得這是整個時代向內省視的覺醒風潮所致，我不過是在適當的時候，加其一鞭罷了。

在多變的時代裡，感知自己有歷史的根，遇到遲疑徬徨的時候，有老祖宗的智慧可以依循，即使有什麼榮辱毀譽，心裡很篤定，也就十分從容。我們再三強調徬徨青少年應當讀史，道理在此。這一節就讓我們帶著這種歷史感，來練習這個動作吧！

## 【動作】跌岔升降之開胯轉身
## 【說明】

這個動作是經由馬步與弓步的切換，同時配合呼吸與脊椎的極度延伸，一方面加強腿部的承受力量，一方面透過深度的呼吸練習，使肺部的空間擴

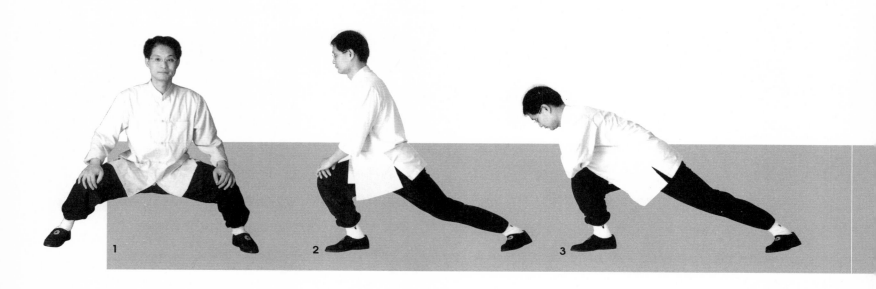

大膨脹，而將新鮮的氧氣推擠到腰脊，以紓解脊背疼痛的困擾。

**【做法】**

1. 準備動作：將兩腿盡量打開，上半身脊椎打直，雙手扶膝，成大開馬步（如圖一）。

2. 身體維持在同一高度，緩緩轉身向右，並將左手貼在右手背上，成右開弓步（如圖二）。

3. 以頸椎為首，牽動脊椎，將頭與身體向斜前方四十五度角做極度延伸，脊椎要盡量打直，使身體與左

腳成一直線（如圖三）。

4. 恢復準備動作（如圖四），再將身體緩緩轉向左邊，原理原則同前（如圖五、圖六）。

**【關鍵及要領】**

1. 起式時，先自然調息，然後將體內之氣吐盡。身體往左右旋轉延伸時吸氣；回復起式時吐氣。

2. 動作過程中，身體維持在同一高度；身體往前延伸時，以頭頂百會穴盡量往前延伸，並注意脊椎與後腿要保持在同一直線上。

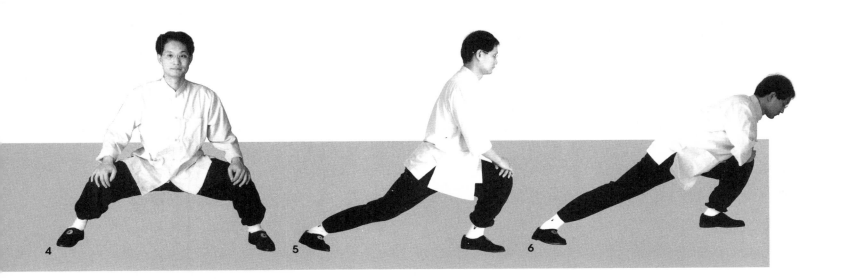

# 向內攻擊防守　駕馭七情六慾

時常有家長問我，太極導引講究慢的功夫，小朋友未必能接受；很多父母寧可送孩子去學些強調攻擊性與爆發力的拳術，一方面讓精力旺盛的小孩子發洩精力，一方面鍛鍊體魄，不也很好嗎？我想，每一個人的期望不同，很難用同一的標準說好不好，所以，我還是提出我對兒童與青少年運動的觀察，讓家長自己去思考吧！

我們推廣太極導引，當然是希望大家都能來認識這套樸素的傳統運動；但是，就人類肢體文化的發展來看，我們也不期望全世界的人都把其他運動丟開了，只做太極導引。畢竟每一種運動都代表一種身體的詮釋法則；保存越多樣貌，越能展現人類思想的豐富性。不過，就單純從養生運動的效能來說，我當然推崇太極導引。至於說年輕的孩子可能會比較喜歡激烈的攻擊性運動，我也贊同；但是，試想，如果讓孩子從小就在心裡種下攻擊防守的意識，對他的心性發展會有什麼影響？這才是我最擔心的。以手擊石的時代畢竟過去了，尤其下一個世紀是追求心靈成長的世紀，攻擊防守的概念，勢必會由外而內，轉為駕馭自己的七情六慾。我們這一代的孩子生活在講究速度的環境裡，要取得刺激與速度實在太容易了，我覺得反而應該加強琢磨孩子從事慢工細活的能力。

其實，年紀越小身體越是鬆柔，導引的動作對兒童來說真是易如反掌；而且，藉著緩慢的肢體運動，孩子會比較容易沈靜下來。當然，以柔克剛、

以靜制動，身體鬆柔之後所蓄積的爆發力，也比任何一種運動更強烈。所以，推廣兒童太極，是我們重要的目標之一；我也計畫將這套運動簡化成幾個基本的體操動作，將來或可以推廣到各級學校，好讓每個孩子都能得到老祖宗這份肢體文化的遺產，藉此重新認識自己的身體，並且得到健康。

　　這一節要介紹的開胯轉腰，成人會覺得很辛苦；小朋友的身體比較鬆柔，很容易掌握要訣。如果您做不到，試試讓小朋友來教你做吧！

## 【動作】跌岔升降之開胯轉腰
## 【說明】

　　這個動作是由腰部帶動身體上半身成三百六十度的圓周旋轉，可以疏通身體少陽經穴的經脈，促進全身的經絡舒展，快速消除腹部與大腿、小腿、手臂、腋下與側背的脂肪，是健康而且安全的抽脂塑身運動。也可以改善腰背及肋骨疼痛，對於腹脹胸悶，常患抽筋，有最好的自療效果。

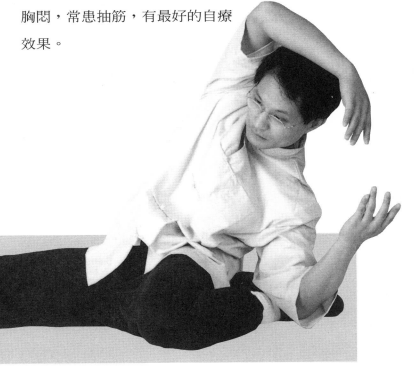

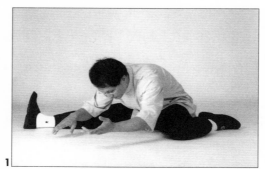

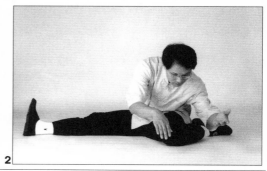

**【做法】**

1.以右腿伸直，左腿彎曲而坐的姿勢，全身放鬆，雙手自然往前伸，左手掌心朝上，右手掌心向下，以腰椎帶動身體，以逆時針方向緩慢旋轉三百六十度（如圖一至圖五）。

2.做完十二次之後，再以左腳伸直，右腳彎曲而坐的姿勢，右手掌心朝上，左手掌心朝下，以順時針方向緩慢旋轉三百六十度。

**【關鍵及要領】**

1.一腳打直，一腳彎曲而坐時，全身放鬆。彎曲旋轉的支力點要落在腰椎與腹部。

2.旋轉時脊椎打直，頭部要往前方最遠處延伸。

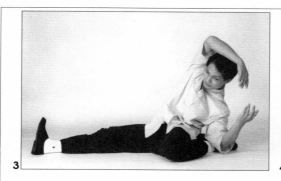

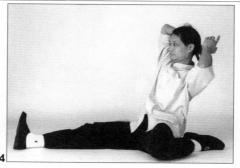

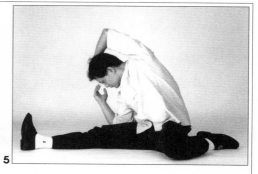

# 酸痛也有變化層次

在導引術的學習過程中，首先要面對的挑戰就是能不能捱過第一階段的身體酸痛？導引運動其實是在開發身體的本能，只要身體狀況良好，就不會有哪些動作是做不到的。就像盤腿是人體的本能，絕大多數小朋友都可以輕鬆做到，大人卻得咬緊牙根勉強為之，這是身體經過長時間的使用消耗而逐漸僵硬之故；所以，要藉著細膩而深層的肢體運動，使身體恢復鬆柔，也非一朝一夕之功。尤其剛開始練習，因為身體不習慣，或者過去習以為常的運動，其實未必能替身體打下良好的基礎，所以勢必要經過一段辛苦的適應期。

很奇妙，就好像入山尋寶，在真正得到寶藏之前，得過關斬將，經過許多考驗磨難一樣；這段適應期，通常也是能不能從導引當中獲益的第一道試煉。而這試煉，除了是體力耐力的訓練，更是意志力的考驗。所以，我常常在學員咬牙苦撐的時候，提醒他們從意念上放鬆，把酸痛的感覺當作幻覺。這當然不容易，然而這卻是身體與心靈產生質變的必要過程。我形容這是在「玩弄」酸痛，把酸痛的變化，當作客觀的觀察對象。然而，不論我怎麼提醒，總有些人還是頹然放棄了；能堅持下去的，通常也會在人生其他領域有一定的堅持度；後來我更發現，他們不論做什麼事，一旦下定決心，就可以持之以恆，不會輕易更改；不像有些人，總有許多藉口來寬貸自己。這事雖小，但是見微知著，所以我覺得社會還是公平的，不管是不是世胄躡高位，

在這個時代，成功者都有一定的特質，很少是浪得虛名的。

不敢吃苦，甚至反對吃苦，我覺得是當前教育最大的迷思。所謂「苦其心智，勞其筋骨，餓其體膚，空乏其身，行拂亂其所為，所以動心忍性，增益其所不能」，孩子們如果不經過一些心性體力上的磨練，將來怎麼擔得起大時代的責任呢？這一節介紹的功法是跌岔升降裡最辛

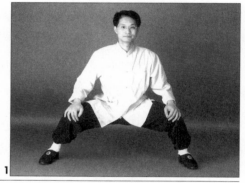

苦，也最難的部分。心要靜，身體要放鬆，酸痛過去，智慧就開了。這不是說說就能體會的，一定得從肢體當中實際體驗，您可別輕易放棄了。

## 【動作】跌岔升降之開胯起身
## 【說明】

這個動作是在訓練我們掌握身體重心的移轉變化，經由身體的起降，與由低姿勢大開馬步的動作練習，讓踝、膝、胯等關節達到深度的開展。除了增加腿部的韌性與力量，也可以增加腰部的靈活與身體的敏捷度。此外，這個動作最大的挑戰是由單腳坐姿直接起身至馬步蹲姿，所以必須配合腰及上半身的肢體擺動，藉由旋轉的離心力順勢而起，對上

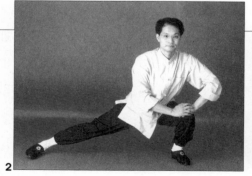

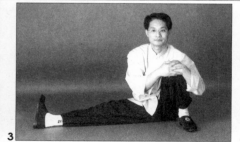

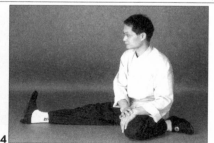

半身的筋骨、脊椎與脊背的氣血流通，有極大的助益；對於消除身體上部僵硬，更有意想不到的效果。

**【做法】**

1. 準備動作：全身放鬆，兩腳平行張開成大開馬步，雙手扶膝，下蹲至大腿平抬，上身保持百會與會陰成垂直線（如圖一）。

2. 身體重心左移，落在左腿，右手搭著左手背，疊放在左膝蓋上，成大弓步（如圖二）。

3. 從脊椎、腰椎、臀部依序放鬆，並緩緩坐下（如圖三），同時將左腳膝蓋向前內側翻轉落地，右腿伸直，腳尖朝上（如圖四）。

4. 兩手向前自然伸直，左手掌心向上，右手掌心向下，以腰部帶動身體以逆時針方向旋轉，轉至正面時，同時提會陰、收小腹，順勢起臀部（如圖五、圖六）。

5. 收雙手於左膝蓋上，使重心落在左腿；再將重心中移，成平抬腿，回復到準備動作（如圖七與圖一）。再從身體向右旋轉，使重心落在右腿開始做起。原理原則同上。如此左右來回各做十二次。

**【關鍵及要領】**

1. 當重心移動，落在左腿或右腿時，大腿要盡量保持與地面水平。腰胯放鬆，臀部坐下或起來時，依個人的筋骨鬆柔度來做。這個動作有很多人做不到，不要太勉強。動作宜緩宜慢，以免拉傷。

2. 起身的動作應該順著腰部、手部的旋轉離心力，藉力使力，配合提會陰，使臀部一躍而起。初學者不易掌握要訣，多練習幾次就可以輕鬆自在。

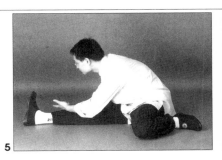

5

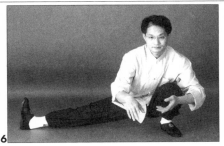

6

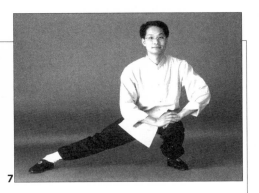

7

引體功法

# 肢體解放　回歸心靈原鄉

身體應該是自由的，就像心靈必須自由，才能發揮無窮的創造力；身體必須自由，才能成為心靈可以徜徉可以依靠的甘美之鄉。可是許多人身上卻帶著層層枷鎖。這枷鎖有些是有形的，就像某些衣飾穿著；有些則是無形的，這就包括各種被扭曲的身體概念，以及疾病。

許多朋友在練習太極導引一段時間之後，身上反而出現一些小毛病。除了有些是運動本來就會造成的暫時性肌肉酸痛，還有一部分是身體裡邊的舊傷，被這套細密深層的運動給逼出來了。這些舊傷有的是自己知道的，只因年深日久給忘了；有些則是長期潛伏，自己並不知道，運動之後提早引發出來。學員碰到這些問題，我都會告訴他們說，舊傷

復發，趁身體條件還可以，趁早讓它重新癒合；潛伏的疾病提早發作，那也是給自己早期發現、早期治療的機會。對健康大計來說，兩者都是有益的。

其實，透過深層的運動而讓身體發病，我覺得這就是第一階段的身體解放。把長期鬱積的惡濁之氣逼出來，還給身體一個乾淨清明的環境，身體自然清爽暢快，那不是解放是什麼？

很奇妙的，太極導引除了用這種方式還給身體健康，它同時也可以解開長期綁縛在身體上的各種思想觀念。很多人其實並未察覺自己的身體概念是有偏差的，比方說總嫌惡自己的身材不夠完美；或覺得身體是慾望之壑，所以是不潔的。透過循序漸進的導引運動，學習用開放的、專注的心情，傾聽

每一個關節、注視每一寸肌膚，與身體做深密的對話溝通，慢慢的，這些束縛都可以消解冰釋。有些原本拘謹的學員變得時時想要跳舞了，有些女性學員從此坦然接受自己的身材，愉快的嘗試過去不敢嘗試的衣著打扮。

老祖宗把人體看成是小宇宙，是莊嚴的、神聖的，導引運動只是把這些概念具體化而已。這一節介紹的正式旋腕轉臂，是一套密緻的身體解放程式，且沈入其中，慢慢享受身體的喜悅吧！

### 【動作】正式旋腕轉臂

### 【說明】

旋腕轉臂就是旋轉腕、肘、肩三個關節，再配合丹田內轉而啓動全身的氣機循環，而形成連綿不絕的引體動作。先由丹田而腹部、胸部的循序收縮，加上肩、頸、百會及手臂的無限延伸，使身體內部如波浪之推送起伏。這個動作外轉肢體關節、內絞五臟六腑；調動氣血，近及心、肝、脾、腎四臟，遠至髮、指、舌、齒四梢。藉著一波接著一波的身體內部轉動，蓄積強大的內勁，產生驚人的爆

發力；而且能引動身體內部不隨意肌的自我按摩，導氣遍於肌膚，與筋骨活動聲息相應、一氣呵成。有促進新陳代謝、增強免疫系統與泌尿系統的功能；也可以治療腸胃疾病，增進食慾；對各種婦女病也有明顯的療效。

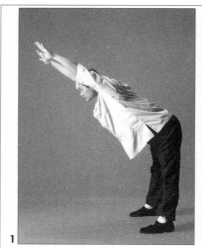
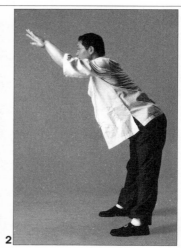

**【做法】**

（一）

1.準備動作：兩腳張開與肩同寬。雙手及腰椎、胸椎、頸椎一節一節依序往前方斜向延伸（如圖一）。

2.身體慢慢回正（如圖二），手掌、小臂、手肘順勢收回，並漸次相合於面前（如圖三）。

3.手臂由內向外翻轉，掌背相貼（如圖四），再向身體內側旋腕轉臂（如圖五、圖六），而使雙手沿貼胸部

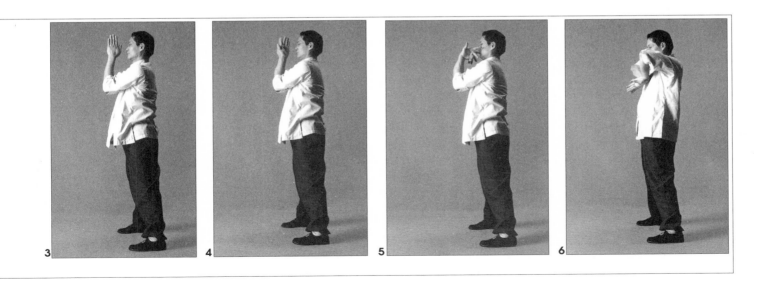

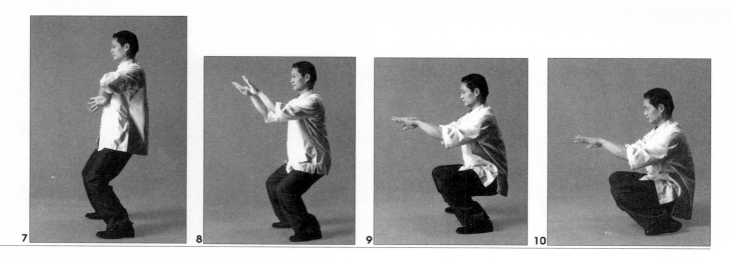

慢慢下滑，並使身體順勢下沈至平抬腿，雙手平伸，掌心朝下（如圖七至圖九），並完全蹲下或坐下（如圖十至圖十二）。

4.雙手微微觸地，翻掌如水中撈物，再將手臂往前延伸平抬，掌心向上，腳成平抬腿（如圖十二至圖十四）。

（二）

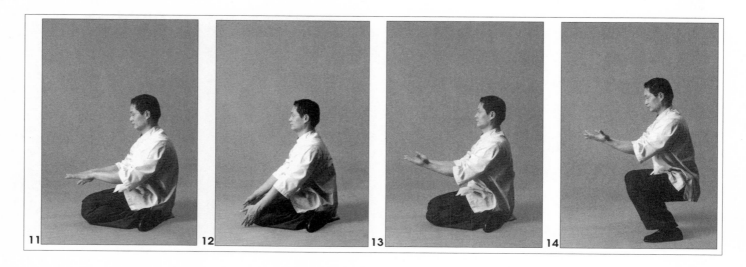

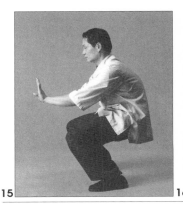 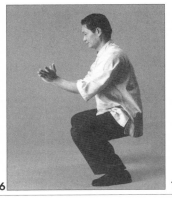 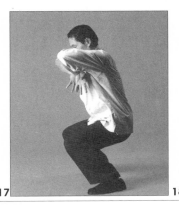 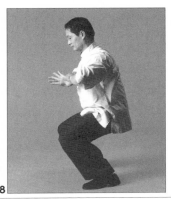

15　　　　16　　　　17　　　　18

1. 翻掌、坐腕，提會陰、收小腹（即丹田處）、吸氣（如圖十五），再接著旋腕（如圖十六）、突掌（如圖十七）、舒指、吐氣（吹氣出，如圖十八）。舒指時氣落回丹田（小腹放大，如圖十九）。

2. 翻掌、坐腕、提會陰、收腹部（中腕穴處）、吸氣，成高蹲姿。再接著旋腕、突掌、舒指、吐氣（呼氣出）。舒指時氣落回丹田，小腹放大（如圖二十至圖二十三）。

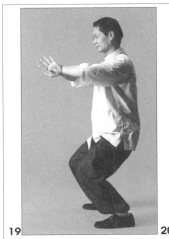 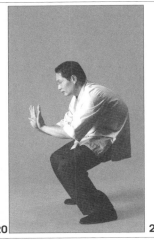 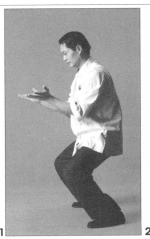 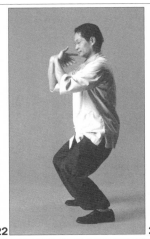 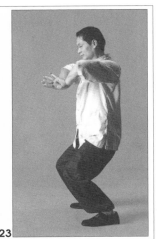

19　　　　20　　　　21　　　　22　　　　23

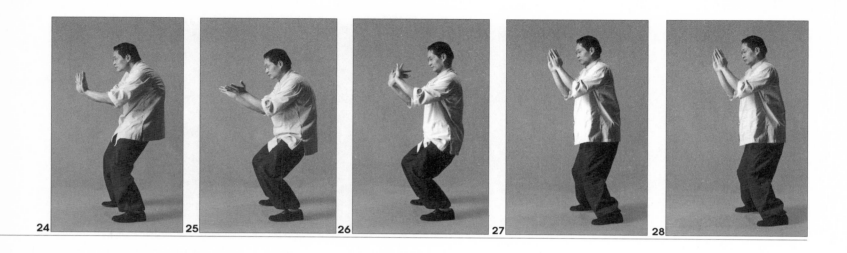

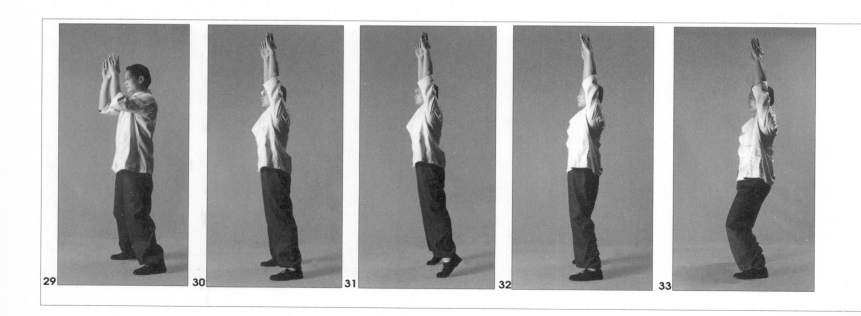

3.翻掌、坐腕、提會陰、收胸部（含胸拔背）、吸氣，再繼續旋腕、突掌、舒指向上、吐氣（呵氣出，如圖二十四至圖二十八）。舒指時氣落回丹田，身體則緩緩站立，並且帶動手臂向上延伸至不能延伸時，手心相對，提腳跟，使手指與腳趾向上下兩端極度延伸（如圖二十九至圖三十一）。

（三）

1.落腳跟，使身體緩緩後仰成仰弧狀，雙手在耳際旋腕、突掌、舒指，並向身體前方延伸（此時身體仍成仰弧狀，如圖三十二至圖三十七）。

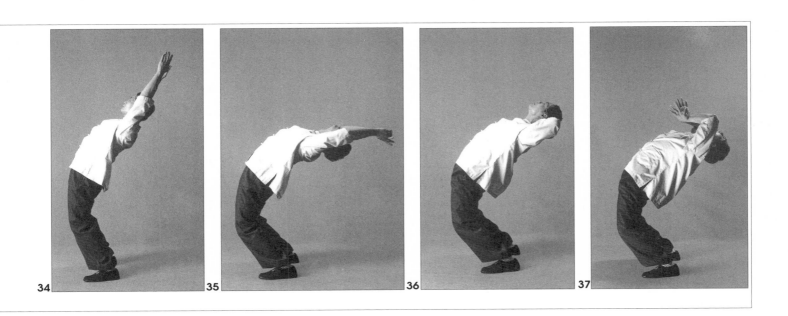

2.將頭、頸、大椎至第一、二節脊椎依序上仰，腰椎以下仍然呈弧線上仰（如圖三十八、圖三十九）。

3.緩緩收胯、收小腹，使百會與會陰成一直線。雙手順勢向前延伸（如圖四十至圖四十二），回復準備動作。

4.以上是爲一次。反復練習十二次。

【關鍵及要領】

1.此動作呼吸法採急吸慢吐。動作（二）之1的吐氣時，發「吹」聲；（二）之2之吐氣發「呼」聲，（二）之3發「呵」聲。吐氣時，以勿使耳聞其聲爲原則。動作宜緩宜慢。

2.提會陰時，配合坐腕動作，分別收小腹（如圖十五）、腹部（約在胃處，如圖二十）、胸部（如圖二十四）。旋腕、突掌、舒指時，氣沿著尾閭、夾脊至玉枕，由後往上環繞至腹部，再落回丹田。

3.本功法呼吸部分較爲複雜，初學者自然呼吸即可；如欲配合呼吸而達到更深層的練習，仍需老師指導。

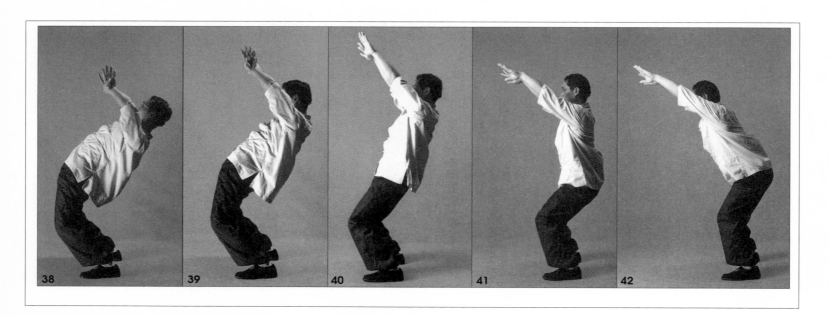

38　39　40　41　42

# 肢體自由　如風行水流

一九九九年農曆春節前，時報會館宴請全部老師與相關工作人員。我在酒酣耳熱之際，一時興起，就隨著那卡西的現場演奏，用太極導引打了一套拳。對我來說，那是稀鬆平常的一件事，不須事前排練演習，音樂響起，肢體就如風行水流一樣自由自在；行所當行，止於當止。平時上課，我們都把太極導引當作運動，大家也都知道雲門舞集從太極導引的肢體開發得到靈感，而連續推出「水月」與「焚松」兩部作品；但沒有親眼目睹，大家還是無法想像太極導引也可以展現舞蹈的美感。

根據《呂氏春秋》的記載，堯的時代，為了解除治水大業給百姓帶來的身心疲困，於是摹倣動物的身形動作，而有了舞蹈的雛形。這些摹倣動物的肢體動作，後來不僅成為中國舞蹈的重要源頭，也慢慢發展為中國武術的主要宗派。其實，在中國的身體概念裡頭，身體本來就不是固定型制的「器」，而是生機蓬勃，可發展、可創造的生命體；因此不論養生運動、舞蹈或武術，都是藉身體表現的創作形式而已。即如杜甫在〈觀公孫大娘弟子舞劍器行〉一詩所描述的：「昔有佳人公孫氏，一舞劍器動四方。」公孫大娘曾以劍器第一而擔任梨園侍女，可見在盛唐時期，武術也是舞蹈的一部分。

當然，就肢體作為一種創作的媒材來說，當身體從束縛當中獲得解放，身體的自由到了一定的境界，就可以從心所欲，舉手投足，都可以合節；不論舞蹈、運動、武術或戲劇表演，一通而百通，其

間並無區隔藩籬。所以我時常告訴學員說，身體的空間無限大，窮畢生之力，也未必玩賞得盡。而我在自己的身體開發經驗上往前瞭望，我就可以大膽揣想，身體真有可能像流體一樣自由自在而不受拘限的。

從太極導引入門，初學者就已經踏進肢體開發的門檻了，這是一條漫長而辛苦，卻步步都充滿喜悅的路途。這一節介紹的旋腕轉臂，就很明顯具備舞蹈的形貌了。且將身體放鬆，去揣摩身體律動的韻味吧！

## 【動作】側式旋腕轉臂
## 【說明】

側式的旋腕轉臂，可以左右兩種形式交換旋轉，運動腕、肘、肩三大關節，將身體藉由一圈又一圈連綿不絕的旋轉律動，經由踝、膝、胯、腰、椎、頸、肩、肘、腕九大關節的串連，如同來福槍管的膛線一般，以一個圈又套著一個圈的拋物線形，斜向四十五度角旋轉推進，無限延伸；在身體內部，產生上下左右、虛實交叉的綿密變化，沿著脊背中心節節相推，觸即自轉，引即鬆拓。這個運動可以改善脊椎變形、身體僵硬、血液循環不良，以及內分泌失調的問題，並增強免疫功能。如果能夠運動到深層，更可以按摩內臟，促進新陳代謝，強化內部器官的功能。

## 【做法】

（一）

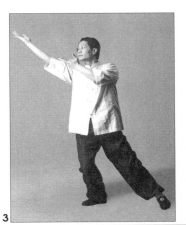

1.準備動作：身體向右前方斜傾，右腳前，左腳後。兩手掌心朝外，左右手一前一後朝右上方四十五度角延伸。重心落在右腳，右手臂與左腿成一直線（如圖一）。

2.身體以右腳為軸，經由踝、膝、胯、腰、椎、頸、腕、肘、肩九大關節緩緩向左旋轉，到身體面向正前方，同時左右手順勢翻轉成掌心朝上。手肘彎曲斜舉於面前，自然站立（如圖二至圖六）。

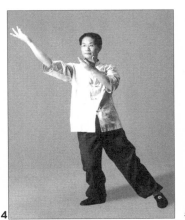

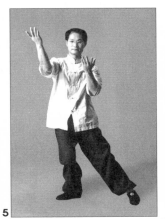

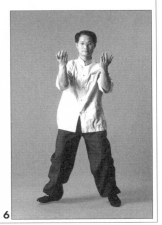

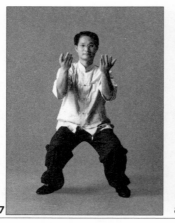 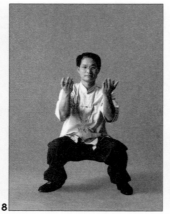 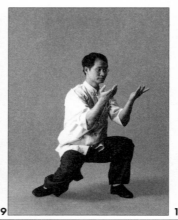 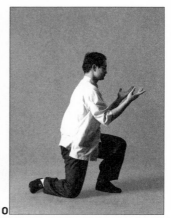

3.上半身保持原狀，同時鬆腰、坐胯至平抬腿（如圖七、圖八）。

4.身體緩緩左旋成高跪姿（如圖九、圖十），提會陰起身，重心落於左腳（如圖十一）。

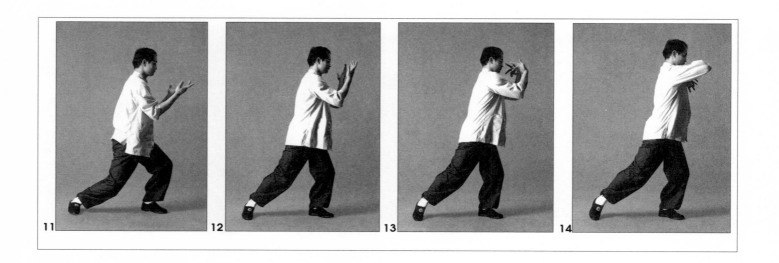

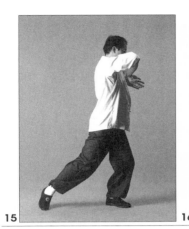
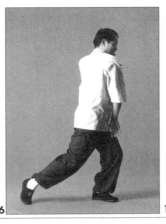
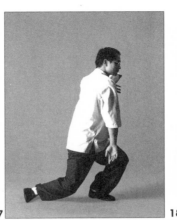
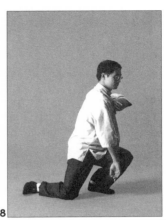

15  16  17  18

（二）

1.以左腳為軸，雙手臂由外往內翻轉內扣，右手臂及身體緩緩下沈，並經由踝、膝、胯、腰、椎、頸帶動身

　　體緩緩往右旋轉至坐姿，雙手掌心朝上，並置於膝蓋上（如圖十二至圖二十一）。

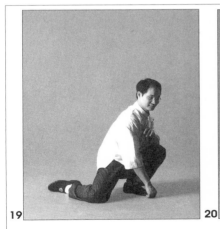
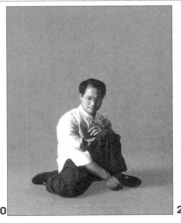
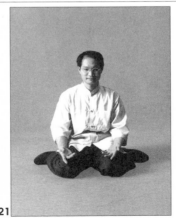

19  20  21

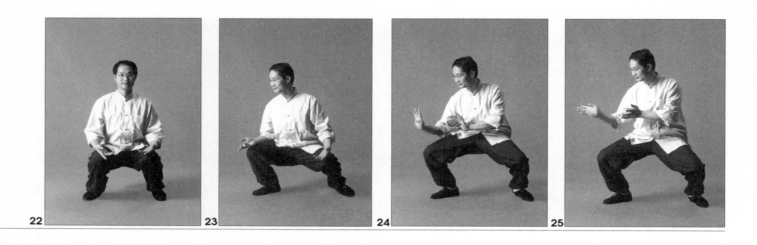

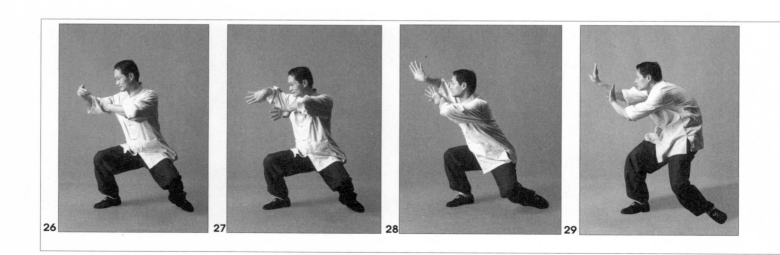

2.提會陰帶動兩膝向上翻起至平抬腿。百會與會陰成一直線（如圖二十二）。

3.身體緩緩面右，成右腳在前，左腳在後（如圖二十三）。

（三）

1.翻掌、坐腕，吸氣。提會陰、收小腹（即丹田處，如圖二十四）；再接著旋腕、突掌、舒指，吐氣（吹氣出）；同時氣落回丹田（此時小腹鼓起，如圖二十五至圖二十八）。

2.翻掌、坐腕，吸氣。提會陰、收腹部（即中腕穴處，如圖二十九）；繼續向右前方四十五度角旋轉延伸。再接著旋腕、突掌、舒指，吐氣（呼氣出）；同時氣落回丹田（此時小腹鼓大，如圖三十至圖三十三）。

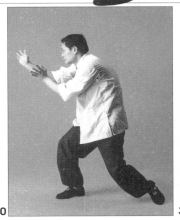
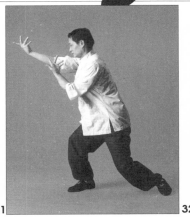
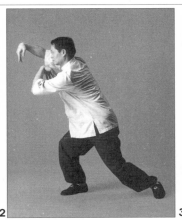
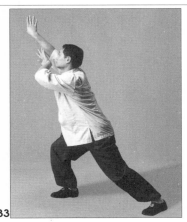

30　31　32　33

3.翻掌、坐腕，吸氣。提會陰、收胸部（含胸拔背，如圖三十四）；繼續旋腕、突掌、舒指，吐氣（呵氣出）。雙手一前一後，向右斜前方遠處延伸，恢復準備動作（如圖三十五至圖三十七）。

4.再由身體帶動九大關節緩緩向左旋轉到正前方，依做法（二）、（三）之要領，身體朝向右方再做三次旋腕轉臂。

5.左右邊各做十二次。

## 【關鍵及要領】

1.（三）之1、2、3三次提會陰時，配合坐腕動作，分別收小腹、腹部（約在胃部）、胸部。旋腕、突掌、舒指時，氣沿著尾閭、夾脊至玉枕，貼背而上；環繞至腹部，再落回丹田。

2.雙手往斜向四十五度角延伸時，雙手與後腳始終維持一直線。

3.運動中，身體內部如同一個圈繞著一個圈往上旋轉的螺旋形體，就如來福槍管內的膛線一般。

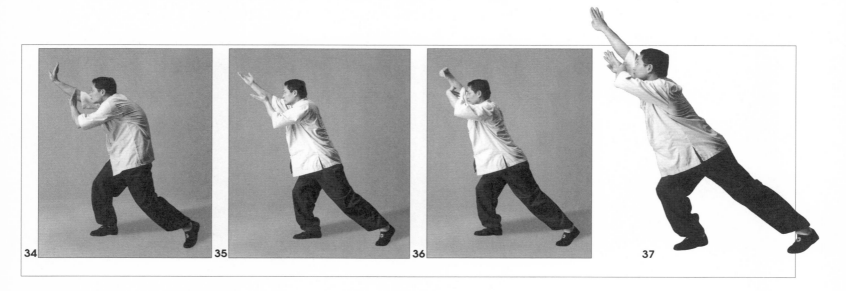

34　　35　　36　　37

# 我歌月徘徊　我舞影凌亂

聽說最近幾年有一套名為戴尼提（Dianetics）的心理自我調節技術，創始人羅恩·賀伯特（L. RonHubbard）曾經在東方長期旅行，受到佛教等東方思想的影響，據此發展出一套細密的心理治療技術，把潛藏在生命底層的「印痕」清除，讓人成為「清新者」。聽朋友引述這套方法的某些細節時，我告訴他說，這就是西方人令人嘆服的地方，東方人其實有很多好東西，可惜不懂得建立有系統的方法，讓這些好東西落實為可以廣泛使用的技術。不過，自從接觸太極導引之後，我發現因為它講究「致虛極、守靜篤」的定、靜功夫，只要經過好好整理，它其實就是一套最好的身心自我調整技術。

我在教學之暇自己靜下來練拳的時候，意守丹田、心神凝斂，身體跟心靈處在完全放鬆的狀態，常常就進入一個如煙如霧的情境；或幻或夢、忽而立於高峰之上，忽而如在雲端之顛。我後來發現，許多人也跟我一樣；甚至有些初學者入門不久，只要夠靜夠鬆，也會在運動中發生不覺而哭，不覺而笑的現象。所以它並沒有功夫深淺的問題；而且，不僅在運動當中會如此，回到平時生活，很多沈積已久的情緒也會莫名其妙的被勾引出來。就像許多潛伏的身體毛病會被太極導引釣出來一樣，心理的陰影舊傷，也會一一浮現。我形容這就好比我們清掃房屋，不動則已，一動就是灰塵滿天飛。

不論是心理或生理的沈痾舊恙，被勾引出來了，就給自己重新治療的機會。除非抱著鴕鳥心

態，不敢正視自己的問題。現在我的身體很敏感，我的心也變得非常敏感；而這敏感不是病態的多愁善感，而是清楚察覺、快速調整的功夫。我是凡夫俗子，也有喜怒哀樂好惡欲，但是當種種情緒襲上心頭的時候，我可以清楚知道：它來了！看到它來了，看到它在我的心裡翻攪，我的心已經建立完善的防禦系統，它就傷不到我。所謂喜怒哀樂不入於中，不是沒有七情六慾，而是不會受到它的擺佈作弄；哀而不傷、樂亦不傷，這才是心靈的究竟解脫。

把太極導引當作生活，它真的是一種最上乘的身心享受。這一節要介紹旋腰轉脊，這個動作時常讓我想起李白的〈月下獨酌〉：「我歌月徘徊，我舞影凌亂。」自我追尋與自我解放，妙在其中矣！

## 【動作】旋腰轉脊
## 【說明】

旋腰轉脊是以身為車輪、腰為軸，以旋轉腰部而帶動脊椎、頸椎；又以兩手為兩極，上下交替、陰陽相生，以牽引身體做大幅度的螺旋伸展。這個動作可以矯正脊椎，對胸椎、腰椎骨折，腰椎間盤損傷，都有自療的功效。也可以迅速解除姿勢不良所致的腰酸背痛，並消除手臂活動障礙及肩背酸痛、麻木與風濕等宿疾。

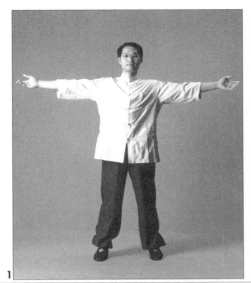

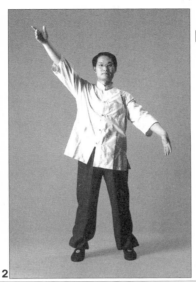

【做法】

1. 準備動作：兩腳張開與肩同寬，腳尖微微內扣，兩手臂緩緩張開延伸，以右手往上畫弧、左手往下畫弧至右手在上、左手在下，在胸前交叉抱肩（如圖一至圖五）。

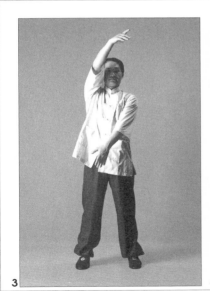

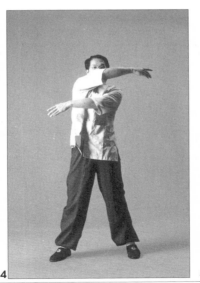

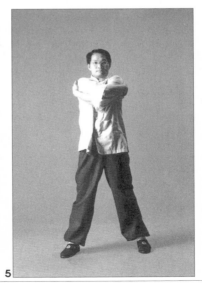

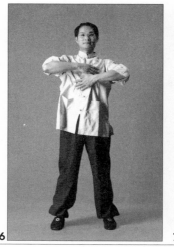

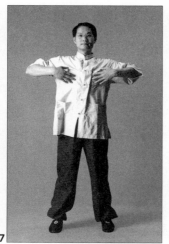

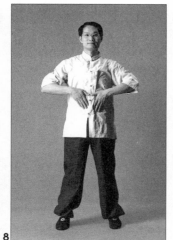

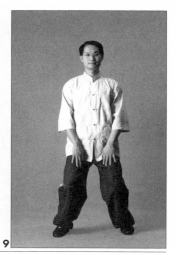

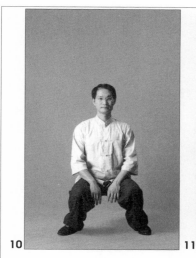

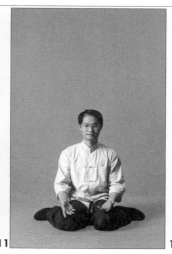

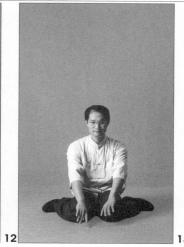

2.雙手自然分開，並沿貼著身體緩緩下滑，同時鬆腰、坐胯，身體緩緩下沈至蹲姿或坐姿。翻手掌朝上置於膝蓋上（如圖六至圖十一）。

3.翻掌握拳，沿著大腿兩側，旋繞至背脊處，大拇指盡量頂住膏肓穴。此時身體打直，百會慢慢往上頂，使百會與會陰成一直線，然後由百會慢慢往上頂，把身體上提到平抬腿（如圖十二至圖十七）。

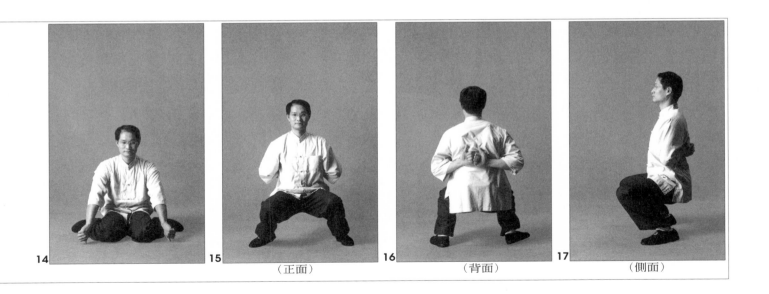

14

15 （正面）

16 （背面）

17 （側面）

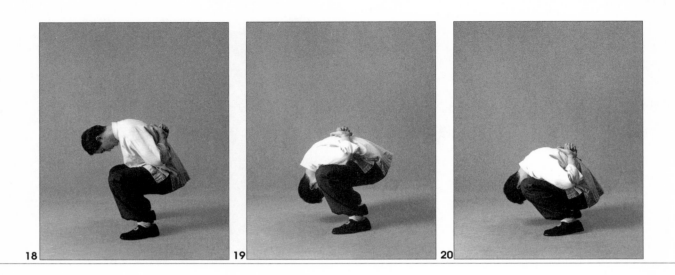

4.身體往前彎，眼睛盡量往後（會陰處）看，延伸彎曲頸椎、脊椎，並慢慢將身體蹲到最低（如圖十八至圖
　　二十）。

5.慢慢起身至平抬腿，身體打直使百會與會陰再成一直線（如圖二十一至圖二十六）。

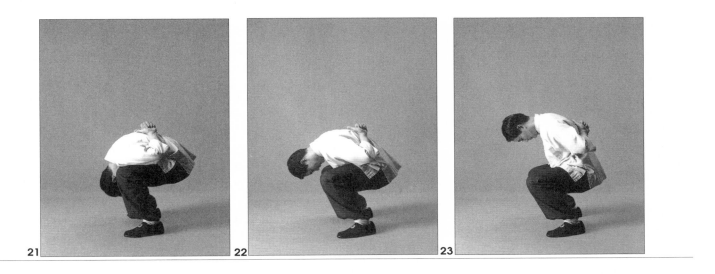

21　　　　　　　　　　　　22　　　　　　　　　　　　23

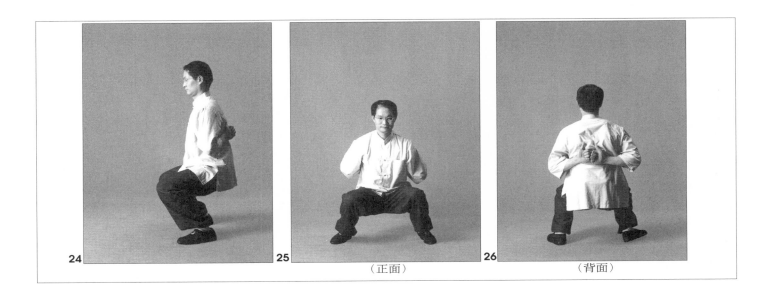

24　　　　　　　　　　　　25　　　　（正面）　　　　26　　　　（背面）

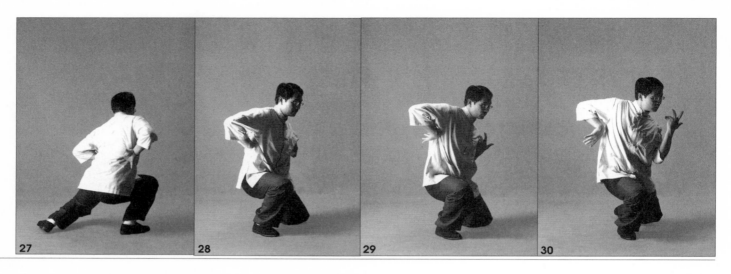

6.重心移向右腿，以腰帶動身體向右旋轉，提會陰。

7.左手由左肩窩處向左旋轉伸直，掌心朝上；同時右手由右肩窩處向右旋出，掌心朝下至雙手成水平直線，

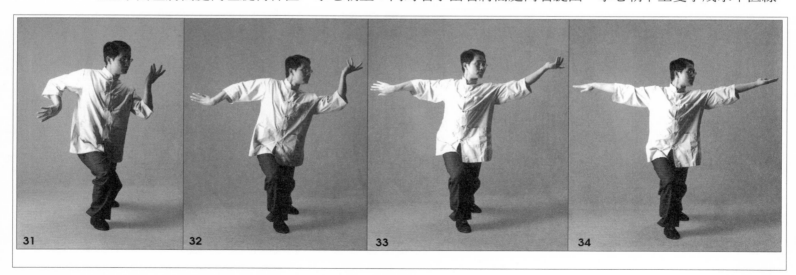

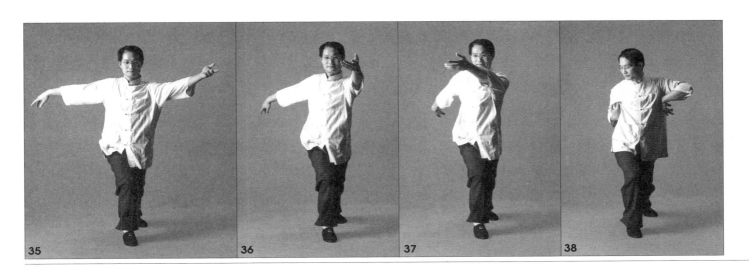

使手腳成 T 字形，眼睛平視左手中指尖（如圖二十七至圖三十四）。

8.再以腰椎、胸椎、頸椎旋轉帶動雙手一前一後，經腋下旋轉至雙手臂平伸（如圖三十五至圖四十二）。

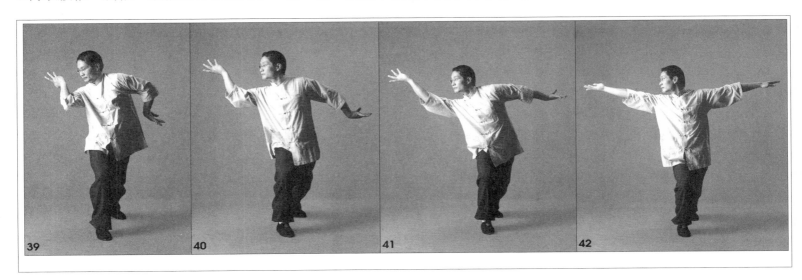

9.右手掌心朝上，左手掌心朝下，身體緩緩向左旋轉到正面站直，同時帶動右手向上畫弧、左手向下畫弧至
　右手在上、左手在下的姿勢在胸前交叉抱肩（如圖四十三至圖四十六），回復至圖五動作。

10.左邊要領如上。左右各做一遍是為一次。反復練習十二次。

【 關鍵及要領 】

1.雙手交叉抱肩時，盡量含胸，使兩手指往極限處抱住背後。

2.雙手旋轉至左右伸直時，雙手盡量往兩端延伸，身體亦配合向兩側拓開。全身放鬆，切忌用力，因為一用
　力就會僵硬。

3.動作圖十二至圖十五，翻掌握拳環繞至後背脊處時，須沈肩，將手臂放鬆。

4.當雙手臂由T字水平恢復至抱胸的過程中，雙手臂應盡量往上下兩端延伸畫圓，再緩緩收束至交叉抱肩的
　圖五動作。

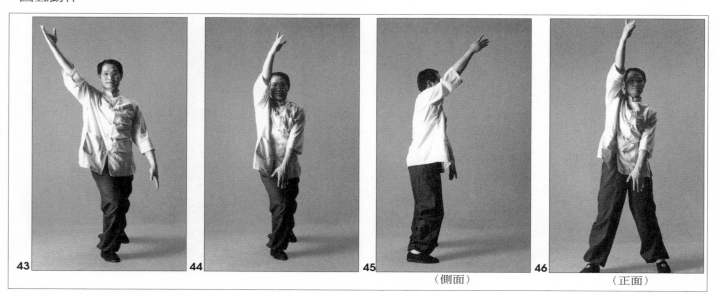

43　　　　　44　　　　　45 （側面）　　　46 （正面）

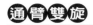

# 是舞臺　也是絲竹管絃

中國武術在世界各民族的健身術之中，具有特殊的色彩。即使到今天，還能吸引許多人士的興趣。這當然是因爲中國武術從一開始，就在健身防身的功能之外，還具備其他的面貌，而在古代中國社會生活，扮演多重的角色。我們過去也談過，正因爲它跟舞蹈同出一源，所以它可以成爲攻擊防守、克敵制勝的利器，也可以成爲修道學佛之人反身內觀的媒介，或是躍上舞台，成爲舞蹈表演的技法。上自王公貴族，下至販夫走卒，只要有興趣，人人都可以在武術世界裡，找到合乎身分品味的門道，此所以它能歷久不衰，永遠受到人們的歡迎。

不過，在現代社會裡，武術的功能與表現應該注入更新的詮釋，才能與時代生活結合，滿足現代人的需求。當然，就如同過去中國武術可以滿足社會各階層的需求一樣，現代武術也可以在適當的轉化之後，化身千萬，成爲新時代的全民運動。由於中國武術本來就不只是強調功法拳術，包括修身齊家，乃至治國平天下的經世之學，都包含其中。所以我認爲，現代武術家也必須通過完整的社會歷練，在士農工商各行各業與社會直接往來，在拳術功法之外，同時修習動心忍性、經緯天下的功夫。有一句拳諺說：「練拳不練功，到老一場空。」如果說「拳」代表有形的身體鍛練，「功」就是指立身處世無形的心靈鍛練了，基本上兩者是不可能劃分爲二的。這種身心一體的修習法則，其實就是一種生活方式，也是一種生命的態度。

我們推廣導引，就是抱著這種心情。我一再強調，中國傳統體育的內涵深厚，因為它不只是一種身體思維，它也是一種生命哲學。這一節介紹的通臂雙旋，要帶領您藉著全身的旋轉摺疊，體驗身體與心靈緊密結合的關係。

**【動作】通臂雙旋**

**【說明】**

藉由雙肩雙肘的旋轉，帶動胸背折疊及腰部扭轉，上至肺腑，下至兩腎，加上踝、膝、胯、腰、椎、頸關節的旋轉，全身上下起伏，開身體所不能開、拓身體所不能拓，讓身體有如經歷由外到內的解剖過程，讓久已悶藏在腑臟各處的濁氣一吐而盡，使心胸豁然開朗。透過上下身軀的旋轉，使得周身筋骨如釋重負；在交叉絞轉與前翻後仰的變化之中，身體即可譜出輕靈舒暢的和諧樂章。

這個動作可以強化心肺及腎功能，並改善腰、背脊、肩膀疼痛的症狀；對於四十肩、五十肩也有顯著的療效。想要消除身上多餘的脂肪，恢復均勻的身材，這個運動也是明顯有益的。

 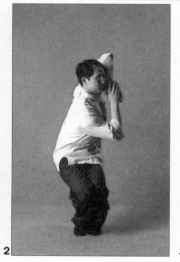 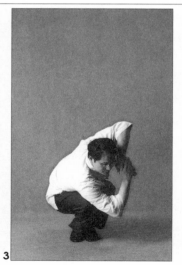 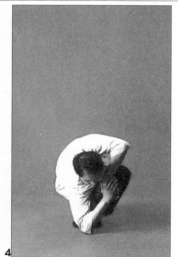

**【做法】**（以右旋為例）

1.準備動作：雙腳合併，身體旋轉到左面，以右手扣住左手，斜放胸前。以左手肘在上、右手肘在下，兩手
 肘成一斜線，置於胸前約五公分（如圖一）。

2.身體緩緩下沉至最低蹲姿，同時右肘尖盡量觸地，使右肩胛骨拓開（如圖二至圖四）。

3.以腰為軸，身體右旋，同時左右肘尖交換高低位置，以左手肘盡量觸地，並拓開左肩胛骨，身體持續左旋
 （如圖五、圖六）。

4.以左肩帶動左手肘往右再往上掀起，同時提會陰，尾閭往前推送（如圖七、圖八），身體順勢上起至左肘

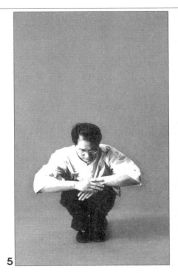
5

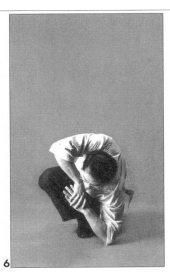
6

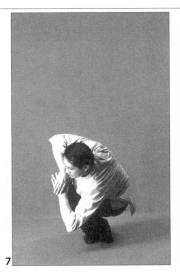
7

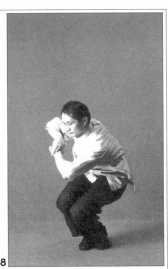
8

尖在上、右肘尖在下，兩肘相對，小臂成一直線盡量拓開左肩胛骨，身體緩緩旋轉面右（如圖九、圖十）。

5.以兩肩帶動，左右肘尖在同一直線上，一上一下交換高低位置至左肘尖在下，右肘尖在上（如圖十一、圖十二）。

6.以右肩帶動身體微微後仰並緩緩向左旋轉，而使右肘於頭頂往左後方旋轉畫圓，右肘尖在上，左肘尖在下，左旋面左（如圖十三至圖十五）。

7.以兩肩帶動左手肘往上，右手肘往下斜放於胸前，身體同樣面左（如圖十六、圖十七）。

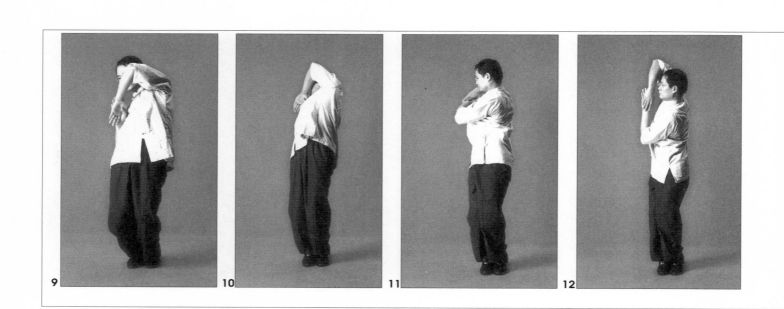

8.回復至準備動作。至此是爲一次。

9.若是左旋，所有準備動作左右相反，左手扣於右手之上。左右各做十二次。

**【 關鍵及要領 】**

1.動作中兩肘小臂均呈一直線置於胸前，只是或上或下的交疊互換。

2.動作至圖八身體順勢往上時，提會陰，將腹部往前推送再站立。

3.身體旋轉時，均須帶動踝、膝、胯、腰、椎、頸關節之依序旋轉。

4.本功法可維持自然呼吸。

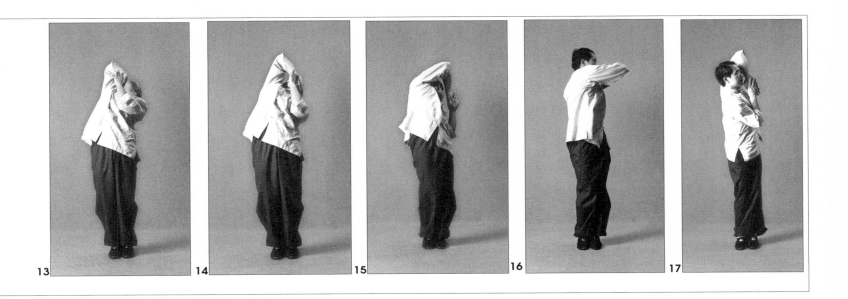

# 三多凶四多懼　用身體讀易經

《易經》有六十四卦，在每個卦的六個爻當中，第三、第四爻通常代表人生場域中的中壯年時期；在社會組織當中，則是中階幹部的位子。綜觀六十四卦的情境，這個位階通常是最凶險的。而這凶險，有些是大環境的因素，莫可奈何，遇到這個景況，只有繼續守住正道，靜待時機時勢轉變；有些則是內在因素，個人的品格性情跟環境互動起來，就產生微妙的變化，把局面搞得難以收拾；《易經》在這裡就會提醒我們反躬自省，看清自己的問題，把自己的侷限拋開了，唯變所適，乃能敬慎不敗。

其實，人到中年，或是一個人在組織裡頭爬到中階幹部的位子，所處的情境是雷同的。這時候是有點兒歷練、有點兒實力了，可是也背著不小的包袱。這個包袱有的是人情世故，有的是思想觀念，還有些是來自人性底層的恐懼、或是誘惑；當然，腦滿腸肥，身體健康通常也是此時此刻的一大累贅。所以，站在這個位子上，就得特別小心謹慎，否則時機時勢一到，你也無法往上攀登、繼續攻頂；再要不小心，就有急速墜落的危機。

從身體來讀《易經》，或用《易經》來解讀身體，第三爻、第四爻也剛好落在人體最麻煩的胯關節與腰關節。這兩個部位最難動到，又最容易囤積脂肪與雜穢之氣，很多病變都從這裡開始醞釀。腰胯能鬆，那就周身靈活、動靜自如了。這一節介紹的旋踝轉胯，是以腰為轉軸帶動全身旋轉，對增加腰與胯的靈活度，是很好的訓練。但是很多人因為

單腿的支撐力不夠，做不到兩下就搖搖擺擺跌下來；也可以試著躺下來，用身體做支撐，或許可以讓動作更確實而動到深層部位，效果其實是一樣的。

下肢體的旋轉。開拓腕、肘、肩、踝、膝、胯等關節，對腰部臟器進行深度按摩，可深達至腎。對於腿力與胯、襠的勁道訓練有良好的效果。

此外，這個動作可以疏通手三陰、手三陽，及足三陰、足三陽經脈。對於手部、腿部的風濕性關節炎，或手腳酸麻無力、受傷後遺症及常患抽筋者，都有明顯的治療效果。

【動作】旋踝轉胯

【說明】

這個動作是以腰為軸盤，由手腕、腳踝帶動上

【做法】（以旋轉右腳為例）

1.準備動作：右腳斜出向前，腳尖抵地，提腳跟，重心落在左腳。雙臂張開，掌心朝上（如圖一）。

2.抬右腳、重心沈於左腳（如圖二），以右腳跟帶動腳向內旋轉，經會陰再翻小腿向外畫圈，同時雙手經腋

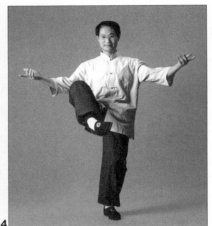
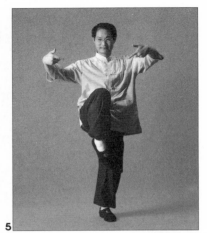

3

4

5

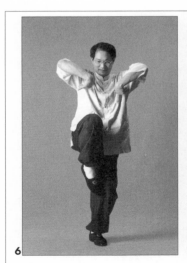
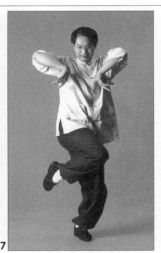
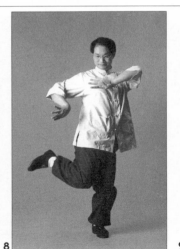
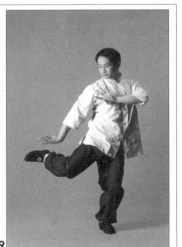

6

7

8

9

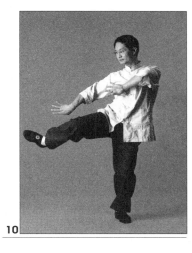

下由前往後旋腕轉臂畫圈，即完成第一次動作（如圖三至圖十四）。

3.反復旋轉十二圈之後，輕落腳跟，恢復準備動作。

4.旋左腳時，要領同上。

**【關鍵及要領】**

1.旋右腳時，重心落在左腳，左腳盡量下彎，以維持重心平衡。

2.腳轉至會陰而將外轉時，應帶動腰微微旋轉折疊，以動至腰隙。

3.手腳旋轉的幅度越大，越能開肩、胸與陰襠。

4.兩手翻轉的速度應與腰、腳配合，才能達到協調與平衡的效果。

5.左右各做十二次，初學者得依體能狀況左右各做六次。維持自然呼吸即可。

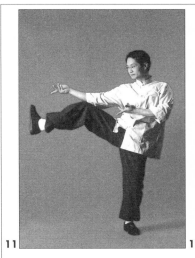
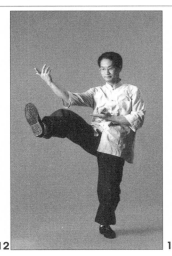
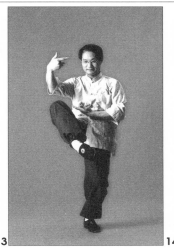
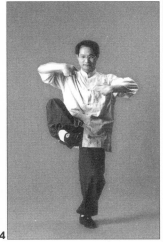

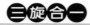 

# 你是楊柳你是風　你是陽光你是雲

我從前有一位房客是盲眼人，他雖然眼盲，心卻是通透明亮的。除了生活瑣事完全難不倒他，他對人的直觀感應也準確得讓人嘆服。我後來從太極導引體驗到人體的奧妙，再與這位房客的表現相應證，就更加相信身心互為表裡，身上的每一個細胞都會思考，都可以被啓發的道理。所以，當身上某個器官出現障礙，身體就會向內開發另一套替代系統；經過有系統的訓練，身體原本具有的多感官潛能，就會被一個一個喚醒過來。所謂心眼開了，所見所聞，花非花，是山水也不是山水。

導引的身心靈開啓程式，是透過細密的動作，先是牽動肉體表層的神經系統，然後漸漸進入經絡，再深入臟腑，乃至骨髓；這循序漸進的身體開發過程中，時時會湧出神清氣暢的美妙感覺。許多學員告訴我說，練習導引之後，頭腦越來越清楚了。這是因為身體與心靈的雜質都排除乾淨，那就好似清淨透澈的一方秋水，天光雲影，都可以清明照見。至於身體與心靈能開發到什麼程度？我相信那是一個不可思議的境界。聽說許多德行深厚的修行人具備天眼、他心、宿命等等神通，我想這不是不可能的。

當然，對一般人來說，先求健康，是基礎功夫。身體健康，等於就是解開身體的第一道枷鎖；重負既除，身心輕快，才能往下一個層次前進。這一節介紹的三旋合一是上乘功夫。收視反聽，潛入幽密的意念之中，肢體動作已經化為無形，你是楊

柳你是風，你是陽光你是雲，天寬地闊，你就是宇宙。

## 【動作】三旋合一
## 【說明】

　　經過各式引體動作的練習之後，九大關節鬆開，肌肉鬆透，全身氣機騰然，再配合三旋合一的動作，可使通身貫串一氣，身心靈合而爲一。這個動作主要是收斂外部的動盪之狀，醞釀內部雷霆萬鈞之勢，外無有象，其象在內。動作由外引內，由大至小，將外形的肢體動作導入體內，使其動盪乎內。經由無形無象、其大無外、其小無內的

旋踝轉胯、旋腰轉脊、旋腕轉臂、三旋合一的內化過程，體會天地人歸之於一的道體妙境，外表氣定神閒、風平浪靜，內裡卻是波濤洶湧、氣勢如虹。收斂入骨、引氣入身體深層部位，意到而氣到，如植物之生機蓬勃，動中猶靜、靜中猶動；散如雲霧無邊，聚如微塵之毫末。身體時而折疊、時而扭轉、時而延伸；起如潮生、落如潮退，如風吹楊柳之輕靈自在，無外形之典要，唯變所適、斐然成章。小宇宙之太極圖象，盡在其中矣。

## 【做法】

1.準備動作：兩腳自然張開與肩同寬，全身放鬆，雙手自然下垂，掌心朝後，兩眼垂簾（如圖一）。

2.身體緩緩左旋，重心逐漸落在左腳（如圖二至圖五）。

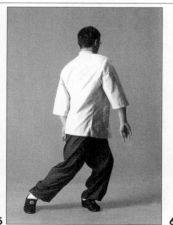
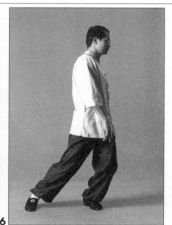
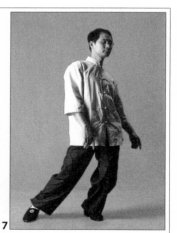

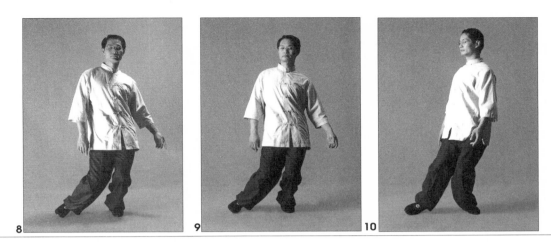

3.以左腳踝、膝、胯、腰、椎、頸向右順序旋轉，吸氣；同時左手由後往前、右手由前往後，依腕、肘、肩順序旋轉（如圖六至圖十二）；重心逐漸右移，落在右腳，身體也緩緩右旋，吐氣（如圖十三、圖十四）。

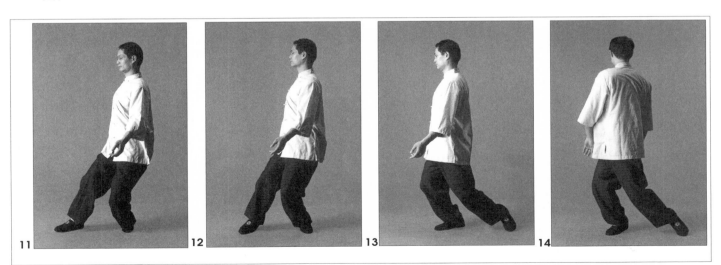

4.再由右腳依踝、膝、胯、腰、椎、頸向左順序旋轉，吸氣；同時左手由前往後，右手由後往前，依腕、肘、肩順序旋轉（如圖十五至圖十八）；重心緩緩左移，落在左腳，身體也緩緩轉向左邊，吐氣（回復如圖四）。

5.至此是爲一次。

## 【 關鍵及要領 】

1.身體從湧泉穴開始轉動時，提會陰，心神內斂、收視反聽；切忌急促浮躁。

2.全身放鬆，以意念帶動身體旋轉。上述動作要領涵蓋旋腕轉臂、旋腰轉脊、旋踝轉胯的旋轉原則，動到自由時，身體自在擺動，並無固定不變的招式。

3.此動作次數不拘，視個人需求自由調整。

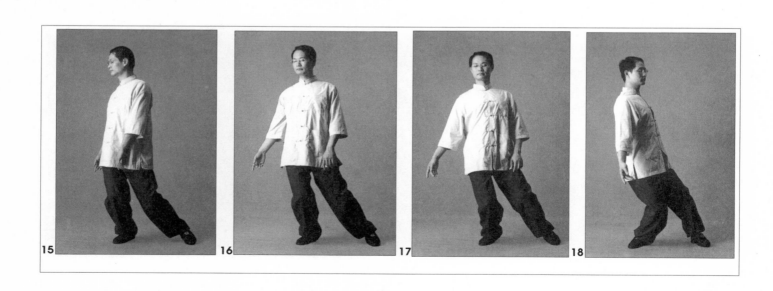

導氣

# 柔性動能 爭天地之氣

兩性平權的意識抬頭之後，女性逐漸掙脫傳統社會的種種枷鎖，在社會上的表現舞台就越來越多了；女性特質的優勢，也慢慢在各個領域彰顯出來。早就有預言說，二十一世紀將是女性的時代。我在推廣太極導引期間，發現女性學員的學習動力比男性學員積極得多；而她們在面對身體酸痛時表現的韌性與耐力，平均也優於男性。雖然我身為男性，但我不得不承認：女性的柔性力量，將全面主導下一世紀的人類走向。

《易經・坤卦》對女性特質有精闢的分析。《文言傳》所謂：「坤道其順乎，承天而時行。」就一語點出女性的普遍性格。歷來女性主義者最不服氣的就是這個「順」字，認為它有貶低女性的意思；事實上，面對險阻而能迂迴轉進，避開正面交鋒產生的衝突，利用形勢，順勢而為，這才是成事最難的部分。人類文明的發展總是繞了一大圈，才發現過去那套追求陽剛，以掠奪、宰制行之的模式，危害甚深；現代社會的運轉，需要溝通協調，與無微不至的關懷服務，正與女性特質相吻合。以我多年從事社會工作的觀察，多數女性的確比男性更具反省力與行動力。她們比較願意面對自己的弱點，對於道德理想的實踐，也比男性更能堅持；最重要的是，在付諸行動時，她們能包容、肯承擔。如果男性是夢想家，女性就是實事求是的實踐家。所以，女性主義大行其道，越來越多傑出女性冒出頭來，那也是得時勢之利，擋都擋不住的。

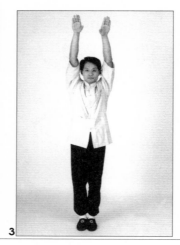
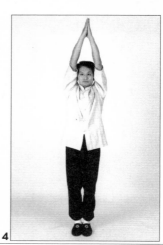

人要在天地間爭一口氣，再也不能靠巧取豪奪的蠻力；慢勻細長的文明發展，才是真功夫。不論是對待大宇宙還是小宇宙，道理都是一樣的。這一節介紹的呼吸以踵，講究的就是這番功夫，請您仔細體會。

## 【動作】呼吸以踵之一

### 【說明】

呼吸以踵的原則在古代的養生醫療體育中有許多論述，如五禽戲等道家養生功法，就有談到。這個功法與大周天的氣功相似，可看作是練氣功法的精華。《莊子》說：「真人之息以踵，眾人之息以喉。」一般人的呼吸僅止於喉息，所以呼吸很短促。近年來西方養生家也注意到呼吸可以改善身體機能，紛紛強調腹式呼吸。呼吸以踵是逆呼吸法，藉由動作的上下拉伸，讓氣經丹田、會陰，環繞而上尾閭，再循背脊而上，可調動手足三陽、三陰經，及陽維、陰蹻等經脈；通達內部臟腑，疏通任督二脈，強化呼吸系統與肺部功能，將呼吸量推到極限，擴散到四肢，使全身無處不呼吸；而使先天之氣與後天之氣相輔相成，氣機相交、沛然鼓盪，促進氣血暢通，強化肝臟解毒功能，延年益壽。

### 【做法】

1.準備動作：雙腳並攏，雙手自然下垂，掌心朝後，

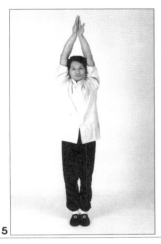 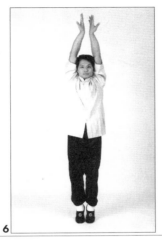 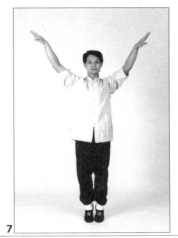 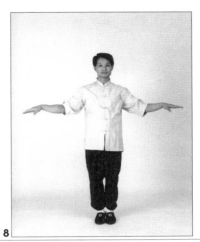

5　　　　　6　　　　　7　　　　　8

收下顎。百會（頭頂）與會陰（肛門與生殖器之間）相對成一直線，全身放鬆，自然呼吸（如圖一）。舌頂上顎，腳趾內扣，湧泉穴（腳底中心點）懸空，提會陰、收小腹，吸氣，雙手掌心朝下，雙手緩緩舉起，如從水中浮起（如圖二）。

2.持續呼吸，手繼續往上舉，並將兩側腋窩拓開，直到手臂完全舉起至耳側，手臂伸直，掌心朝內相對（如圖三、圖四）。

3.雙手掌翻轉至手背相對，繼續吸氣，身體持續往上延伸（如圖五）。

4.腳跟提起，雙手與身體往上延伸到極限，此時氣已吸滿，便轉為吐氣（如圖六）。腹部慢慢鼓大，兩

手臂如羽毛般自身體兩側緩緩飄下（如圖七）。兩手落至腰際時，腳跟亦隨之落地（此時胸腹的氣已被完全吐盡，如圖八）。雙手繼續由腰側往下落至大腿兩側並吐完丹田之氣，恢復自然呼吸，調息後回復到起式動作。

5.反復做十二次。

【關鍵及要領】

1.全身放鬆。氣的吐納必須遵循慢、勻、細、長的原則，切勿急促。肢體動作配合呼吸長短而調整其快慢速度。圖一到圖六為吸氣；圖七到圖八為吐氣。

2.吸氣時提會陰收小腹；吐氣時會陰放鬆腹部放大。

3.手背翻轉時（如圖五），帶動胸部微微拓開。

# 深呼吸　與天地相應與

在世紀交替的關口，社會上總是充滿不安的氛圍；再荒謬的社會事件，似乎都不能引起任何關心；大家寧可把熱情拿去瘋迷時裝、美食、休閒娛樂等等與生活實際相關的事務。關心時政的人士也許會覺得世風不古，人心糜爛；我倒不這麼憂心；其實，在不安的年代裡，維持正常的生活節奏是很重要的；日常生活儘管瑣碎，卻能給人片刻歡愉，這才是浮生裡最真實的幸福。

《易經‧需卦》九五爻也說了：「需於酒食，貞吉。」在等待、開發資源的階段，維持正常的生活軌跡，保持平常心，才能持久有恆；否則長時期把神經繃緊了，終有潰決之時。因此，不管時局景氣如何，小老百姓的責任，就是努力把日子過得好一

點，這可是古今不變的實情。

我們從歷史文獻看到，在春秋戰國這樣劇烈變動的時代裡，舊有的社會秩序崩坍，表面看來是道德沈淪、人心潰散的亂世景象；但其實，另一股重整的力量與更多元的可能性，卻在社會各階層流動醞釀。這個時期的人們並沒有變得比較頹廢，他們還是活得很認真，對生命實義的探索與思維如百花齊放，乃能為下一個世紀的開展，蓄積更豐沛的生機。就目前可見的文獻來看，中國最早提出導引養生術的概念，就在這個時期。導引術就是配合呼吸的運動方法。關於呼吸，《三代吉金文存》有一段話專門談行氣的法則：「吞則蓄，蓄則伸，伸則下，下則定，定則固，固則萌，萌則長，長則復，

復則天。天其本在上，地其本在下，順則生，逆則死。」它講的就是一個深呼吸的循環：將氣慢慢吸入腹部，再延伸到丹田；氣固定在丹田，就會萌生新氣，然後環繞背部向上運行，直達百會。

老祖宗這麼看重呼吸法，因為它是保持身心和諧的不二法門；也是人體小宇宙與大宇宙交感互動的主要媒介。《呂氏春秋》說：「形不動則精不流，精不流則氣鬱。」透過合適的運動，再配合深度的呼吸，「導氣令和，引體令柔」，打破身體的僵硬與心靈的禁錮，使周身充滿和諧之氣，自然是百病不生，心神安定，在不確定的時代裡，要維持自己的內在平衡，以及人際關係的和暢融洽，就很容易了。

春秋戰國百家爭鳴，是中國歷史上最活潑、最開放的時期。回過來看看我們這個多變的、價值多元的時代，不也是生機盎然嗎？儘管時機不好，我們這些小老百姓，也要各安天命，認真過日子，好好保養自己。這一節談的呼吸法動作很簡單，卻很實用；等車時、開會時，甚至在廚房工作的空檔，都可以拿來動一動。成長中的孩子老覺得睡不夠，上課總是昏昏沈沈的，老師若能在上課前利用幾分鐘的時間，帶著學生在窄小的座位前練習一下，對付瞌睡蟲是很有效的。深沈的呼吸，是給鬱悶的身體打開一扇大窗，空氣流通，大家的精神來了，工作與讀書的效率都會提高很多。

## 【動作】呼吸以踵之二
## 【說明】

呼吸以踵之一與之二原應合併為一式，但因全式動作從開始到結束必須在一息（即一呼一吸）之中完成，初學者的氣不夠長，為避免因為憋氣產生的胸悶，故而將此式拆做兩式。等到呼吸的練習久了，氣也夠長了，就可以將兩式做一式，一氣呵成。

呼吸以踵之二的動作與八段錦八個動作中的第一式「兩手托天理三焦」相似，透過這個動作而將身體兩側與腋下不斷拓開，連帶使肩胛骨與兩肋得到大量的開展，並且逐漸將呼吸訓練得越來越深沈。此外，這個動作可將背部、胸部到腳跟，做上下極度的延伸，並將手及胸部拓開，增加身體及胸

腔的空間，同時疏通手腳的十二條經脈，讓氣脈在全身暢通無阻。可以消除疲勞，增進肺臟、脾臟與腎臟的功能。每天做三十六次，可以改善不耐久站、後腳跟容易腫脹及至不能下床，或是腳常抽筋的宿疾；對於胸悶、五十肩也有立即的效果。

【做法】

1.準備動作：雙腳併攏，兩手掌心合併，手指 交叉，自然彎曲而落至腦後（如圖一）。

2.提會陰、收小腹，翻掌掌心朝上，並開始吸氣。慢慢拓胸而將手臂往上推舉（如圖二、圖三），到手臂伸直時，順勢帶動腳跟提起，繼續吸氣，並將身體持續往上延伸到不能再延伸（如圖四），此時氣已吸滿。

3.緩緩落下腳跟，開始吐氣，腹部也慢慢鼓大（如圖五）。待手臂落至腦後，並回復到準備動作時（如圖六至圖一），氣才全部吐盡。

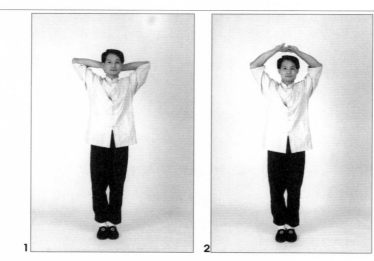
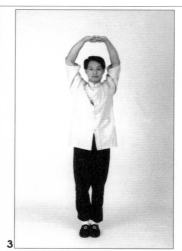

4.調息後恢復準備動作，反復做十二次。

## 【關鍵及要領】

1.全身放鬆，氣的吐納必須遵循慢、勻、細、長的原則，切勿急促。肢體動作配合呼吸長短而調節其速度快慢。

2.手放在腦後時，提會陰、收小腹，並開始吸氣。兩手向上推伸時，將胸腔拓開，持續吸氣。雙手完全打直，腳跟提起，身體成上下極度延伸時，將氣吸滿。

3.吐氣時腳跟著地，腹部放大。吸氣時，提會陰、收小腹。

4.身體始終保持在一條垂直線上。

5.初學者呼吸不夠深長，可以在氣吸滿時吐氣換氣，切勿憋氣。一段時日之後，自然能慢慢使呼吸量加深。

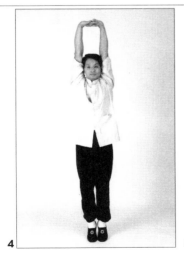

4

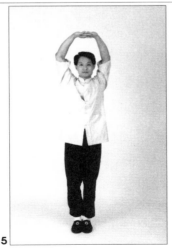

5

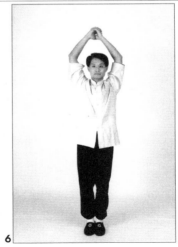

6

# 動靜開闔　天地自在我懷中

常有學員問我，練習太極導引，什麼時間、什麼地點最理想？基本上，我覺得對現代人而言，依自己的起居狀況，每天、甚至每個星期能抽出一段時間就地練習，就很不錯了，不必再刻意挑選時間地點。不過，人體既然是與天地相感的小宇宙，歷來養生家非常講究如何掌握最有利的時間地點，以接通天地之氣，提高練功的效力，這也是有科學根據的；我們推廣傳統體育，這個問題就不能略而不談了。然而，有關論述眾說紛紜、莫衷一是，我也只能根據我個人的體會，而將比較可信的說法歸納出來，給大家參考。但是，讀者也不必死守原則。要知道，唯變所適，不可為典要，現代生活有現代生活的節奏步調，選一個容易做到而能持之以恆的時間地點，才是最要緊的。

根據郭子儀家傳後代郭曉悟老前輩的說法，一天之中最適宜的練功時間，是子（二十三時至凌晨一時）、午（十一時至十三時）、卯（五時至七時）、酉（十七時至十九時）四個時段。因為這四個時辰分別代表四季，子時以應冬至，午時以應夏至，卯時以應春分，酉時以應秋分；和人體相對照，子屬腎水，為冬；午屬心火，為夏；卯屬肝木，為春；酉屬肺金，為秋；因為脾屬土，土旺四季，所以脾不主時。在這四個時辰練功，可以外採四季精華，內練五臟之真氣。

至於練功的方向，因為地球有南北兩極，受到地磁的影響，如果能坐北朝南，則是順著地磁的方

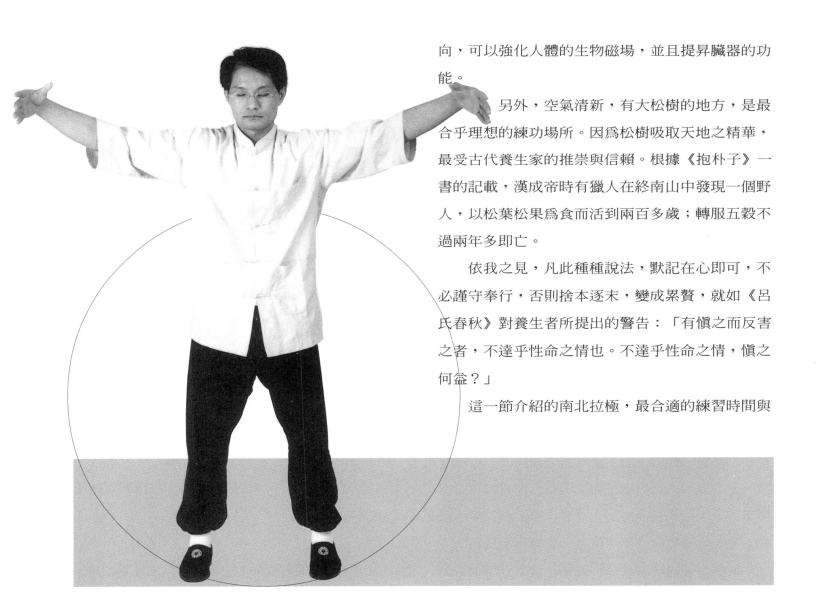

向，可以強化人體的生物磁場，並且提昇臟器的功能。

另外，空氣清新，有大松樹的地方，是最合乎理想的練功場所。因為松樹吸取天地之精華，最受古代養生家的推崇與信賴。根據《抱朴子》一書的記載，漢成帝時有獵人在終南山中發現一個野人，以松葉松果為食而活到兩百多歲；轉服五穀不過兩年多即亡。

依我之見，凡此種種說法，默記在心即可，不必謹守奉行，否則捨本逐末，變成累贅，就如《呂氏春秋》對養生者所提出的警告：「有愼之而反害之者，不達乎性命之情也。不達乎性命之情，愼之何益？」

這一節介紹的南北拉極，最合適的練習時間與

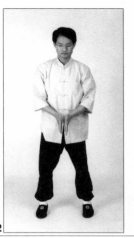
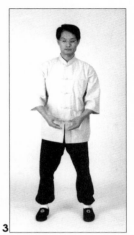
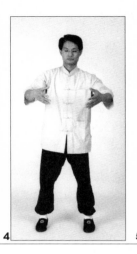
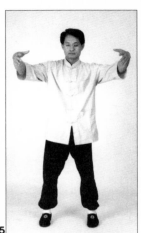

1　2　3　4　5

方位，都與前文所述不同，可見其間還是有許多變異的，實在不必拘執。

## 【動作】南北拉極

### 【說明】

　　呼吸以踵是將身體做上下垂直延伸拓開，南北拉極則是將身體朝左右兩側水平延伸拓開。氣衝帶脈，使身體放鬆至虛極，與天地自然的磁場互動感應，虛而不屈，動而愈出，排解身體的濁氣與心靈的雜念，並吸取大自然的精氣，以儲存能量。

　　練習南北拉極最佳的時辰是在寅時（清晨三到五時），選擇公園或樹多的所在（若有大松樹更佳），站在樹前約一公尺處，面朝東方，反復練習半個小時。長此以往，必定精神飽滿、腎氣充足，並且強化肝功能。

### 【做法】

1.準備動作：全身放鬆，自然站立。身體微微前傾，腳趾內扣、湧泉穴懸空。掌心於氣海穴（即丹田處）前相對，如掌中有個棉球，將之反復輕輕擠拉（如圖一至圖三）。

2.鬆腰、坐胯、提會陰、收小腹、舌頂上顎，開始吸氣，同時雙手緩緩向外而上提至胸部，慢慢張開，

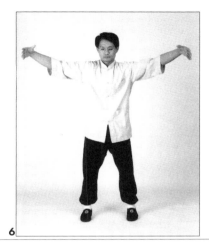 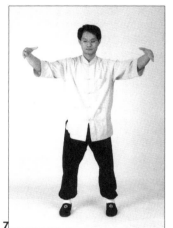 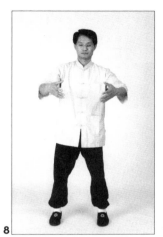 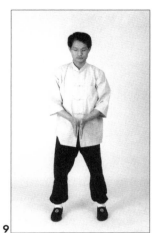

6　7　8　9

同時微微含胸，彷彿掌中的棉球漸漸膨脹（如圖四至圖六）。

3.吸氣至不能再吸，全身放鬆，舌尖反抵下顎，開始呼氣，腹部鼓大，同時雙手慢慢內合，彷彿手中的棉球又慢慢縮小（如圖七、圖八）。

4.雙手收至氣海穴前，呼氣到不能再呼時，收縮腹部、三門緊閉，將餘氣擠盡（如圖九）。

5.調息至呼吸平緩，再重複動作。

6.反復做十二次。初學者先做六次即可。

【關鍵及要領】

1.練習時雙眼垂簾，收視反聽，神宜內斂。

2.雙手外張時，宜放鬆保持平抬，由肩胛骨帶動身體不斷往兩側拓開，使氣充滿兩脅。

3.練習時面向東方，雙手向南北方位水平拉收。

4.手掌在氣海穴前做擠拉動作時，雙手務必完全放鬆，將意念落在掌中勞宮穴，並微微抽動手指，以助氣機發動。

5.所謂三門緊閉，是指將二陰（生殖器與肛門）及丹田同時收縮緊閉，彷如三點合一。

# 乾坤互動　世事風雲閒閒看

運動風氣越來越興盛，這是全世界共同的趨勢。由生產工具改變而帶動生活方式改變，人類維持身體健康的方法也必須隨之改變。靠肢體勞動謀生的時代過去了，加上出則以車、入則以輦，又有肥肉厚酒的物質條件，養生而害生，這也是始料未及的；幸好生命會自己找出路，人類自然會想出各種方法讓自己動起來。於是各種運動就帶著娛樂的、競技的色彩，全面進入人們的生活。

然而，觀察人類運動的發展軌跡，我真覺得人類只是越來越聰明，智慧卻是倒退的。聰明，是應世的機巧；智慧，卻是直探本源的洞察力。運動原本是很單純的活動，可是人們卻化簡為繁，無端給自己增加許多負擔。請看看當前的環境，不論是游泳、打高爾夫球、上健身房，沒有相當水準的經濟能力，還負擔不起呢！就說排球、籃球之類的運動，也要政府耗資無數興建運動場；連最平民化的登山健行，沒有基本配備就出不了門了。商業活動創造需要，這些假性需求最後變成人類永遠丟不開的包袱，最可悲的是人類也從此喪失與生俱來的本能。我說人類有聰明而無智慧，這就是具體證據！

我出面推廣太極導引，也有一點不忍見「黃鐘毀棄，瓦釜雷鳴」的義憤。明明身體就是最好的運動器材，攜帶方便，又不佔空間場地，更不必為了運動開墾山林、污染水源；而且，直接從身體經絡學發展出來的運動，又是最高效率的運動。家裡的寶貝放著讓它長灰塵，卻風塵僕僕、走遍千山萬水

去尋寶，人類的愚痴，眞是莫此爲甚！

不過，世事各有因緣，有時候想，我們這樣大聲疾呼，能聽之入耳、動之於心的，也只有少部分的人。從古至今，社會本來就缺少服善的能力，能明辨何者利於性、何者害於性，而立斷取捨的人畢竟少之又少；況且邪魔歪道有邪魔歪道的因緣，愚知昧行也有愚知昧行的因緣，誠如《易經・中孚卦》第三爻：「得敵，或鼓或罷，或泣或歌。」所討論的，人生而有信仰的需求，有時候明知沈迷，卻又跳脫不得，這是自然之理，實在不必強求。閒將心情去看風雲流轉、世事變化，就隨順眾生吧！再看看我們這一節介紹的呼吸法，試想身體如天地、如橐籥，在動靜開闔之間，安享身體寧靜帶來的喜悅。

## 【動作】氣機交替

## 【說明】

這個動作主要是呼應大宇宙陰陽交錯、乾坤互動的自然法則，以手的舒張、翻轉，帶動身體做上下左右交叉替換與不斷延伸，而將呼吸量推到極致，藉以引動全身臟腑之氣，達到內臟按摩的效果。

這個呼吸法是將人體由腿、腰、手臂及頸部，做斜向的左右伸縮、開闔，促進體內氣機鼓盪，讓身體如橡皮筋一般富有伸縮彈性，加強筋關節與肌肉的韌性，防止老化，增加內勁。

## 【做法】

1.準備動作：兩腳張開與肩同寬，右手

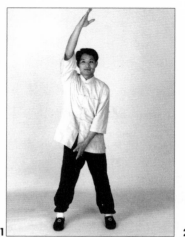
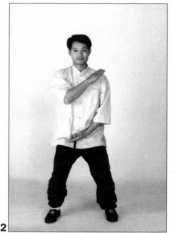
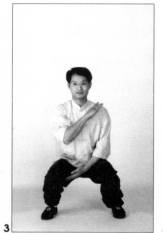
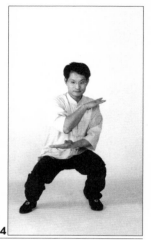

1      2      3      4

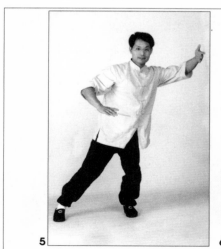
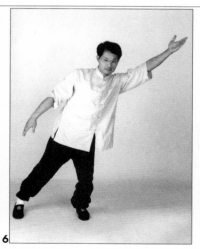
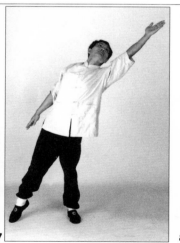
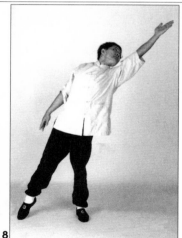

5      6      7      8

往上、左手往下延伸，身體微微前傾（如圖一）。

2. 脊椎打直，百會與會陰成一直線，緩緩鬆腰坐胯；同時右手掌心朝下緩緩落置胸前，左手掌心朝上於小腹前。成平抬腿（如圖二、圖三）。

3. 提會陰、收小腹，吸氣；左手掌心朝上，右手掌心朝下，沿四十五度角斜線上下相對延伸，並帶動身體成斜飛狀（如圖四至圖八）。

4. 吸氣到不能再吸時，開始呼氣，重心緩緩移向身體中央，身體擺正。左手成拋物線緩緩收回至胸前，右手上撈平抬至丹田，左掌心朝下，右掌心朝上，同時鬆腰坐胯到平抬腿（如圖九至圖十三）。

5. 再由右手往上，左手往下延伸，並開始吸氣。原則要領相同。

6. 左右做完是為一次。反復做十二次。

【關鍵及要領】

1. 向反方向延伸時，吸氣宜緩，而使氣能隨著此一舒張的動作流貫全身。

2. 雙手將身體緩緩拉開成一伸張的直線時，內臟會受到牽動，此時宜以意念將氣貫注於腰脊，以達到內臟按摩的效果。

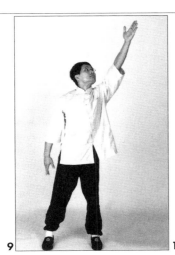
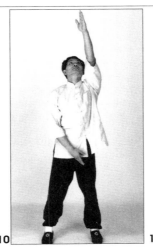
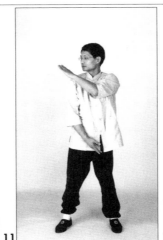
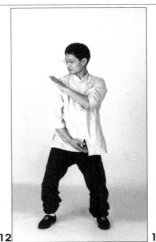
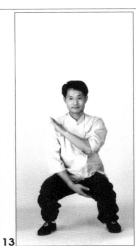

9　　10　　11　　12　　13

# 啓動身體自療系統

許多年前，一個長年生病吃藥的朋友很感慨的說，他吃藥吃到怕了，眞希望有一天，醫生開的方子，是每日做某種運動若干時間。這段話給我很深的印象，但直到這幾年，我才發現這不是不可爲的。

曾聽見一位虔誠的基督徒醫師說，行醫多年，他覺得醫師都把上帝當傻瓜。因爲人體有自療的功能，一生病就吃藥，就是無視於人體本具的力量。這一點我是十分認同的。老子《道德經》所謂「窪則盈，敝則新」，這是天地至理，大自然本有自我調節、自我復育的機能；人體既然是小宇宙，當然也具備相同的機能。不過，機能的強弱，必須透過有效的運動、均衡的飲食，與合節的生活起居來鍛

鍊。當然，我也不是說生病了可以完全不吃藥，我常說未病之時，要相信自己七分，相信醫師三分；既已得病，那就要相信醫師七分，相信自己三分。也就是說，平時保養靠自己，生病了，尤其是病菌感染，還是要看醫師吃藥，以免延誤病情。

像我自己，因爲長時間從事精細的肢體活動，我的身體就變得非常敏銳；冬天在大量流汗之後，如果沒有趕快換上乾衣服，我就可以清楚察覺寒氣從我的手臂內側開始入侵；當寒氣緩緩推進到肩頸之際，就會鼻塞、打噴嚏。每當我感覺到寒意，喉嚨開始癢了，趕快動一動，很快就復原了。身體能敏銳到這種程度，是因爲藉著深層的運動，把身體的環境打掃乾淨了；這時候，外面有一點點不乾淨

的東西進入身體，身體的自動防禦系統就會立即啟動。

身體的靈活奧妙，沒有深入探究是不能體會的。我常覺得，一個健康的身體，就是一家藥局與醫院；身體需要什麼藥物，它自然會提煉一味獨家藥方出來，解決身體的問題。不過，要把身體練到能夠自動調配藥方，也不是三、兩天一蹴可幾的事。我常說，要用合理的方式對待身體；對身體所能給的回饋，這期望也必須是合理的。很多人平時不肯花時間照顧身體，生了病就到處尋訪名醫，希望最好能有一付特效藥，藥到病除，立即見效。這種虛妄的期待看起來很可笑，卻是普遍的現象。這一節介紹的呼吸法，看起來難，其實很容易。凡事能持之以恆就有功，養生之謂「養」，就是日積月累，而不是三天打漁、兩天曬網。

【 動作 】引挽彎腰

【 說明 】

這個動作採順呼吸法（亦即吸氣時腹部鼓大，

吐氣時腹部縮小），吸氣時，配合一百八十度的身體彎曲，對鼓大的腹部造成擠壓，而將氣推往背脊，促進血液迅速回流至頸部與頭部，並吸足新鮮的氧氣。同時藉由按壓腹部的消化系統（胃、大腸、小腸）及泌尿系統（腎與膀胱），而達到全身氣血暢通的效果，可使大腦清醒，增強記憶力。對於婦女經痛及腰部酸痛等宿疾，有直接的治療效果。

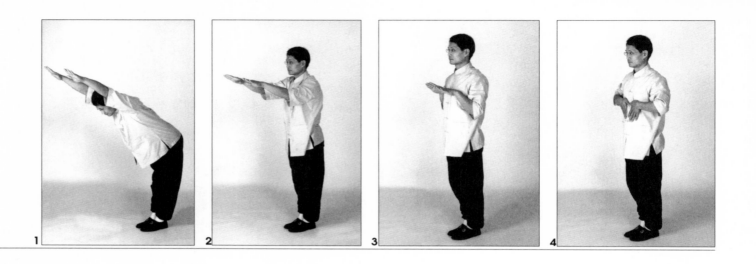

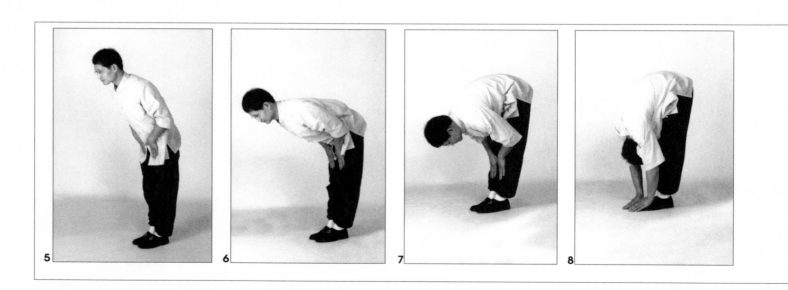

【做法】

1. 準備動作：兩腳併攏，身體及雙手緩緩往前方斜向延伸至最遠處，同時將氣吐盡（如圖一）。

2. 提會陰，舌頂上顎，開始吸氣，腹部慢慢鼓大。緩緩將雙手收回至胸側，身體擺正（如圖二、圖三）。

3. 雙手指尖朝下，黏貼胸前，下沈延伸滑落至大腿，順勢彎腰，脊椎打直，使上身與雙腿成九十度，繼續吸氣（如圖四至圖六）。

4. 繼續彎腰，放鬆頸椎、胸椎、腰椎，雙手沿著小腿繼續下滑，直到雙手掌貼地，身體盡量貼近腿部，吸氣到不能再吸（如圖七至圖九）。

5. 肩膀放鬆，開始呼氣。腹部內縮，手掌沿地面向前延伸，臀部盡量往後坐，雙手盡量前伸，脊椎打直，持續吐氣上抬，將氣吐盡（如圖十至圖十二），恢復準備動作。

6. 反復做十二次。

【關鍵及要領】

1. 隨時檢視脊椎是否平直，延伸而起身時，藉雙手前伸及臀部後坐之勢，令脊椎伸展至極限。

2. 一吐一納之間，須注意腹部擠壓的動作，將腹部之濁氣盡量吐盡，清氣乃可自然湧入，而達到吐故納新的功效。

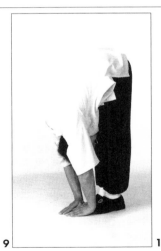

9

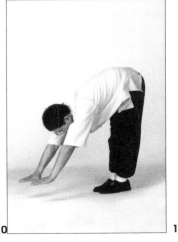

10

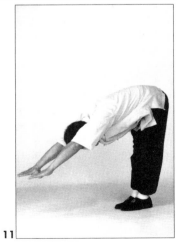

11

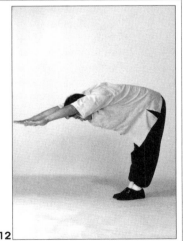

12

# 舉手投足皆養生

　　每次讀《金剛經》，總要爲開首第一段工筆描繪佛陀「飯食訖，收衣缽，洗足已，敷座而坐」的文字所感動。我不知道《金剛經》的作者留下這段文字記錄是否別具用心，不過，看到佛陀這位大修行者仔仔細細的洗腳鋪床，再想想所謂修行，不過在吃飯穿衣之間，我眞是覺得，厚厚一部《金剛經》，明眼人看到這裡就懂了，底下都可以不必看。修行是這樣，養生也是如此。

　　有一次受邀到台南防癌養生協會演講，聽眾之中大部分是主中饋的家庭主婦，我隨機談到養生不必遠求，每天洗衣做飯，舉手投足之間都是養生。因爲正確的養生態度，其實就是念念分明、把心境專注在眼前的每件事情上面，愉悅、輕鬆、平和，就是最好的養生法門。會後有一位形容憔悴的婦女趨前來告訴我說，這段話簡直是醍醐灌頂。她說她長期爲了每天晚上要洗公婆妯娌一大家子的碗盤而感到忿忿不平。她參加養生協會，努力學習各種養生的方法，學生機飲食、也學習養生操，可是從來沒有人告訴她養生其實很簡單。

　　其實，養生法則談再多，最後都要回歸到調整觀念與管理情緒。我時常提醒大家說，我們的肝臟除了要排解從食物分解出來的毒素，也要排解憤怒所製造的毒素。同樣的，喜而傷心，憂思傷脾胃，悲哀傷肺，驚恐傷腎。這些情緒長久悶藏在身體裡面，日久就會成爲病灶。所以，若能在每日生活應對當中，保持平和的心境，所有養生功法都是可以

丟開的。

不過，真要做到舉手投足平和安舒，還真不容易；同樣是洗腳鋪床，佛陀是一派從容，我們這些凡夫還是難掩躁氣。火候未到，看完佛陀洗腳，《金剛經》底下的文字還是得老實誦讀才是。凡夫學聖賢之道，還是得從基礎功夫傻傻做起。心念做不到的，就讓身體動作來引導。這一節介紹的呼吸法，是要藉著深沉的呼吸，排除體內深層的濁氣。身體是風箱，悲來喜來，就讓它如風流過，不留痕跡。

## 【動作】推手舒展

## 【說明】

1.這個動作是藉由身體內部的絞轉起伏，以及肢體外在的旋、展、坐、拓，使吸氣吐氣如浪潮之進退起伏。透過身體的緩緩帶動，使氣由外而內「進」至四梢；再經指尖由內而外「退」達千里，因此能滌盡身體深層的濁氣。由於練習時強調背肌與腹肌的放鬆，而有暗藏內斂的空間，使氣、勁合一，是訓練推手浪勁的有效法門。

2.推手舒展的呼吸法著重肢體關節的旋轉運動，加上氣的靈活運轉，可排除指尖末梢的濁氣，有效紓解手臂、手腕、手指末梢的痛楚與酸麻。

3.此動作吐氣著重吐三焦之氣，所謂三焦，即上焦（心肺系統）、中焦（消化系統）、下焦（泌尿系統）。練習者若能配

合分別以「呵、呼、吹」的吐氣方式，效果尤佳。

【做法】

1.準備動作：兩腳分開與肩同寬，身體放鬆，雙手自然下垂，掌心朝後，微微坐胯（如圖一）。

2.提會陰、收小腹，開始吸氣，同時兩手臂緩緩上舉，並持續往前抱圓如抱球狀，至指尖相接（如圖二至圖四）。

3.兩肘下墜至平行，大小臂垂直，掌心朝內置於面前（如圖五）。

4.以兩肘尖帶動雙臂緩緩外轉，旋繞臉頰至耳際，掌心朝外；以兩肘尖帶動肩膀及胸部往兩側拓開（如圖六、七）。

5.頭及身體緩緩後仰，兩手往兩側自然延伸攤平，掌心朝上，全身放鬆，如仰躺在水上（如圖八、九）。

6.頭慢慢上抬，雙手旋腕轉臂，經耳下緩緩往正前方四十五度角延伸，並盡量拓開兩肩胛骨，成微含胸狀（如圖十至圖十四）。

1

2

8

9

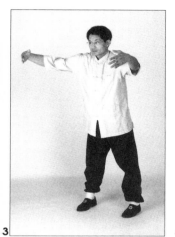
3

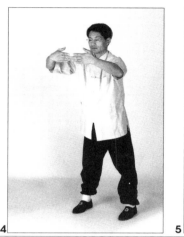
4

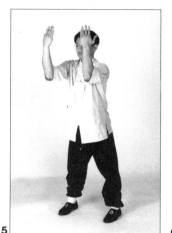
5

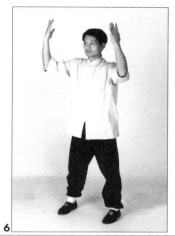
6

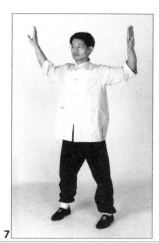
7

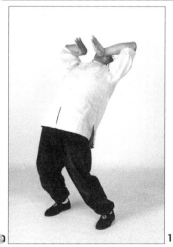
11

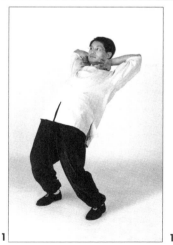
11

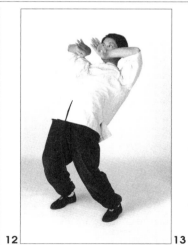
12

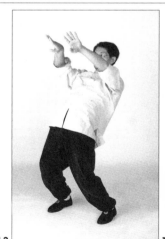
13

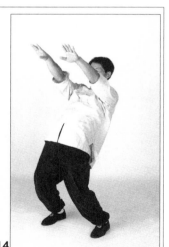
14

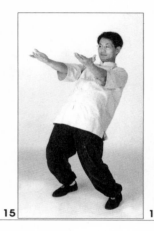
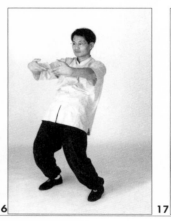
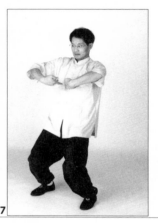

15　16　17

7.兩手翻轉成掌心朝上，並持續往內旋腕，由胸前轉
　至腋窩處成突掌狀，此時吸氣至不能再吸（如圖十
　五至圖十九）。

8.全身放鬆，開始吐氣，雙掌由突掌轉至身體兩側成
　坐腕（如圖二十、二十一）、突掌（如圖二十二）、
　舒指（如圖二十三），分三段而將氣逐漸吐盡。

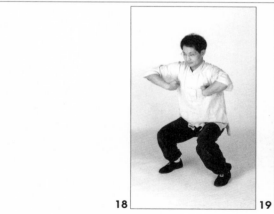
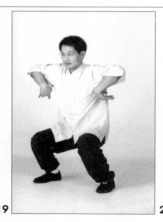
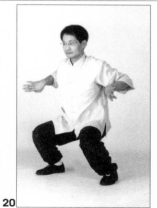

18　19　20

9.調息，將手緩緩垂放於兩側，恢復至準備動作（如
圖一），至此是為一次。反復練習十二次。

【關鍵及要領】

1.氣隨雙手由大而小、由小而大的開闔動作，向內納
氣，宜遵循慢、勻、細、長的原則，並放鬆臂肌與
腹肌，切忌緊張用力。

2.坐腕、突掌、舒指為吐氣時的連貫動作（坐腕時吐
上焦之氣，突掌時吐中焦之氣，舒指時吐下焦之
氣），可使氣達掌心乃至手指。

3.呼氣時坐腕、突掌、舒指，身體亦隨之而高低起
伏，務必將氣盡量吐盡，雙手盡量往兩側舒指延伸。

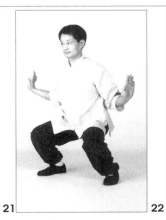
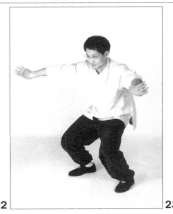
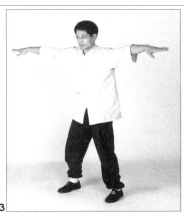

21　　　　　22　　　　　23

## 導　　　氣

太極導引是一種自處之道

哪管外邊的世界　囂囂嚷嚷

你守著心田　小宇宙自有無邊勝景

為傳統體育注入新活力　　台北市太極導引文化研究會誠摯邀請您的批評、指導、參與
地址：台北市忠孝東路四段329號9樓　電話：02-2778-6116　傳真：02-2778-6126　E-mail：changlw@mail.apol.com.tw

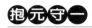

# 致虛守靜　解開身心鎖碼

我們練習太極導引，最終目的就是要達到身心鬆柔的狀態。但所謂「身心鬆柔」，其實並沒有清楚的指標可依循；尤其心靈無形無相，那就更是混沌無以為說了。不過，老子所謂的「專氣至柔，能嬰兒乎？」則被奉為最高目標。像嬰兒一樣天真爛漫，看起來似乎也並非高妙不可攀的境界，但正因為樸實簡易，反而難以致之。想想看，我們這些人在江湖上打滾，誤入塵網，一去數十年，身心都出現老態了，要回復如初生嬰兒一般，真是難上加難。不過，難，並不意味著不可能，我從練外家拳的路子轉到太極導引之後，身形性情就起了很大的改變；而且這變化還在持續進行中。所以，不論什麼年齡，照著導氣引體的肢體開發程式來追求身心

鬆柔，的確是可以明顯而有功的。

我時常用棉花糖跟橡皮糖的差異來說明鬆跟軟的差別。鬆是棉花糖，空隙中還有空隙；軟則是質地密實的橡皮糖。善養生者，身體要鬆不要軟，因為鬆才能虛，才能如囊籥，像打開窗子讓空氣對流的屋子一般，讓新鮮的氧氣充塞其中。導氣引體的動作是透過延伸、開闔、旋轉與絞轉，拓開身體的空間，使身體鬆柔；動到越深層，拓開的空間就越深層。鬆跟柔其實是一體之兩面，身體鬆到一定的程度了，自然就能展現柔弱如水的狀態。我從自己的身體體驗發現，身體要像流體一樣自由是很有可能的。傳說孔子去見老子，發現老子的身形如龍。我想那就是如流體一般的身體了。

初學者通常會以爲要求鬆柔，就必須時常拉筋。我們其實是反對拉筋的。一方面拉筋容易造成運動傷害；再方面，長久拉筋，只會使身體產生彈性疲乏。很多學員練習導引一段時間之後，發現身體好像反而變緊，運動之前要花更長的時間來鬆身，那是因爲身體的韌性增加了，伸縮的空間也加大了。

心靈的鬆柔，具體來說，跟不斷拓開身體的空間，是一樣的道理。思想觀念的彈性空間越大，就不會被執著的成見所束縛。人生在世，能解開身心束縛，才有可能獲致眞正的自由。這其實是人類文明共同的目標；只是幾千年來不論是宗教家還是哲學家，他們的努力都沒有眞正得到成功。我們活在二十一世紀，看過人類在追求身心自由的過程中如何前仆後繼，我覺得，用一步一步傻傻的身體實踐，開啓心靈的鎖碼，也許是一條可嘗試的路徑。我們推廣太極導引，就是大膽想像這樣的努力是可行的。這一節介紹的動作，是每次做完全套運動之後，作爲收功之用的。讓經過劇烈鼓盪的身體復歸於靜，讓紛馳的心念收攝在身體之內，想像四肢百

骸具皆消散，鬆柔不鬆柔，都不必計較了。

## 【動作】抱元守一
## 【說明】

做完導氣引體的動作之後，體內經過深層而劇烈的鼓盪，此時氣血經脈通暢，氣機騰然，藉由此式能收動斂靜，由武火轉文火；如老子所言，行「塞其兌、閉其門、挫其銳、解其紛、和其光、同其塵」，至身心靈入定；魂、筋歸肝；髓、精歸腎；血、神歸心；氣、魄歸肺；肉、意歸脾；心境專一，復歸於靜；虛極化境，見素抱樸，少思寡欲，天人合一。

## 【做法】

1.抱元式：全身放鬆，舌頂上顎，自然呼吸，雙眼垂簾，心神鬆靜。雙手食指分別扣住大拇指，男性左手拇指側貼住膻中穴（位於兩乳之間，又名中丹田），右手緊貼下丹田（臍下三分處，如圖一）。女性則左右手相反。

2.守一式：全身放鬆微微前傾，舌頂上顎，自然呼吸，雙眼垂簾，雙手自然下垂於身體兩側，微微坐

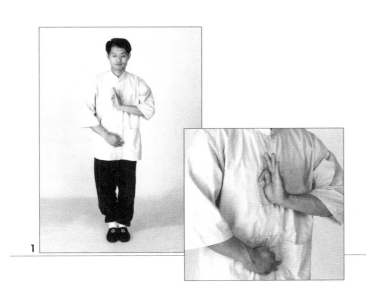

腕，行守一式（如圖二）。

## 【關鍵及要領】

1. 抱元守一採自然呼吸法，待心神完全鬆靜之後，自
   然進入深潛的吐息狀態。

2. 此式需配合意守丹田、心境專一，自然引氣回歸丹
   田，而達極度入靜的狀態。

3. 抱元守一引導身心進入虛極鬆靜的狀態，容易產生
   氣動的狀態。當氣動狀態產生時，心情切勿緊張。
   持續放鬆，待其自然停止即可。

# 【答客問】

**問：太極導引跟太極拳有什麼不同？**

答：為了便於教授，所有的功法套路都有一定的形式，因而有所謂的標準化動作。在學習過程
中，必須記憶，又必須把每一式練到精熟的地步，往往花四、五年功夫，還未必能練出這套
拳的神髓。太極拳有上百種招式，對忙碌的現代人來說，實在難於學習。我的師父熊衛先生
於是總其大成、取其精華、化繁為簡，將之歸納為簡單易學的太極導引十二式。我個人在學
習拳架套路的過程中，一直就非常排斥繁複的拳架形式；因此，萃取太極拳精華的太極導引
十二式，給了我重大的啟發。自從跟隨熊老師學習太極導引，我又嘗試把它跟過去所學的易
經、中醫與禪修功做具體的結合。從學習、醞釀到轉化的過程，身心起了極大的變化；才初
嚐老祖宗智慧同源、至妙難言之處。因此，我又大膽嘗試在詮釋太極導引的肢體運動時，賦
予它更豐富的內涵。

　　「太極」的概念出自《易經》。這部精深幽微的經典，是中國思想的總源頭；宇宙人生、
天理人文的運行法則，無所不包；藉其啟發，運用在人體小宇宙，就是導引肢體運動的最高

指導原則。簡單的說，「太極」就是一種在互動之中保持平衡的概念。也就是說，我們是透過「太極導引」這種肢體運動，而推展一種舉凡人與人、人與事、人與環境、身體與心靈……等相對雙方在互動關係中保持平衡的態度。

因此，我們所推廣的太極導引，強調的不是肢體形式，更無標準化動作；所謂的標準，是依個人程度與身體狀況而定；只要身體能做得出來，就是標準動作。所以，我把它歸納為一套身體操作的符號概念，藉由三階段（由外而內、由內而外、內外合一）、四要領（旋轉、延伸、開闔、絞轉）與九個介面（踝、膝、胯、腰、椎、頸、腕、肘、肩）解開身體的束縛。等到肢體自由，韌性增強了，肢體動作的外在形式，就會變成依實際狀況產生的本能反應。所以，招無定式，每一個人都可以自創招式，而且，每一出手都是漂漂亮亮的一套招式；就像魔術方塊只給使用說明，巧妙變化因人而定；或是只給顏料，任誰都可以自由揮灑、創造獨特的畫風。過去的拳套招式，手要怎麼擺、腳要怎麼踢都有一定的規矩；在我看來，就好像重重法令限制人的自由。

如果拳架套路的目的在於加強身體的韌性，那麼最好的方法就是讓身體自由。肢體動作如果不能融入日常生活，它就沒有多大意義。試問上公車時，你用得到「二起腿」嗎？你能用「金雞獨立」來站立嗎？行住坐臥中，你又用過幾次「掤攦擠按」？我一直努力推動傳統肢體觀念的現代化，就是因為要把傳統體育的精髓教給現代人，勢必要做這種去蕪存菁的工作。現代養生運動最重要的是面對自我；因此，肢體只是介面，任何形式都是包袱；肢體自然與肢體自由才是最高原則。所以，若要問太極導引跟太極拳有什麼異同？我會說，太極拳是傳統功法的一個支脈；而太極導引所要做的，是超越傳統形式的現代化肢體革命。

**問：大約多久可以學會這套運動？**

答：就單純的肢體運動功法而言，太極導引也有其層次深淺的差別。要學會基本的功法招式並不難，導氣引體加上鬆身動作，有點小聰明的人，半年，甚至兩、三個月就可以記得爛熟。問題是動作熟練，並不表示身體的鬆柔程度也到達應有的層次。我常常強調，學太極導引要用身體做記憶，而非用大腦做記憶，這就是本能。因此，與其記住招式，身體卻依然硬梆梆，學會了招式又如何？其實，太極導引的每一個動作都可以幫助我們達到全身性的深度運動；只要持之以恆，動作不必求多。所以，學習太極導引並沒有時間長短或者能不能學會的問題，只有身體鬆拓的程度問題。

**問：什麼人可以學習太極導引？如果有心臟病、高血壓、痛風或有脊椎、關節等宿疾，是不是也可以練？**

答：基本上每一個人都可以藉著練習這套運動，追求身體的健康。高血壓、心臟病、痛風等患者當然也可以練習太極導引，但必須隨個人的體能狀況，選擇高、中，或低姿，做循序漸進的練習，不可以求速效。很多醫師都會勸導有四肢關節宿疾的患者不要運動，我認為那是消極無奈迴避的鴕鳥心態。當然，就治標而言，讓關節痛處保持不動，的確可以止痛；但除非患部正處於發炎狀態，否則長期不動的結果，反而會造成該部位氣血凝滯、組織萎縮，這並不是健康的長治久安之道。所以我時常大力鼓吹越痛越要動的觀念，透過正確、細膩、和緩、循序漸進的運動，可以保持經脈活絡，刺激細胞再生，讓受傷的部位有重新癒合的機會；這

個過程當然很辛苦，對健康卻有莫大的助益。

**問：這套運動會不會發生走火入魔的問題？**

答：所謂走火入魔，一般即是指運動傷害，或是出現岔氣、頭暈耳鳴、幻覺幻聽等現象。太極導引的動作緩慢鬆柔，合乎人體工學原理，且可依個人體能選擇高低深淺的動作，較不會造成運動傷害的問題。至於在動作中出現頭暈耳鳴的現象，是因為動作刺激到身體深層的經絡臟腑而產生的生理反應，那是很正常的現象，不必擔心。

此外，太極導引是實實在在的肢體運動，不講虛玄、不借外力，所以不會產生岔氣或幻聽幻覺等奇奇怪怪的現象。一個人會走火入魔，我覺得是學習者本身在學習心態上就有了偏差。就像大家都知道游泳絕對不會走火入魔，因為沒有人會想藉著游泳成道成仙；我所詮釋的太極導引有深厚的文化根源，其訴求在身心健康，所以也不會有走火入魔的問題。

**問：女性在月經期間，甚至懷孕期間也可以練習太極導引嗎？**

答：太極導引的運動方式雖然鬆柔舒緩，卻會在體內產生強大的鼓盪力量；所以，只要避免激烈的下腹運動，女性在月經或懷孕期間，照樣可以繼續練習太極導引。不過，許多女性學員在練習一段時間之後，月經排血量大增，或是在經期結束之後再度來經，這都是生理機能開始正常運作，沈疴舊恙或潛在疾病被引發出來的訊號。這是好現象，該就醫檢查就馬上就醫，以平常心處之，不必驚慌害怕。有位女性學員就是在運動過後造成大量排血，才發現自己長

了子宮瘤，在還未惡化之前及早發現，值得慶幸。也有些人之所以大量排血，是因爲子宮受到刺激，排血順暢所致，那也是可喜的現象。

**問：練習太極導引是不是需要改變飲食習慣，或在飲食上做某種程度的配合？**

答：太極導引並不強調特殊的飲食方式，只是運動前不宜過飽，避免傷害消化器官。過去有所謂「氣飽不思食，神飽不思眠」的說法，也就是練功過後睡眠與飲食的需求都降低了。這些說法可供參考，但不必執著，因爲每一個人的生理環境不同，有些反應是有差異的。

**問：如何練習這套功法？有沒有一定的步驟程序？練習這套功法的過程中，身體會產生哪些變化的層次？**

答：每次運動前必須先鬆身，以免造成運動傷害。鬆身有時候反而比導氣引體還更重要；尤其是越練越深層，鬆身做得徹底，就很容易發動氣機，達到深層運動的功效。鬆身之後，先練引體一式再練導氣一式，以交叉練習的方式，練完全套十二式，每式再反復練習六次或十二次。當然，可依個人體力隨時調整。如果時間或體力不足，也可單獨練兩、三式。

在練習過程中，第一階段的身體反應，就是可以揣摩到「鬆」的概念。很多初學者剛開始都難以想像什麼是「拓開」？關節組織經長期絞轉後韌性增強，可促使身體內外，亦即關節與肌腱組織同時做更大程度的拓展延伸，就是所謂的「拓開」。第二個階段，運動時體內會產生如爆竹一般的爆裂之聲；時間一久，會漸漸深入軟骨組織與肌腱，終至消失；最後，

身體就可以達到如流體般自由的狀態。

　　當然，每個階段都要面臨不同的心理跟生理瓶頸。有時候是因為體驗不到新的經驗，以為所謂的身體空間不過如此；或者是對越來越深層的酸痛感到害怕，而中斷練習。這些過程都是我親身經歷過的，現在回過頭來看前仆後繼者走在我過去走過的路上，我也只能不斷提醒大家堅持下去，因為柳暗花明總在山窮水盡時，千萬不要輕易放棄！

**問：你時常說，肩膀的問題是現代文明病的重要表徵，為什麼？**

答：古代武術防守之道，有所謂「先眼後肩」的說法。觀其眸子，人焉廋哉？觀其肩膀，此人的工作型態、生活方式乃至個性脾氣也是一目瞭然的。全身欲動肩先動，人一緊張，肩膀就會不自覺聳起。現代人的工作型態多半是長期伏案，壓力又大，精神緊繃，加上缺乏正確的肩頸運動，肩膀僵硬是很普遍的現象。肩膀僵硬則阻礙頸部經脈通暢，氣不容易上行到頭部，就會造成頭痛與肩膀酸痛的問題。所以這是目前最常見、也是對現代生活品質干擾最大的病徵。

生活事典 57
# 太極導引新身體空間

作　　者—張良維
發 行 人
董 事 長 　—孫思照
總 經 理—莫昭平
總 編 輯—林馨琴
出 版 者—時報文化出版企業股份有限公司
　　　　　108台北市和平西路三段二四〇號三樓
　　　　　發行專線—（〇二）二二四四—五一九〇轉一一三～一一五
　　　　　讀者服務專線—〇八〇—二三一一七〇五・（〇二）二三〇四—七一〇三
　　　　　讀者服務傳眞—（〇二）二三〇四—六八五八
　　　　　郵撥—一〇一〇三八五四〇時報出版公司
　　　　　信箱—台北郵政七九～九九信箱
時報悅讀網—http://www.readingtimes.com.tw
電子郵件信箱—ctliving@readingtimes.com.tw
主　　編—心岱
編　　輯—謝碧卿
校　　對—張良維、鄧美玲、謝碧卿
印　　刷—科樂印刷有限公司
初版一刷—二〇〇〇年九月一日
初版十一刷—二〇〇一年十月二十九日
定　　價—新台幣三九〇元

國家圖書館出版品預行編目資料

太極導引新身體空間／張良維著. — 初版.—
　臺北市：時報文化，2000〔民89〕
　　　面；　公分.--（生活事典；57）

　ISBN 957-13-3147-3(平裝)

　1. 拳術 – 中國

528.97　　　　　　　　　　88006866

ISBN 957-13-3147-3

## 台北市太極導引文化研究會　**讀者服務卡**

謝謝您購買這本書！

為加強對讀者的服務，請您詳細填寫本卡各欄寄回給我們（免貼郵票）或傳真。您即可收到本文化研究會不定期提供的各項最新有關健康、養生、運動、人文的會訊及有關講座訊息。

電話：02-27786116　　傳真：02-27786126

| 姓　　名 | | 性別 □男 □女 | 年齡 |
|---|---|---|---|
| 郵件地址 | □□□ | | |
| 聯絡電話 | O：　　　　H： | 行動電話 | |
| 傳　　真 | 電子信箱 | | |
| 學　　歷 | | | |
| 職　　業 | □學　生　□軍公教　　□製造業　□銷售業　□金融業<br>□資訊業　□傳播業　　□自由業<br>□服務業　□其他 _____ | | |

您從何得知這本書
　　□逛書店　□報紙　□親友介紹　□書評　□本會訊息
　　□電視、廣播媒體　　□雜誌　　□其他 _____

您曾經接觸過的運動方式（可多項選擇）
　　□球類　□田徑　□瑜珈　□舞蹈　□武術
　　□養生氣功　□其他 _____

您對哪些課程訊息或專題講座有興趣（可多項選擇）
　　□太極導引　□易經　道德經　□中醫經絡推拿
　　□孫子兵法　□崑曲　□其他 _____
　　□我想參加書友會，請與我聯絡。
　　□我已在貴文化研究會上過課，課程名稱 _____

您當然也可以把健康分享周遭親友，我們將為您傳達訊息。
推薦名單

| 姓　　名： | 關係： | |
|---|---|---|
| 郵件地址 | □□□ | |
| 聯絡電話 | O：　　　　　　　H： | |
| 傳　　真 | 電子信箱 | |
| 對我們的建議： | | |

# 太極導引

一種從身體到心靈、
從方法到態度的生命鬆柔。

這本書是從樸實的傳統體育擷取出來的身體操作手冊，為了協助您立即學會有效使用此書，解決交通與時間的困難，張良維各地書友會即將成立。我們將透過書友會舉辦導讀與研習活動，請填妥左列表格，傳真或郵寄本會，我們會與您保持密切的互動，隨時關心您的健康。

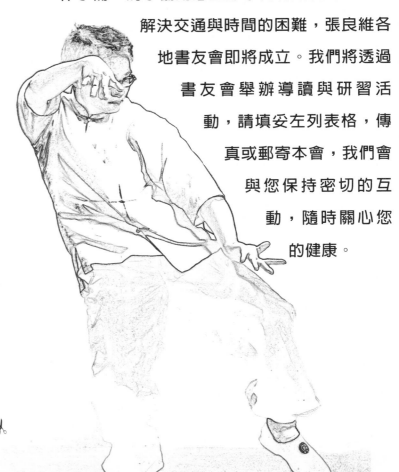

◎ 限使用一次

◎ 請先電話預約TEL：02-27786116

◎ 上課地點：台北市忠孝東路四段329號9F

　　台北市太極導引文化研究會

（請沿虛線剪下）

106-75

廣 告 回 信
臺灣北區郵政管理局登記證
北台字第 13945 號

台北市忠孝東路四段 329 號 9F

台北市太極導引文化研究會　啟

□□□-□□

# 生活事典

讓你的身心
獲得舒展、更富活力

# 回到身體的家

### 林 秀 偉 的 舞 蹈 花 園

CG0049
作者◎林秀偉
定價350元

名舞蹈家林秀偉運用十三週的舞蹈動作，

教你解放壓力、

讓身體動起來，

輕鬆帶你進入她的舞蹈花園。

你可以暫時放下思考，

重新做一個柔軟的人。

---

請沿虛線摺下裝訂，謝謝！

時報出版
CHINA TIMES PUBLISHING COMPANY
尊重智慧與創意的文化事業

地址：108台北市和平西路三段240號3樓
讀者服務專線：080-231-705・(02)2304-7103
讀者服務傳真：(02)2304-6858
郵撥：01038540 時報出版公司

請寄回這張服務卡（免貼郵票），您可以──
●隨時收到最新消息。
●參加專為您設計的各項回饋優惠活動。

# 主題

以最便宜、最有效的醫療諮詢，

幫你省下最多花費的醫療費用，

使您找到自己身心的呵護者。

寄回本卡，讓您掌握最重要的醫療資訊。

| 編號：CG0057 | 書名：太極導引 |
|---|---|
| 姓名： | 性別：＿＿＿＿ 1.男　2.女 |
| 出生日期：＿年＿月＿日 | 身份證字號： |

＿＿＿＿＿ 學歷：1.小學　2.國中　3.高中　4.大專　5.研究所（含以上）

＿＿＿＿＿ 職業：1.學生　2.公務（含軍警）　3.家管　4.服務　5.金融
6.製造　7.資訊　8.大眾傳播　9.自由業　10.農漁牧
11.退休　12.其他

□□□
地址：＿＿＿＿縣 ＿＿＿＿鄉
　　　　　　（市）　　　　（鎮區）＿＿＿＿村＿＿＿＿里
　　　＿＿＿＿鄰　　＿＿＿＿路 ＿段＿巷＿弄＿號＿樓
　　　　　　　　　　　　　（街）
E-mail 帳號＿＿＿＿＿＿＿＿＿＿＿＿＿＿＿＿＿＿

（下列資料請以數字填在每題前之空格處）

＿＿＿＿ 購書地點／
1.書店　2.書展　3.書報攤　4.郵購　5.直銷　6.贈閱　7.其他＿＿＿＿

＿＿＿＿ 您從哪裡得知本書／
1.書店　2.報紙廣告　3.報紙專欄　4.雜誌廣告　5.親友介紹　6.DM廣告傳單　7.其他＿＿＿

＿＿＿＿ 您希望我們為您出版哪一類的作品／
1.旅遊　2.餐飲　3.娛樂　4.休閒　5.流行時尚　6.其他＿＿＿＿

您對本書的意見／
內容／1.滿意　2.尚可　3.應改進
編輯／1.滿意　2.尚可　3.應改進
封面設計／1.滿意　2.尚可　3.應改進
校對／1.滿意　2.尚可　3.應改進
定價／1.偏低　2.適中　3.偏高

您希望我們為您出版哪一位作者的作品／
＿＿＿＿＿＿＿＿＿＿＿＿＿＿＿＿＿＿＿＿＿＿＿＿＿

您的建議／
＿＿＿＿＿＿＿＿＿＿＿＿＿＿＿＿＿＿＿＿＿＿＿＿＿

# 生活事典

讓你的身心
獲得舒展、更富活力

# 青春之泉

神 奇 抗 老 化 祕 方

CG0050
作者◎珍・卡波兒
譯者◎胡慕蘭
定價350元

老化不但可以避免，

還可以越活越青春有緻。

作者以突破性又針針見血的理論，

推翻「人體會隨年齡老化」的傳統觀念，

教導你如何對抗老化，

讓青春之泉不只是神話而已。